圖解

香港郊遊攻略

新鮮行山體驗

葉榕・著

序　葉榕

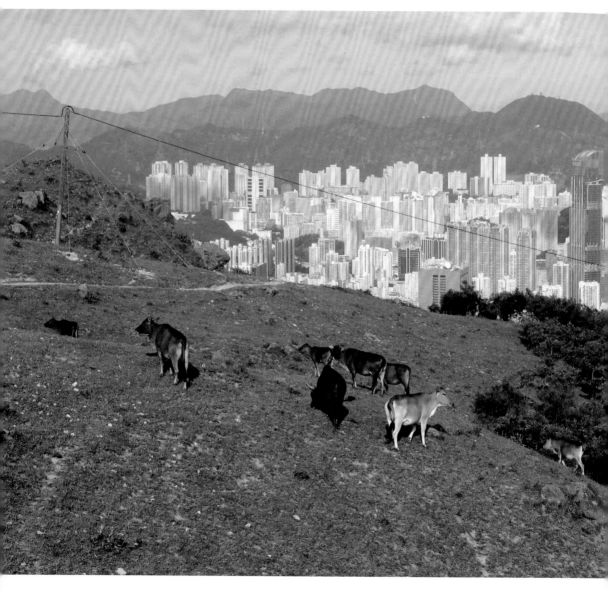

香港境內郊遊景點興起已超過 80 年歷史，從 1920 年起，香港已有行山隊伍，於週末在報章介紹旅行好去處，假日帶隊郊外旅行。有趣的是，現在葵芳、葵興地鐵站（昔日葵涌醉酒灣原址）及荃灣都是市郊熱門旅行景點，當時住港島的旅行人士，會在中環乘專船前往，渡過愉快的一天行程。

到 1950 年，香港的街道圖書資料當中，開始刊載各處的旅行熱點資料，包括港島南區各泳灘、南丫島、九龍灣暢泳的鶴園、長洲、梅窩、東涌、坪洲等地方。後期至 1970 年，再興起西貢、大埔東北區的東平洲等郊遊資訊。及後更遍及偏南的蒲台島、西貢的塔門、鹽田梓等。由於資訊詳細，開始吸引不少青年人前往暢遊，當其時，人們更是靠著這些郊遊活動，來建立情侶感情和維繫各種家庭關係的呢！

所以香港的郊遊旅行，可說是香港人的集體回憶！

持續啟發保育郊遊的路向：

藉著《圖解香港郊遊攻略》，為近年來港的旅客，介紹各種香港大自然的旅遊路線，讓旅客們對景色和郊遊配套得到更全面的認識，令未來的中外遠足人士更懂得遊覽香港各種郊遊風光，亦同時強化他們的保育意識，望成為持續進步的通識教育！

至於香港的青年及下一代，透過此行山書除可再次深入認識香港各處郊野景色外，亦可了解各種由宋代至今的村落發展。

《圖解香港郊遊攻略》對生態導遊及國家地質公園的資訊啟發，將成為一處可靠、值得信任的平台。

2017 年春

1941 年 10 月 20 日的華僑日報，正刊登荃灣旅行的介紹。

3

序

目錄

港島篇

新界篇

離島篇

CHAPTER

1

港
島
篇

柏架山道 ⋯⋯⋯• 黃泥涌峽

程度：▲▲▲▲▲ 全長：6.6公里 經驗步行：5小時

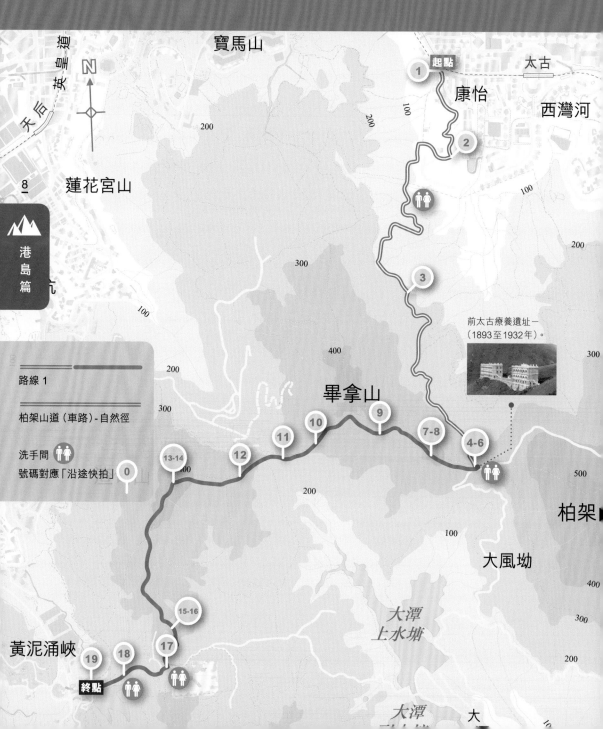

寶馬山

起點

太古

康怡

西灣河

天后 英皇道

蓮花宮山

8

港島篇

300

畢拿山

前太古療養遺址一
（1893至1932年）。

路線 1

柏架山道（車路）-自然徑

洗手間 👫
號碼對應「沿途快拍」 0

柏架

大風坳

黃泥涌峽

終點

大潭
上水塘

大潭

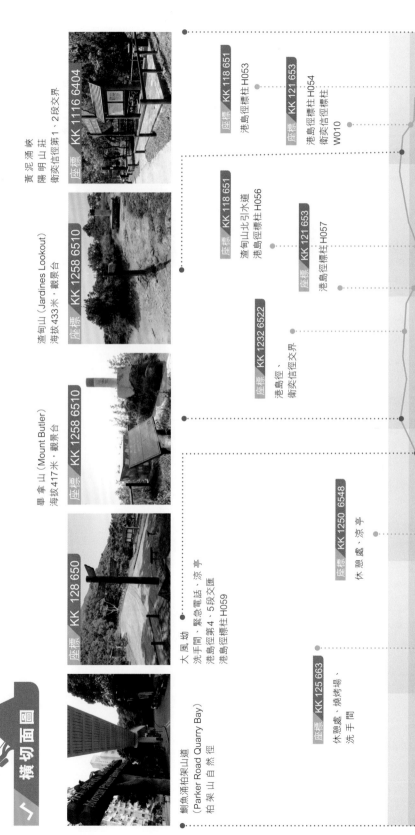

橫切面圖

鰂魚涌柏架山道
(Parker Road Quarry Bay)
柏架山自然徑

座標 KK 128 650

畢拿山 (Mount Butler)
海拔 417米，觀景台
座標 KK 1258 6510

渣甸山 (Jardines Lookout)
海拔 433米，觀景台
座標 KK 1258 6510

黃泥涌峽
陽明山莊
衛奕信徑第 1、2 段交界
座標 KK 1116 6404

大風坳
洗手間、緊急電話、涼亭
港島徑第 4、5 段交匯
港島徑標柱 H059

座標 KK 125 663
休憩處、燒烤場、
洗手間

座標 KK 1250 6548
休憩處、涼亭

座標 KK 1232 6522
港島徑、
衛奕信徑交界

座標 KK 118 651
渣甸山北引水道
港島徑標柱 H056

座標 KK 121 653
港島徑標柱 H057

座標 KK 118 651
港島徑標柱 H053

座標 KK 121 653
港島徑標柱 H054
衛奕信徑標柱
W010

火藥署 (山腰間)

柏架山道

500M
400M
300M
200M
100M
000M

1KM 2KM 3KM 4KM 5KM 6.2KM

路線 1 柏架山道 至 黃泥涌峽

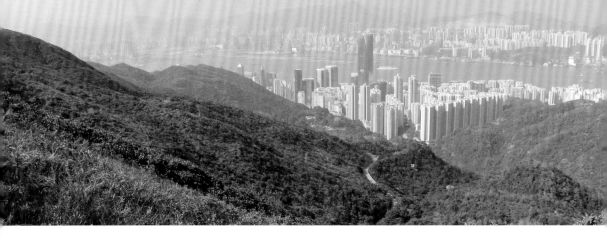

由港島徑的畢拿山與小馬山之間下望港島東，遠望中間的九龍飛鵝山（海拔602米）。

座標 KK 1234 6522

港島篇

路線特色

行山徑起點在鰂魚涌英皇道與柏架山道自然徑的交界處，步行柏架山道期間，先經過林邊磚屋，早期為太古公司的職員宿舍，淪陷時期曾被日軍使用。

沿柏架山道步上，會經過大潭郊野公園的燒烤場及休憩處、樹木研習徑，更可經過抗戰時期的軍灶區、舊太古水塘引水道等。

中途經鰂魚涌緩跑徑交匯處，可往寶馬山及黃泥涌峽，即日軍進攻香港的18攻防衛戰期間所經過路段。

到達大風坳後，由港島徑第5段（涼亭邊）起步，登上畢拿山觀景台往渣甸山方向，經黃泥涌水塘（路線：2交接處），行至黃泥涌峽道巴士站為終點。

林邊磚屋附近發展

2013年，英基國際學校決定，放棄申請使用林邊磚屋為新校舍，保留原有古蹟舊貌。

2015年5月，政府曾草議拓建林邊磚屋附近，興建約1880多個住宅單位，為公屋或私人物業，經附近居民提出反對後已擱置計劃。

林邊磚屋建於20世紀初，前身為太古洋行的員工宿舍，曾經歷日佔時代被日軍徵用；現屬法定古蹟。

昔日分別為1號及2號兩座大宅的建築，極具西歐傳統紅磚古典風格。

1947-51年間太古洋行重修大屋時，將本為金頂改為平頂大屋，並將兩屋連成一體至今。

近20年來林邊磚屋備受電影界的歡迎，多作取景拍攝之用，因此更具保留價值。由於仍屬私人擁有，內部未能開放參觀。該路線有關香港抗戰詳情，請看：《香港行山全攻略軍事遺跡探究（港島篇）》路線1、4、5。

座標 KK 126 667

林邊磚屋，已列為法定古蹟保護。

座標 KK 1244 6596

鰂魚涌郊野徑（金督馳馬徑）與柏架山道交界的郊遊戰史介紹。

沿途快拍

座標 KK 1244 6596

1 由鰂魚涌英皇道與柏架山道自然徑交匯處為起點。

2 中途下望港島東區康怡花園。

3 途經鰂魚涌郊野徑，舊稱（金督馳馬徑）。

座標 KK 1280 6502

座標 KK 1280 6502

座標 KK 128 650

4 到達大風坳，登上往畢拿山方向的港島徑第5段。

5 由涼亭登上港島徑第5段往畢拿山。

6 由涼亭登上港島徑第5段，見（標柱 H059）往畢拿山。

座標 KK 1258 6510

座標 KK 1258 6510

座標 KK 123 652

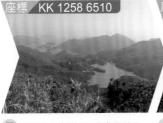

7 到畢拿山海拔417米高程點及觀景台，下望大潭水塘區。

8 在畢拿山的高程點旁的觀景台。

9 向西面黃泥涌方向下行前進，見港島東區、九龍鯉魚門及右邊將軍澳景色。

座標 KK 1200 6514

座標 KK 1176 6510

座標 KK 1152 6499

10 由畢拿山向渣甸山的港島徑方向下行，將到渣甸山北引水道。

11 港島徑標柱 H056 與衛奕信徑標柱 W012 同一位置，是渣甸山北引水道。

12 繼續向渣甸山登上，回望整個石礦場的火藥署，下方樹林有一日佔時期手挖防空洞。

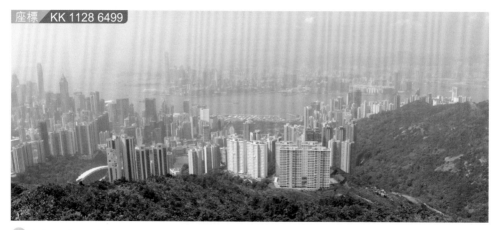

座標 KK 1128 6499

⑬ 由渣甸山高程點遠眺九龍半島，下方是港島銅鑼灣，左下方是政府大球場！

座標 KK 1128 6499

⑭ 渣甸山高程點地下的戰事海空防偵察堡，1941年12月主要由加拿大軍駐防，至12月19日該處曾發生過激烈抗日戰事！

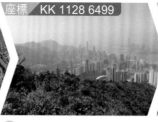

座標 KK 1128 6499

⑮ 渣甸山高程點，向西中環方向景點吸引！

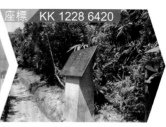

座標 KK 1228 6420

⑯ 沿港島徑第5段往下，途經加拿大援軍的「奧斯本紀念碑」。

座標 KK 1122 6406

⑰ 到達黃泥涌峽燒烤場外，對面是陽明山莊；該處另可前往大潭水塘。繼續向黃泥涌水塘下行回程。

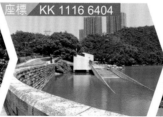

座標 KK 1116 6404

⑱ 經黃泥涌峽水塘及休息處，設有洗手間，水壩早已列為法定古蹟。另外是路線2、3交匯處。

⑲ 再向下行將近黃泥涌峽道，往巴士站乘巴士離開。

抗日戰爭 —— 黃泥涌峽戰事

節錄重點戰史

日軍進迫至西旅陸軍指揮部：

12月19日0700，日軍進攻至黃泥涌峽溫尼柏手榴彈營指揮部，並進佔戰地救傷站（黃泥涌峽道），當中不少聖約翰救傷隊員犧牲。

同時，羅遜准將致電皇家蘇格蘭營在灣仔的指揮官 Lieut. Colonel White 要求增援；13分鐘後援軍卡車車隊由黃泥涌峽道將到達之際，被日軍已奪用的原守軍防空炮校準發炮命中，

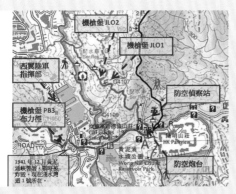

座標　KK 1060 6426

黃泥涌峽 —— 戰時守軍西旅陸軍指揮部（黃泥涌峽徑第10站），已列為法定古蹟受保護。
戰時羅遜准將原駐位置。香港回歸後，加拿大政府要求修整，回復當年原貌紀念。

🔺 二次大戰，1941年12月守軍在黃泥涌峽，主要布防陣地位置，戰史中指該處為「兵家必爭之地」！關鍵是整個港島中間要塞，日軍攻略政策是，佔領對於切分守軍極為重要的港島核心地區，分割東面防禦聯繫，使進攻更為有利！

🔺 黃泥涌峽徑 —— 紀念抗日戰爭時期，英聯邦及加拿大軍防衛戰的遺跡背景詳細介紹。

當中軍官 Campbell 及 Lieut. Hart 受重傷，援軍只有12人抵達向羅遜准將報到！其餘75人全部陣亡。

　　同日0730，日軍已進佔黃泥涌峽警署，並向黃泥涌水塘的 Parkview Road 衝上進攻 Stanley Gap（現在陽明山莊），該據點守軍是 Lieut.E.L. Mitchell's 的加拿大軍 - 溫尼柏手榴彈營，及香港義勇防衛軍第3連，軍官 Lieut. D.J.Anderson；他們最後於向大潭水塘的路徑處陣亡。同日0800，日軍已奪取在 Stanley Gap 的3.7吋口徑防空炮。該處的防空炮台下的軍營內，2名英國守軍反鎖當中，最後在內裡舉槍自殺。日軍在黃泥涌峽俘獲的主要武器，包括4門型榴彈炮、2門防空炮及軍火庫彈藥。

日軍進攻渣甸山金督馳馬徑兩處機槍堡：

　　1941年12月19日0815，日軍到達金督夫人馳馬徑的引水道，守軍設有2個機槍堡 JLO 1 及 JLO 2 防守（現在黃泥涌峽徑），中間就是引水道，由香港義勇防衛軍第3連駐防；他們只有6支 Bren 輕機槍、48個訓練用手榴彈及1支迫擊炮防守該2處據點；但日軍以2倍軍力約200步兵向黃泥涌峽進攻，一守軍 Private Jitts 持該支迫擊炮守著引水道與日軍作戰，日軍遇兩個守軍機槍堡還擊以致大量犧牲！

守軍 Lance Corporal N. Broadbridge、Private Terry Leonard 仍死守於機槍堡內！另一守軍 Private E.B. Young 被迫擊炮碎片所傷而犧牲。至1200，日軍苦戰埋機槍堡近處，以慣常用多個手榴彈由機槍堡通風口內，炸死及使守軍重傷而不能抵禦下攻入碉堡！並直沿金督夫人馳馬徑引水道為戰壕向黃泥涌峽守軍據點進攻！

加拿大援軍羅遜准將陣亡：

　　12月19日約1000，羅遜准將即致電三軍司令莫德比通知，由於敵軍迫近，即撤退往布力徑重組西旅指揮部並出外應戰。

　　而事先安排用於撤退並由守軍印度旁車普營軍官 Lieut. Kerfoof 駕駛的3架 Bren Carrie 裝甲車遲來，日軍追至而與羅遜准將同僚及溫尼柏手榴彈 D 連火併但失利，期間羅遜准將右大腿命中榴彈嚴重大腿出血，最後一同犧牲。2天後的12月22日，日軍才發現羅遜及21名同僚的遺體於溫尼柏手榴彈營 D 連指揮部一處壕壕內。

　　同時，黃泥涌峽的守軍溫尼柏手榴彈 D 連，軍官 Captain A.S. Bowman 立即反攻，但日軍同時不斷增援，守軍最後淹沒。

　　更詳細介紹 ——《香港行山全攻略軍事遺跡探究（港島篇）》，正文出版社，葉榕 著。

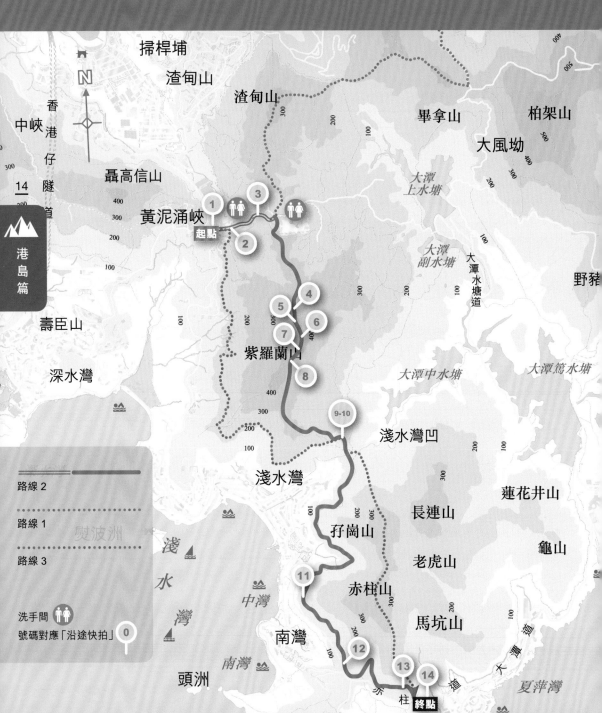
黃泥涌峽 ⋯⋯● 赤柱道

程度：▲▲▲▲▲　　全長：7.1公里　　經驗步行：7小時

掃桿埔

渣甸山

渣甸山

畢拿山

柏架山

大風坳

香港仔隧道

中峽

14

港島篇

聶高信山

黃泥涌峽

起點

壽臣山

深水灣

紫羅蘭山

大潭上水塘

大潭副水塘

大潭水塘道

野豬

大潭中水塘

大潭篤水塘

淺水灣凹

淺水灣

蓮花井山

長連山

孖崗山

龜山

老虎山

赤柱山

馬坑山

路線 2

路線 1

路線 3

熨波洲

淺水灣

中灣

南灣

南灣

頭洲

夏萍灣

赤柱道

終點

洗手間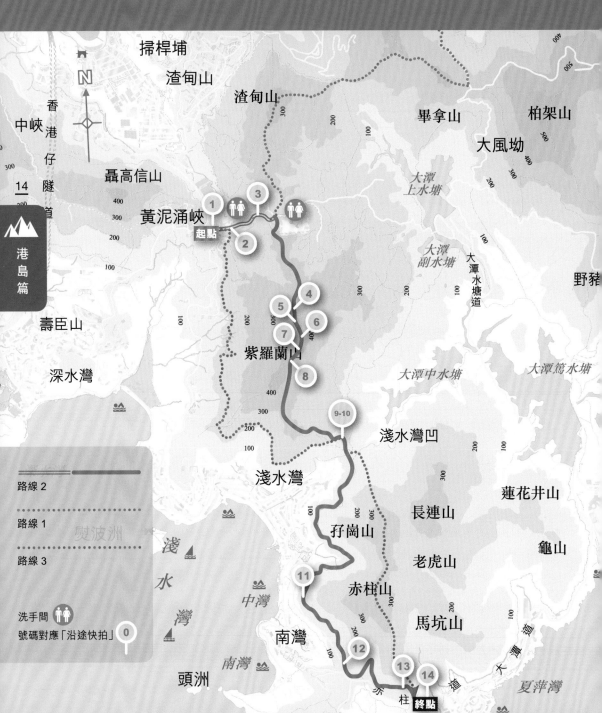
號碼對應「沿途快拍」 0

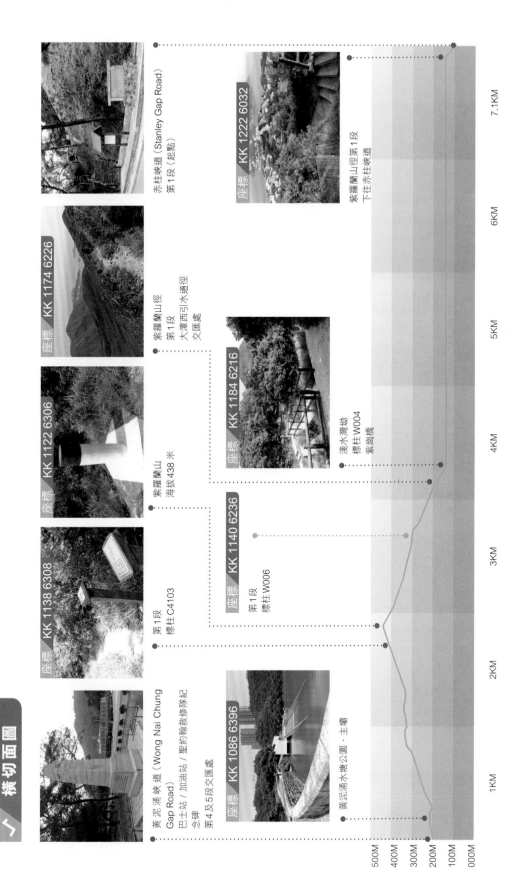

橫切面圖

座標 KK 1138 6308

座標 KK 1122 6306

座標 KK 1174 6226

赤柱峽道 (Stanley Gap Road)
第 1 段 (起點)

座標 KK 1222 6032

紫羅蘭山徑第 1 段
下往赤柱峽道

紫羅蘭山徑
第 1 段
大潭西引水道徑
交匯處

紫羅蘭山
海拔 438 米

座標 KK 1184 6216

淺水灣坳
標柱 W004
紫崗橋

座標 KK 1140 6236

第 1 段
標柱 W006

第 1 段
標柱 C4103

黃泥涌峽道 (Wong Nai Chung
Gap Road)
巴士站 / 加油站 / 聖約翰救傷隊紀
念碑
第 4 及 5 段交匯處

座標 KK 1086 6396

黃泥涌水塘公園・主壩

500M
400M
300M
200M
100M
000M

1KM　2KM　3KM　4KM　5KM　6KM　7.1KM

路線 2 黃泥涌峽 至 赤柱道

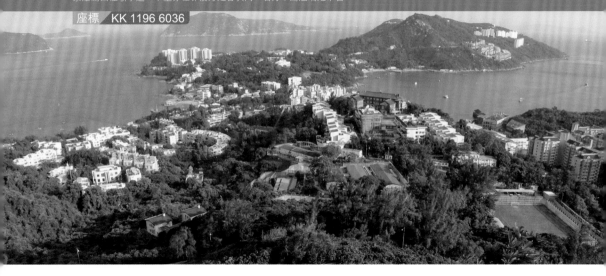

紫羅蘭山徑引水道，下望赤柱邨後方是舂坎角，右方半島遠端是軍營。

座標 KK 1196 6036

港島篇

路線特色

　　黃泥涌峽的衛奕信徑第 1 段起步，步過海拔 438 米的紫羅蘭山，中途欣賞陽明山莊、南區大潭水塘，晴天可遠望柴灣、金馬倫山、西望聶高信山、西南的深水灣及淺水灣一帶優美海岸風景。

　　下行至清水灣坳座標 KK 1184 6216 後，轉入平路紫羅蘭山徑引水道，至衛奕信徑位於赤柱峽道的終點。

　　起步後，最初是步上的起伏，初級經驗人仕適宜先慢步之後才增力，使身體狀態漸適應；過淺水灣坳後的引水道由平路往赤柱峽道終點，中途更可以觀看淺水灣、深水灣及整個赤柱半島的美景。

前往交通：

6 號巴：中環交易廣場　往　赤柱
41A 號巴士：華富邨中部　往　北角碼頭
63 號巴士：北角碼頭　往　赤柱監獄
66 號巴士：中環交易廣場　往　赤柱廣場（馬坑邨）
76 號巴士：香港仔石排灣　往　銅鑼灣摩頓台
315 號巴士：山頂　往　赤柱廣場（馬坑邨）

所有巴士路線於黃泥涌峽道，女童軍會新德倫山莊（油站＋加油站）中途站下車。

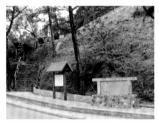

（今次行程終點）赤柱峽道衛奕信徑起點，可回程赤柱或中環，赤柱方向能步行至市集遊覽。

座標 KK 114 631

衛奕信徑標柱 W007 位於紫羅蘭山，眺望大潭水塘、大潭港及鳥瞰鶴咀半島。

座標 KK 1121 6410

在黃泥涌峽徑戰時軍事遺跡的起步處，望向陽明山莊。

座標 KK 1144 6118

前方是熨波洲（小島），海洋公園在後方半島的南朗山範圍。

沿途快拍

1 黃泥涌峽道油站巴士站下車，對面是聖約翰救傷隊紀念碑，沿前方石級上起步。

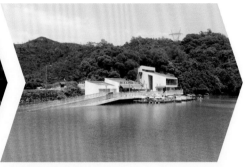

2 經過黃泥涌水塘，設有小食亭、洗手間。

座標　KK 1094 6400

3 上行到達衛奕信徑第1段，就是登上紫羅蘭山的起步點。

座標　KK 114 632

4 衛奕信徑第1段與遠足徑標柱 C4103 山徑。

座標　KK 114 631

5 紫羅蘭山高程點海拔438米。

座標　KK 114 631

6 紫羅蘭山高程點的衛奕信徑標柱 W007，下望大潭水塘、大潭港及鶴咀半島一帶。

7 毛麝香花期7-10月。

座標 KK 1132 6294

8 曲節及慢長的山徑。

座標 KK 1084 6216

9 到達紫崗橋（淺水灣坳），登上海拔368米的孖崗山；左轉往下，至大潭篤水塘及大潭崗。

座標 KK 1084 6216

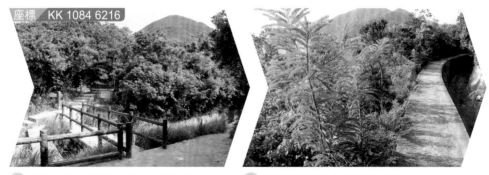

10 於淺水灣坳及紫崗橋，沿引水道（紫羅蘭山徑）往赤柱前進。

11 引水道路旁的油柑子樹（Myrobalan）；背景最高山丘為紫羅蘭山。

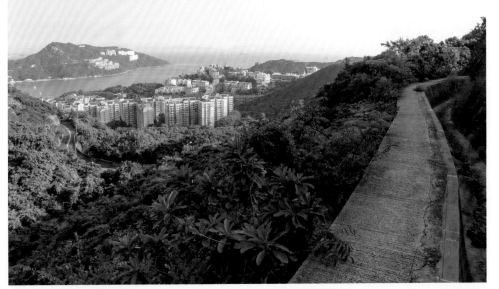

座標 KK 1196 6034

12 紫羅蘭山徑引水道，下望赤柱邨及遠方半島的軍營區。

座標 KK 1196 6036

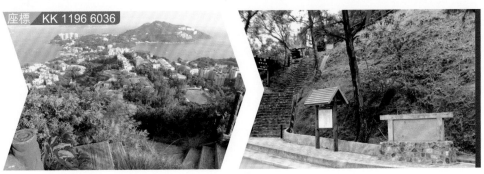

13 紫羅蘭山徑引水道，下望整個赤柱半島。

14 到達衛奕信徑（起點）的赤柱峽道，可乘巴士往赤柱或中環，可向赤柱方向步行。

黃泥涌峽 ⋯⋯● 赤柱道 (經：紫羅蘭山徑)

程度：▲▲▲▲　　全長：7公里　　經驗步行：5小時

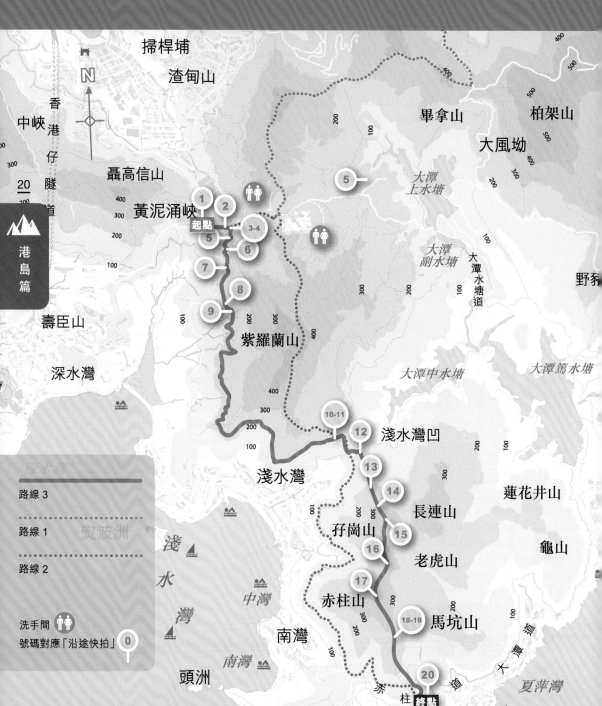

港島篇

掃桿埔
渣甸山
畢拿山
柏架山
大風坳
中峽
香港仔隧道
聶高信山
黃泥涌峽
起點
大潭上水塘
大潭副水塘
大潭水塘道
野豬
壽臣山
紫羅蘭山
深水灣
大潭中水塘
大潭篤水塘
淺水灣凹
淺水灣
蓮花井山
孖崗山
長連山
龜山
老虎山
赤柱山
馬坑山
南灣
中灣
南灣
頭洲
赤柱道
夏萍灣
終點

路線 3
路線 1
路線 2

洗手間 👫
號碼對應「沿途快拍」　0

赤柱峽道
第 1 段
標柱 W000（起點）

座標　KK 121 606

第 1 段
標柱 W001

座標　KK 119 610

海拔 386 米
衛奕信徑（W002）

淺水灣坳

座標　KK 1184 6216

黃泥涌水塘公園
第 5 段標柱 H049-H050 之間
紫羅蘭山徑（起點）

座標　KK 1208 6158
海拔 363 米

座標　KK 1204 6162
第 1 段
標柱 W003

座標　KK 1172 6326
第 1 段
紫羅蘭山徑、大潭西引水道
十字路口

座標　KK 1084 6388
紫羅蘭山徑
（引水道）路口

紫羅蘭山徑

水電
水塘

1KM　2KM　3KM　4KM　5KM　6KM　7KM

500M
400M
300M
200M
100M
000M

座標　KK 1086 6234

22

港
島
篇

⚑ 路線特色

黃泥涌峽與黃泥涌水塘公園：

　　1986年黃泥涌水塘公園啟用，1899年黃泥涌水塘落成，是公園前身，水壩（長81.8米；高15.15米）建成孤型。存水量為2700加侖。鄰近的郊遊徑分別有5項 —— 港島徑第4及5段、衛奕信徑第1及2段、黃泥涌峽郊遊徑及早期的紫羅蘭山徑、金督夫人馳馬徑。

　　黃泥涌峽在1941年12月的抗戰中，成為港島戰事中最激烈的戰場！

黃泥涌峽徑：

　　主線為當年金督夫人馳馬徑，途經黃泥涌配水庫、大潭水塘道、陽明山莊、黃泥涌水塘公園，終點在黃泥涌峽道的戰時西旅指揮部。此郊遊路徑長約2.5公里，大概一小時左右行完全程；景點主要為黃泥涌峽在抗戰前，香港華人曾參（皇家工程）建設的軍事建築。

　　路途中更有紀念加拿大（香港）援軍軍官 Brigade JK Lawson 於1941年12月陣亡之資料牌。

座標　KK 1086 6234

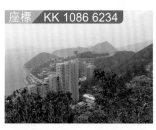

◁ 引水道中途，下望是淺水灣影灣園。

座標　KK 1184 6216

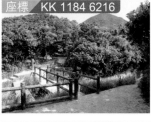

◁ 淺水灣坳的紫崗橋，過橋後登上孖崗山往赤柱，較直斜需多體力步石級上。

座標　KK 1190 6206

◁ 孖崗山向北下望大潭中水塘。

座標　KK 1258 6510

◁ 衛奕信徑第1段標柱 W001，該處的觀景台原是戰時偵察站的頂部。

前往交通：

6號巴士：中環交易廣場 往 赤柱
63號巴士：北角碼頭 往 赤柱監獄
66號巴士：中環交易廣場 往 赤柱廣場（馬坑邨）
315號巴士：山頂 往 赤柱廣場（馬坑邨）
* 所有巴士路線於黃泥涌峽道，（油站）近女童軍會新德倫山莊站下車。

沿途快拍

座標 KK 1074 6398

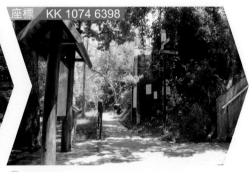

1 黃泥涌峽道巴士站（油站）落車，向前步上石級往黃泥涌水塘。

2 經過金夫人馳馬徑及黃泥涌峽徑（起點），右邊石級登上。

座標 KK 1084 6394

座標 KK 1084 6394

座標 KK 1084 6394

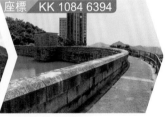

3 途經黃泥涌峽水塘公園，望向陽明山莊，經主壩往紫羅蘭山徑引水道。

4 從黃泥涌峽水塘壩望聶高信山，海拔430米。

5 繼續前行往引水道。

座標 KK 1084 6388

座標 KK 1080 6358

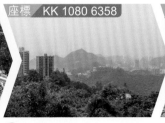

座標 KK 1080 6262

6 向紫羅蘭山徑引水道引前行。

7 中途南望香港仔市中心及南朗山的鳥瞰。

8 經過一處小橋旁，戰前的電話線石刻 HKTC 字樣。

座標 KK 1086 6234

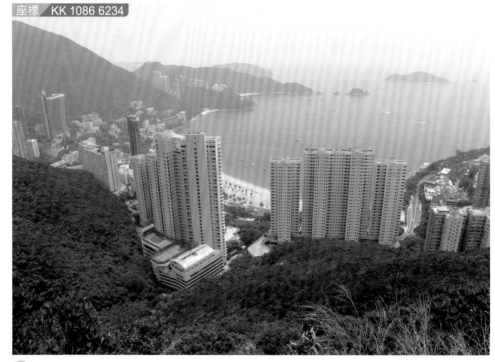

⑨ 紫羅蘭山徑下望淺水灣。

座標 KK 1172 6226

座標 KK 1172 6226

⑩ 途經十字路口交接處，前行可往大潭西引水道往大潭水塘區。

⑪ 途經十字路口交接處，轉右下行往淺水灣坳。

座標 KK 1084 6216

座標 KK 1194 6194

⑫ 至淺水灣坳過紫崗橋，前行過橋上孖崗山；左轉往大潭水塘3號燒烤場出口往大潭道巴士站；右轉引水道經紫羅蘭山徑往赤柱。

⑬ 登孖崗山回望大潭水塘區。

⑭ 途經衛奕信徑第1段標柱W003。

座標　KK 1206 6158

⑮ 衛奕信徑第1段途經海拔363米位置；前行另一孖崗山峰海拔386米。

座標　KK 1206 6150

座標　KK 119 610

⑯ 衛奕信徑第1段往另一山峰海拔386米，左下方屬馬坑山的低谷。

⑰ 途經衛奕信徑第1段標柱W002。

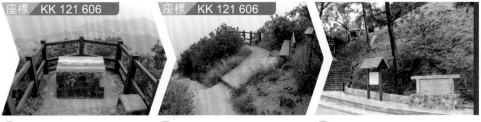

座標　KK 121 606

座標　KK 121 606

⑱ 孖崗山觀景台，戰時是高空海防偵察站的頂部。

⑲ 沿衛奕信徑第1段下行往赤柱峽道終點。

⑳ 到達終點，亦是衛奕信徑全段的起點。可往巴士站乘車再遊赤柱或回中環。

布力徑 （經：金督馳馬徑） •••••••• • 香港仔

程度：▲▲▲▲▲　　　全長：6公里　　　經驗步行：3小時

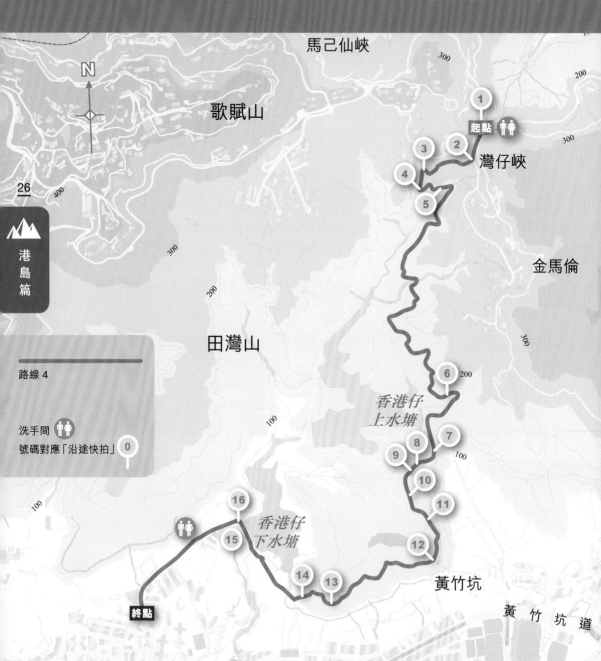

馬己仙峽

歌賦山

灣仔峽

金馬倫

田灣山

香港仔
上水塘

香港仔
下水塘

黃竹坑

黃竹坑道

黃竹坑

香港仔海傍道

香港仔

起點

終點

N

26

港島篇

路線 4

洗手間
號碼對應「沿途快拍」

0

座標 KK 0766 6424

座標 KK 0764 6396

座標 KK 0768 6334

座標 KK 0810 6504

座標 KK 0724 6350

香港水塘道
郊遊指示，緊急電話

香港水塘道
漁光邨
香港仔

遊客中心

香港仔水塘
主壩

10號定向標

金夫人徑

標柱 H039

標柱 H040

金夫人徑

布力徑（灣仔峽）
警隊博物館
往香港仔水塘道

500M
400M
300M
200M
100M
000M

1KM　2KM　3KM　4KM　5KM　6KM

路線 4　布力徑（經…金督馳馬徑）至香港仔

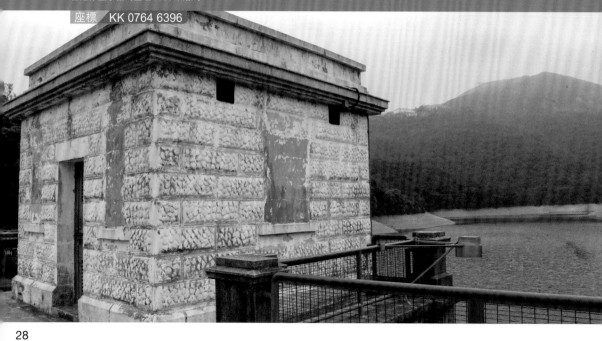

香港仔上水塘的主壩1930年落成。

港島篇

▶ 路線特色

金督馳馬徑與金夫人徑：

　　英國管治1925-31年間的，金文泰爵士（Sir Cecil Clementi）為第19任港督，精通客家語及看中文。

　　他任港督前是新界理民府官員，由於青山公路及大埔公路未興建，所以他主要以騎馬代步，金文泰爵士如一般英國人愛上騎馬活動，港島開埠初期，由中環至港島南區往香港仔及赤柱，官員仍騎馬代步，金文泰爵士常愛騎馬散步的9公里山徑命名金督馳馬徑。

金督馳馬徑：

　　由黃泥涌峽道（座標KK 1120 6406）起點，經黃泥清峽徑─第7站配水庫（座標KK 1074 6454）、畢拿山道（座標KK1088 6607）、畢拿山道與金督馳馬徑交界處（座標KK 1162 6542）、無線電站車路入口（KK 1150 6566）寶馬山郊野公園涼亭（座標KK 1200 6714）、衛奕信徑標柱W016暨鰂魚涌郊遊徑（座標KK 122 665）至柏架山道交匯（座標KK 1244 6596），約9公里。詳情看（路線5）介紹。金夫人馳徑全程約7公里。

座標　KK 0824 6518

◀ 起點公園附近的甘道──警隊博物館。

座標　KK 0818 6404

◀ 金夫人徑中途一休憩觀景處，前面為海洋公園、南朗山。

座標　KK 0814 6350

◀ 行經班納山腰，下望香港仔海洋公園附近的新建港鐵站及架空軌道，成為新地標。

前往交通：

15號巴士：中環交易廣場往山頂（灣仔峽下車）

沿途快拍

1 15號巴士司徒拔道下車，經過灣仔峽公園起步。

2 過灣仔峽公園到香港仔水塘道，轉右下金夫人徑。

座標　KK 0810 6504

座標　KK 0818 6498

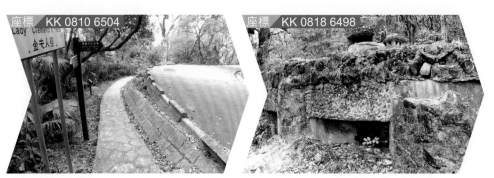

3 經金夫人徑，沿左邊往下前行。

4 途經金夫人徑看到一處二次大戰前，由香港華人協助建設的機槍堡，已列為法定古蹟。

座標　KK 0818 6404

座標　KK 0818 6404

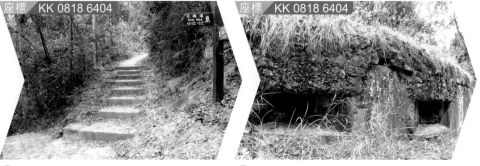

5 經分支路，繼續（金夫人徑）南山徑行。

6 另一下方機槍堡（共4個槍眼），當年使用Vicker's水冷式機槍；槍眼亦是保存完整，屬法定古蹟。

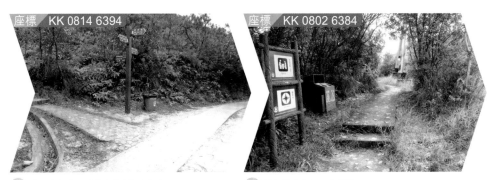

座標 KK 0814 6394

座標 KK 0802 6384

7 途經十字路口向前走往班納山方向。

8 前行將會經過一處電塔。

港島篇

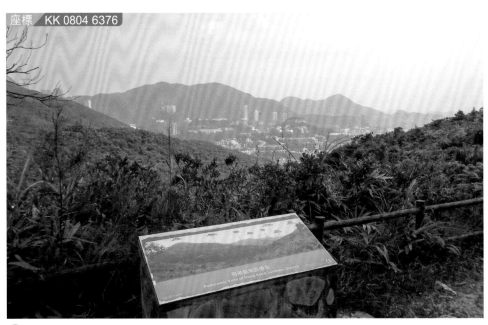

座標 KK 0804 6376

9 途經的觀景台。

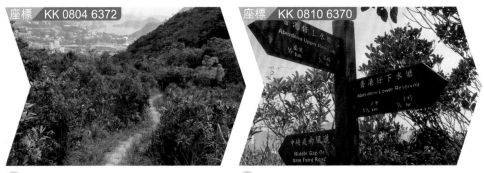

座標 KK 0804 6372

座標 KK 0810 6370

10 繼續向前行下走，下望是香港仔。

11 經過山徑指示，右轉往香港仔下水塘方向。

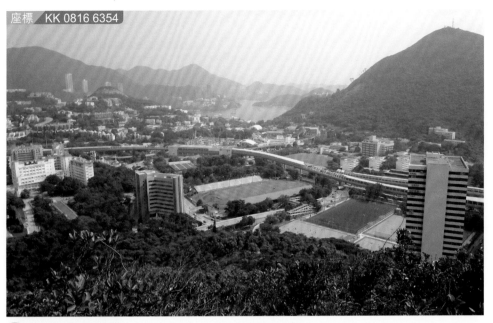

座標 KK 0816 6354

12 前行望向香港仔海洋公園一帶，南邊南朗山，下方的港鐵站將近完成。

座標 KK 0768 6334

13 將近香港仔水塘，10號定向標柱，欣賞鴨脷洲及大橋景色。

座標 KK 0754 6336

14 依指示往（香港仔下水塘）。

座標 KK 0732 6362

15 途經可往（香港仔下水塘）塘底下。

座標 KK 0734 6364

16 依指示經（香港仔下水塘）主壩離開。

路線 4 布力徑（經：金督馳馬徑）至香港仔

柏架山道 ⋯⋯⋯•黃泥涌峽 （經：金督馳馬徑）

程度：▲▲△△△　　全長：16公里　　經驗步行：6小時

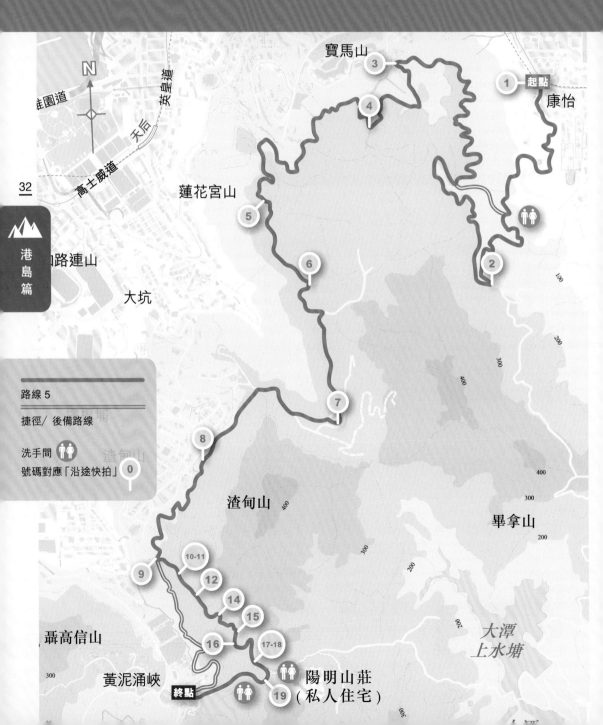

港島篇

32

路線 5

捷徑／後備路線

洗手間 🚻

號碼對應「沿途快拍」

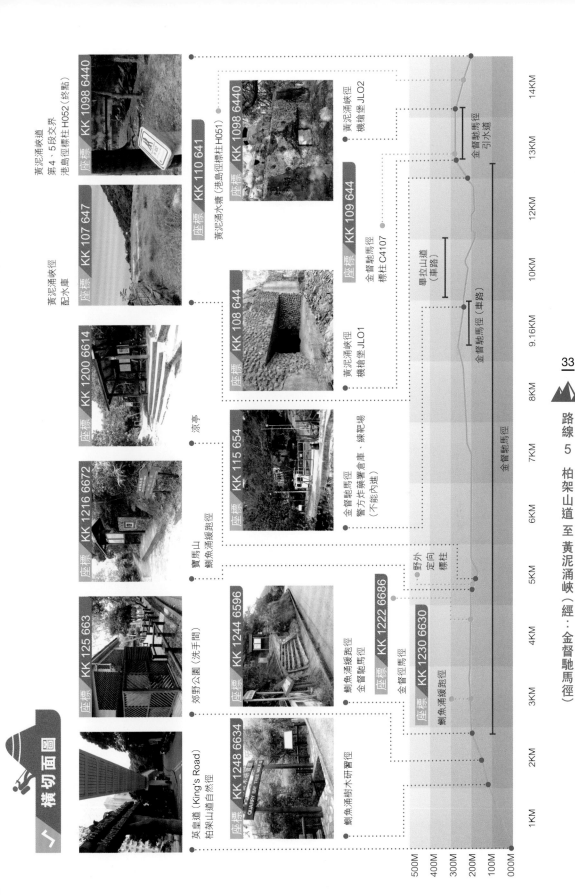

橫切面圖

路線 5　柏架山道 至 黃泥涌峽（經⋯金督馳馬徑）

黃泥涌峽道
第 4、5 段交界
港島徑標柱 H052（終點）

座標　KK 1098 6440

座標　KK 107 647

黃泥涌徑
配水庫

座標　KK 110 641
黃泥涌水塘（港島徑標柱 H051）

座標　KK 1098 6440
黃泥涌峽徑
機槍堡 JLO2

座標　KK 109 644
金督馳馬徑
標柱 C4107

座標　KK 108 644
黃泥涌峽徑
機槍堡 JLO1

座標　KK 1200 6614
涼亭

座標　KK 1216 6672
寶馬山
鰂魚涌緩跑徑

座標　KK 115 654
金督馳馬徑
警方炸藥署倉庫、練靶場
（不能內進）

金督馳馬徑
引水道

畢拉山道
（車路）

金督馳馬徑
（車路）

座標　KK 125 663
郊野公園（洗手間）

座標　KK 1244 6596
鰂魚涌緩跑徑
金督馳馬徑

座標　KK 1222 6686
金督馳馬徑

座標　KK 1230 6630
鰂魚涌緩跑徑

野外
定向
標柱

金督馳馬徑

座標　KK 1248 6634
鰂魚涌樹木研習徑

英皇道（King's Road）
柏架山道自然徑

500M
400M
300M
200M
100M
000M

1KM　2KM　3KM　4KM　5KM　6KM　7KM　8KM　9.16KM　10KM　12KM　13KM　14KM

34

<div />

港島篇

▶ 路線特色

　　行山起點是鰂魚涌柏架山道自然徑，步行期間先遇上林邊磚屋，1920 年代是太古公司的職員宿舍。

　　再上行經過大潭郊野公園的燒烤場及休憩處、樹木研習徑。

　　到達鰂魚涌緩跑徑（金督夫人馳馬徑），可與家人及朋友步往寶馬山及黃泥涌峽、配水庫及陽明山莊，是港島徑的第 4 及 5 段、衛奕信徑第 1 及 2 段交匯處，兩處分別曾經是 1941 年 12 月，日軍進攻香港的 18 天攻防衛戰期間 12 月 18 日所經之路段，之前經過畢拉山道的石礦場（渣甸山），現為警察練靶場及炸藥署倉庫山谷，亦是當年防衛戰的關鍵所在處！

　　後段沿途的引水道及整條黃泥涌峽徑，為加拿大政府紀念昔日黃泥涌戰事而設立，並紀念當年保衛香港而犧牲的最高將領羅遜准將（Brigade J.K. Lawson）及參戰的加拿大軍民！

　　路線中有關抗戰詳情，請看：《香港行山全攻略軍事遺跡探究（港島篇）》/正文出版社。

座標 KK 1066 6464

◀ 黃泥涌峽徑步上配水庫期間，下望是黃泥涌峽道及司徒拔道方向，前方是聶高信山海拔 430 米。

座標 KK 1216 6714

◀ 位於寶馬山的金督馳馬徑路段。

座標 KK 1118 6408

◀ 黃泥涌峽徑英守軍 3.7 英吋口徑防空炮台；戰後炮台中間被人佔用加建設施，現已荒棄。

▶ 英式 3.7 吋口徑防空炮
3.7 inch Anti-Aircraft Gun）
防空炮全組件重量：8.34 噸
炮彈重量：27.5 磅
射程：地對空：10,058.4 米，
地對地：218, 105.12 米。
發炮數量：每分鐘 10 發
運作制式：4 輪拖運；操炮時摺座架脫後 2 對輛軟，撐 4 腳座。

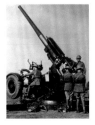

沿途快拍

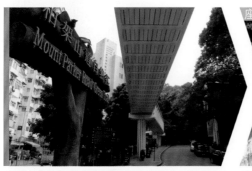

① 起點柏架山道自然徑與鰂魚涌英皇道。

座標 KK 1244 6596

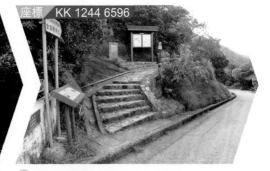

② 步上到達鰂魚涌郊野徑（金督馳馬徑）進入前行。

座標 KK 1200 6714

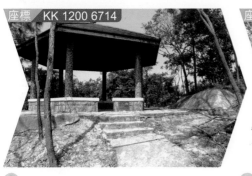

③ 途經第一處涼亭。

座標 KK 1180 6682

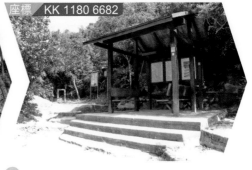

④ 途經第二處涼亭，背後有一清澈溪澗，請勿污
染。並可以登上畢拿山無線電站。

座標 KK 1128 6644

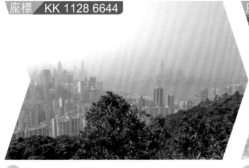

⑤ 由金督馳馬徑下望整個銅鑼灣。

座標 KK 1152 6586

⑥ 金督馳馬徑與畢拿山無線電站正門及車路，
右轉前行。

座標 KK 1162 6530

座標 KK 1082 6512

⑦ 到達畢拉山道石礦場（警方炸藥署）倉庫門外，沿車路前行往畢拉山道。

⑧ 步過畢拉山道，到達左邊金督馳馬徑，並為樹木研習徑入口。

座標 KK 1084 6216

座標 KK 1074 6456

⑨ 前行至金督馳馬徑分支路，左邊登上是黃泥涌峽徑的配水庫。

⑩ 配水庫面層是草地建於 1934 年；1967 年再加建多一半面積。

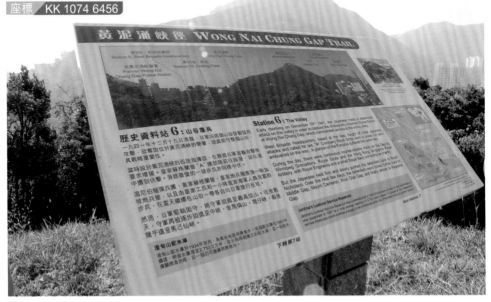

座標 KK 1074 6456

⑪ 黃泥涌峽徑的配水庫，曾經歷二次大戰，加拿大政府已設立介紹 1941 年 12 月防衛戰經過的中英文內容資料牌。

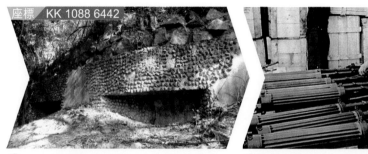

座標 KK 1088 6442

12 再沿黃泥涌峽徑指示上行，見機槍堡 JLO2，1941年12月19日香港防衛義勇軍第3連與日軍228聯隊曾在此展開激戰！

13 香港防衛由1920年代至1970年代，主要使用於守軍及警隊水警上的 Vicker's 水冷式機槍。當時有效射程約2英里，每分鐘550發，子彈口徑 .303吋。

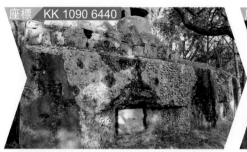

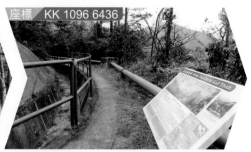

座標 KK 1090 6440

座標 KK 1096 6436

14 黃泥涌峽徑引水道上方機槍堡 JLO1，1941年12月19日被日軍攻擊時曾使用八九式擲彈筒攻擊。

15 離開2處機槍堡，沿引水道往陽明山莊，見黃泥涌峽徑另一介紹抗戰史資料牌。

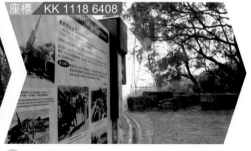

座標 KK 1114 6414

座標 KK 1118 6408

16 將近行完引水道到陽明山莊前，見一個戰時軍用水缸再上行，右轉可往當年防空炮台。

17 到達黃泥涌峽徑，抗戰時防空炮台，現在加拿大政府豎立有介紹牌，詳述戰事經過。

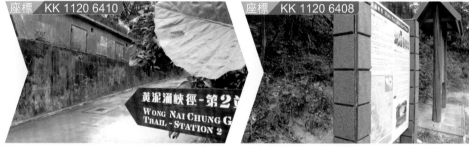

座標 KK 1120 6410

座標 KK 1120 6408

18 防空炮台下的黃泥涌峽徑（第2站），戰時防空炮台下的軍火庫。

19 到達大潭水塘道，陽明山莊在對面；衛奕信徑第1及2段交匯，右轉下行往黃泥涌水塘回程。

路線 5　柏架山道 至 黃泥涌峽（經：金督馳馬徑）

（衛奕信徑第2段）基利路 ⋯⋯⋯• 柏架山 （大風坳）

程度：▲▲▲▲▲　　全長：11.2公里（來回）　　經驗步行：5小時
單程：5.6公里

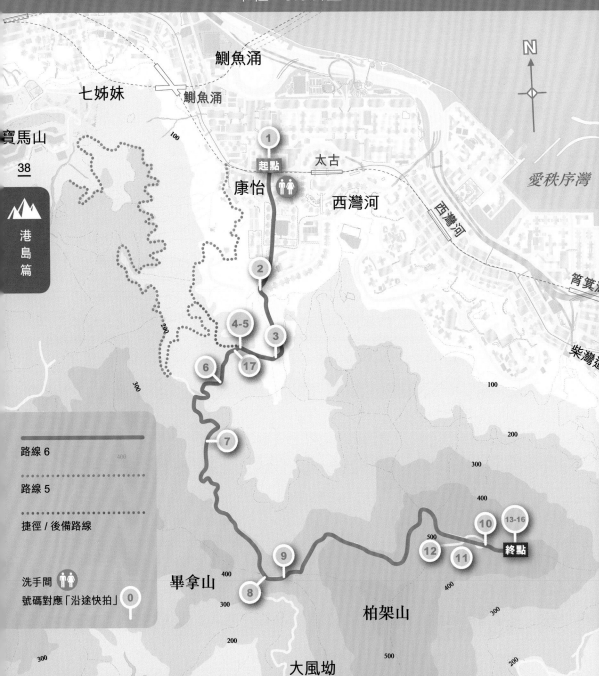

港島篇

38

路線 6

路線 5

捷徑 / 後備路線

洗手間 👫
號碼對應「沿途快拍」　⓪

七姊妹

寶馬山

鰂魚涌

鰂魚涌

太古

康怡

西灣河

西灣河

愛秩序灣

筲箕灣

柴灣道

畢拿山

柏架山

大風坳

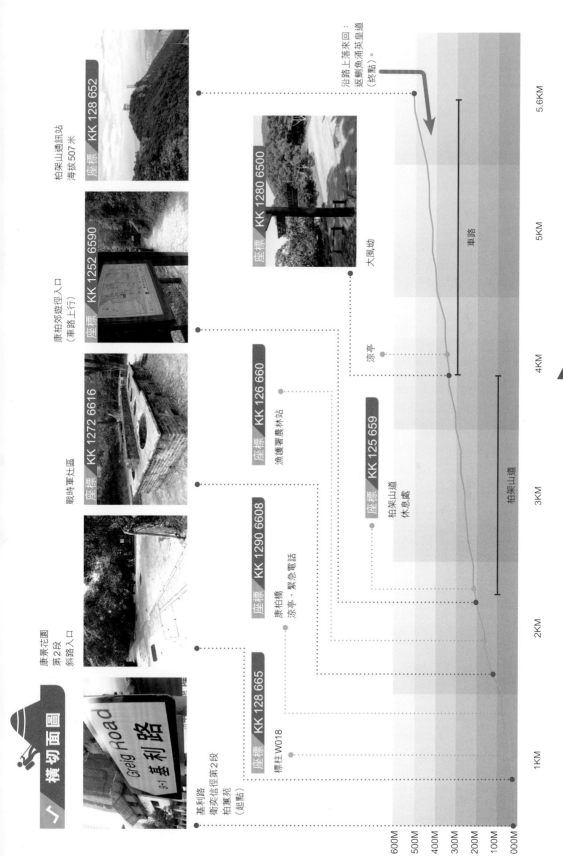

横切面圖

柏景花園
第2段
斜路入口

戰時軍灶區

康柏郊遊徑入口
（車路上行）

柏架山通訊站
海拔507米

座標 KK 128 665
座標 KK 1290 6608
座標 KK 126 660
座標 KK 125 659
座標 KK 1272 6616
座標 KK 1252 6590
座標 KK 1280 6500
座標 KK 128 652

基利路
衛奕信徑第2段
柏蕙苑
（起點）

標柱 W018

康柏橋
涼亭·緊急電話

漁護署農林站

柏架山道
休憩處

涼亭

大風坳

沿路上落回
返鰂魚涌英皇道
（終點）。

車路

柏架山道

1KM　2KM　3KM　4KM　5KM　5.6KM

600M
500M
400M
300M
200M
100M
000M

柏架山遠望港島東岸鯉魚門海峽，及右面將軍澳新市鎮海岸。

座標　KK 1388 6520

路線特色

該行山路線起點鰂魚涌英皇道（基利路），至柏架山道自然徑的交界處，步行柏架山道期間，先經過林邊磚屋，早期為太古公司的職員宿舍，淪陷時期曾被日軍使用；沿途更是 1892-1932 年間，太古洋行為方便職員上落大風坳的宿舍、療養，而設立的吊車所在範圍。

沿柏架山道步上會經過大潭郊野公園的燒烤場及休憩處、樹木研習徑，更會經過抗戰時期的軍灶區（約建於1939年）、舊太古水塘引水道等。

中途經鰂魚涌緩跑徑（路線5），可經寶馬山、畢拉山腰至黃泥涌峽。

到達大風坳是港島徑第5段，另可登上畢拿山往渣甸山方向（路線1），景觀秀麗，並經過黃泥涌水塘、黃泥涌峽徑，至黃泥涌峽道巴士站才解散。

太古洋行 ─ 職員纜車（1892-1932年）

早於清朝後期，該吊車系統可説當時的先進科技！故此民間稱之為：銅鑼飛線（銅鑼灣），載客量6人，吊車起點位置，大約於祐民街附近，登至大風坳，全長約3公里。

座標　KK 126 663

◀ 軍灶區，設立遺跡簡介。

座標　KK 1288 6612

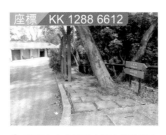

◀ 昔日太古水塘引水道上游的集水區。

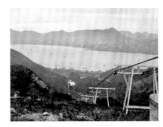

◀ 1920年代，銅鑼飛線，於當時香港旅遊書名（海國叢談）出現該形容名字。相片下方是現在太古城，當年的太古船塢，對岸左方是九龍灣、右是觀塘，加上方遠景清晰見西貢大金鐘等山嶺。

沿途快拍

1　港鐵太古站B出口登上地面後，找向北角方向步至基利路（衛奕信徑第2段），經康景花園起步。

座標　KK 128 665

2　衛奕信徑標柱W018，昔日太古水塘引水塘下游。

座標　KK 1288 6608

3　到達衛奕信徑第2段的康柏橋。

座標　KK 128 661

4　鰂魚涌郊野公園，遇見軍灶！

座標　KK 128 661

5　第1處軍灶區（右邊）是分支路，可去第2處軍灶區，可揀該處平路上柏架上道。

座標　KK 126 660

6　途經的鰂魚涌郊野公園農林站往大風坳上行。

路線 6　（衛奕信徑第2段）基利路 至 柏架山（大風坳）

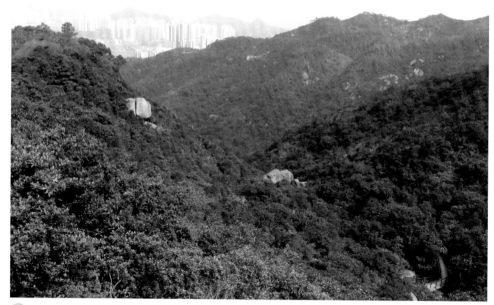

⑦ 步出柏架山道上行往大風坳期間,回望右邊是康柏郊遊徑!

座標 KK 1290 6500

野豬徑
BOA VISTA

⑧ 到達大風坳見郊遊指示,小休後沿左邊洗手間轉上柏架山道。

⑨ 大風坳有一分支山徑,可往大潭野豬徑及大潭峽。

座標 KK 1380 6514

座標 KK 1370 6514

⑩ 登至柏架山車道頂區,前往兩個通訊站的車路。

⑪ 柏架山道頂區東西兩個通訊站之間車路。

座標 KK 128 652

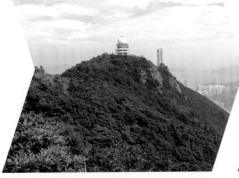

12 另一角度遠望柏架山海拔507米範圍。

座標 KK 1388 6520

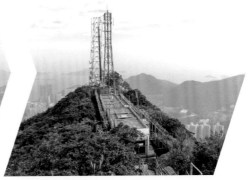

13 柏架山以西的通訊站下另一發射站，海拔507米（不宜內進）。

座標 KK 1388 6520

14 該位置下望鯉魚門海岸。

座標 KK 1388 6520

15 同一處柏架山通信站，東望將軍澳新市鎮。

座標 KK 1388 6520

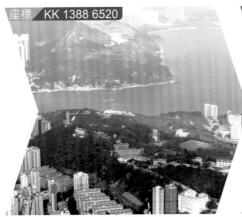

16 下望港島東岸，兩處傘式大帳篷是海防博物館、港島鯉魚門渡假營、前炮台一帶。

座標 KK 1248 6634

17 沿柏架山道原路回程，再從右邊登上（衛奕信徑第2段），可通往金督馳馬徑/鰂魚涌郊遊捷徑處（路線5），繼續下行回程。

路線 6 （衛奕信徑第2段）基利路 至 柏架山（大風坳）

北角健康邨……•大潭水塘（經：大風坳）

程度：▲▲▲▲▲　　全長：9.5公里　　經驗步行：6小時

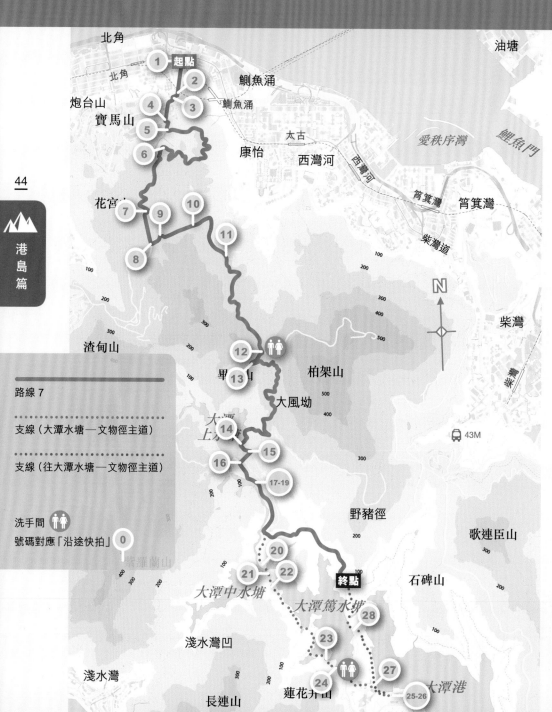

44

港島篇

路線 7

支線（大潭水塘—文物徑主道）

支線（往大潭水塘—文物徑主道）

洗手間 🚻
號碼對應「沿途快拍」 ⓪

（地圖標示：北角、油塘、鰂魚涌、炮台山、寶馬山、康怡、西灣河、愛秩序灣、鯉魚門、太古、筲箕灣、柴灣道、柴灣、花宮、渣甸山、畢拿山、柏架山、大風坳、大潭上水塘、野豬徑、歌連臣山、石碑山、大潭中水塘、大潭篤水塘、淺水灣凹、淺水灣、紫蘭山、長連山、蓮花井山、大潭港、43M）

起點　終點

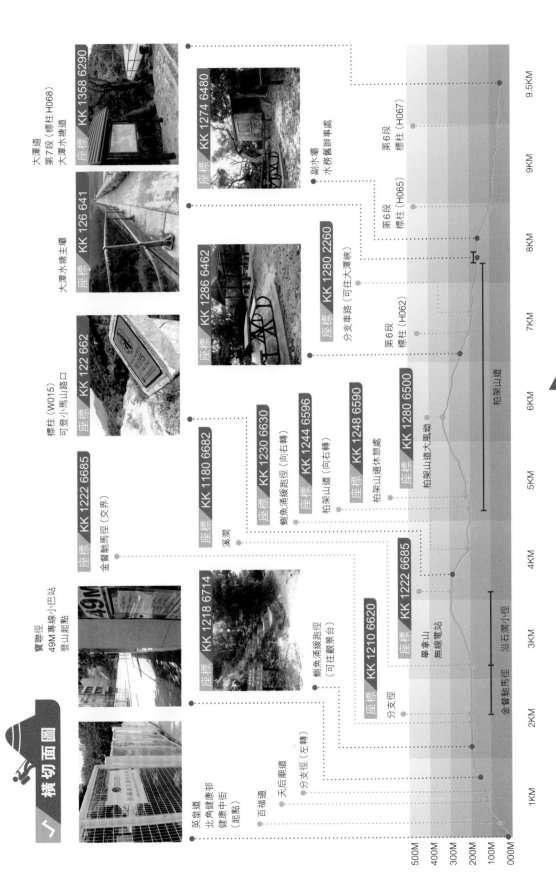

橫切面圖

寶聯徑
49M 專線小巴站
登山起點

英皇道
北角健康邨
健康中街
（起點）

百福道

天后廟道

分支徑（左轉）

座標　KK 1218 6714

鯉魚涌緩跑徑
（可往觀景台）

座標　KK 1210 6620

分支徑

畢拿山
無線電站

座標　KK 1222 6685
柏架山道大風坳

座標　KK 1280 6500
柏架山道休憩處

座標　KK 1248 6590
柏架山道（向右轉）

座標　KK 1244 6596
鯉魚涌緩跑徑（向右轉）

座標　KK 1230 6630

座標　KK 1180 6682

溪澗

座標　KK 1222 6685
金督馳馬徑（交界）

座標　KK 122 662

標柱（W015）
可登小馬山路口

大潭水塘主壩

座標　KK 126 641

大潭道
第 7 段（標柱 H068）
大潭水塘道

座標　KK 1358 6290

座標　KK 1274 6480

副水壩
水務舊辦事處

座標　KK 1286 6462

座標　KK 1280 2260
分支車路（可往大潭峽）

第 6 段
標柱（H062）

第 6 段
標柱（H065）

第 6 段
標柱（H067）

柏架山道

金督馳馬徑

治石澗小徑

1KM　2KM　3KM　4KM　5KM　6KM　7KM　8KM　9KM　9.5KM

500M
400M
300M
200M
100M
000M

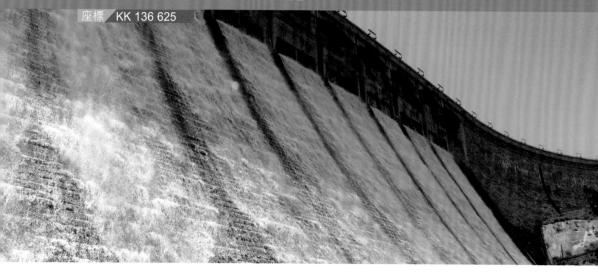

大潭篤水塘主壩，一向是電影、劇集及攝影最佳取景之地。

港島篇

▶ 路線特色

由港島北的東部寶馬山至東南部，主要欣賞大潭水塘的迷人優美景色，及水塘主壩排洪時的氣勢！

中途更會經過衛奕信徑第2段，及港島徑第5、6段。

在港鐵天后站乘專線小巴49M直接上寶聯徑總站由北角起步，我們可見早於1960年代建成的北角健康邨。在百福道公園步上，經天后廟道至寶聯徑，經東區區議會行人小徑起步，直接到達寶馬山的金督馳馬徑（座標KK1196 6714）。

再右轉南向行經一處涼亭（座標KK 1180 6782），由側邊石級登上名自悠亭，再南行沿石澗小心而上，再到達上游的畢拿山電訊站範圍及一處2層高瞭望台（座標KK 118 663）。

再由東走可連接衛奕信徑第2段標柱W015（座標KK 122 662），向下行回金督馳馬徑（緩跑徑），左轉往柏架山道登上大風坳。

或於金督馳馬徑（座標KK1196 6714）直接沿平坦緩跑徑往柏架山道上大風坳前行。

在大風坳與路線1、6交匯，都是沿柏架山道下行往大潭水塘區，分別是三個塘，為上塘、中塘及大潭篤水塘。

之後可由大潭水塘道出大潭道的十字路口（座標KK 1360 6202），前行往下大潭抽水站遊覽—— 2009年列為法定古蹟的大潭水塘文物徑其中一部份。

之後可沿大潭水塘文物徑指示，沿大潭港岸邊車路前往大潭篤水塘主壩下的石橋瀏覽。

大潭篤水塘主壩及石橋（座標KK136 625）在2009年已被列為法定古蹟，屬大潭水塘文物徑其中一部份，該處勝景可觀看水塘排洪壯觀，是多年來攝影勝地，更是電影、劇集最佳拍攝之處。回程可沿大潭篤主壩石橋前行經石級回大潭道巴士站。

柏架山道大風坳的休憩設施，該處附近是衛奕信徑第2段、港島徑第5段。

往大潭港（水務文物徑第9站）中途，回望大潭抽水站岸邊。

前往交通：

1. 港鐵鰂魚涌站C出口
 往健康中街，百福道起步。
2. 專線小巴49M
 天后站 至 寶馬山（寶聯徑）起步。

沿途快拍

座標 KK 121 674
座標 KK 1198 6728

1 由北角健康中街，百福道起步。

2 中途下望鰂魚涌 及 太古城。

3 進入寶聯徑，由東區區議會山徑往上行。

座標 KK 1196 6710
座標 KK 1223 6684
座標 KK 1180 6782

4 中途分支路，靠左上行。

5 在鰂魚涌緩跑徑，需要轉右接往金督夫人馳馬徑路口。

6 由金督馳馬徑，到達該山溪及涼亭路口，沿這石級登往無線電站。

座標 KK 1164 6650
座標 KK 1172 6642
座標 KK 1194 6624

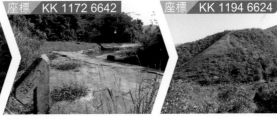

7 登上的石澗，在香港島甚為罕有清晰，需要保護！

8 到達石澗上遊，轉左行往無線電站。

9 過了無線電站下行，將會經過小馬山（衛奕信徑第2段）。

座標 KK 1220 6622
座標 KK 1244 6596
座標 KK 128 650

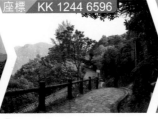

10 中途的衛奕信徑，可遠望下方的康怡花園。

11 到達金督馳馬徑與柏架山道自然徑，右轉往上行。

12 到達大風，其中一郊野公園園地。

13 向大潭水塘的柏架山道前行。

14 將近大潭水塘主壩的港島徑標柱 H063。

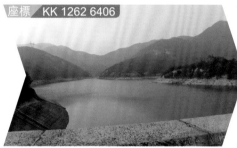

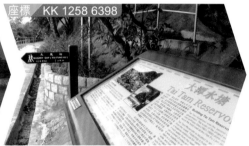

15 大潭水塘區主壩，右邊畢拿山海拔 417 米，左邊渣甸山海拔 433 米。

16 主壩步過後左轉是大潭水塘道，有水塘文物徑的郊遊指示。

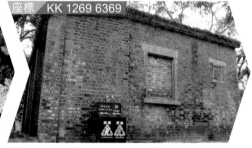

17 途經見 1967 年 1 月發現，屬 1840 年代，帶領英軍路徑的刻有「群帶路」界石，屬法定古蹟。

18 附近休憩處一間已封閉的水務署超過百年的宿舍，1941 年 12 月該處曾經是守軍作戰指揮部！

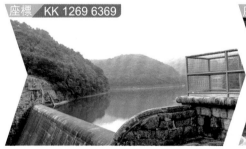

19 大潭水塘另一水壩景色！

20 由港島徑標柱 H065 後的大潭水塘道，途經一個燒烤場。

港島篇

座標 KK 1270 6300

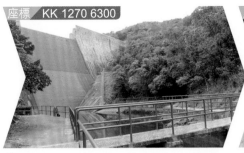

21 中途有指示可往下大潭中水塘主壩下的小橋，要留意惡劣天氣勿逗留！

座標 KK 12670 6290

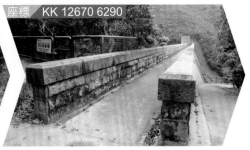

22 大潭中水塘主壩。

座標 KK 1342 6210

23 再沿大潭水塘道前行，經過的1號燒烤場。

座標 KK 1356 6204

24 到達大潭道口的涼亭，往前是巴士站、洗手間，往下是大潭抽水站。

座標 KK 1404 6182

25 大潭原水抽水站-水務文物徑第10站，受法定古蹟保護。

座標 KK 1404 6190

26 大潭抽水站外碼頭，亦是受法定古蹟保護。

座標 KK 1390 6184

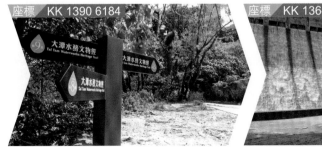

27 離開大潭抽水站，沿車路往大潭港的大潭篤水塘主壩。

座標 KK 1364 6252

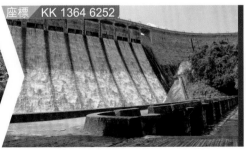

28 到達大潭篤水塘水壩及石橋；氣勢吸引！過石橋可步行小徑回大潭道的巴士站離開。

西高山 （經：夏力道）

程度：▲▲▲▲▲　　全長：5公里　　經驗步行：3.5小時

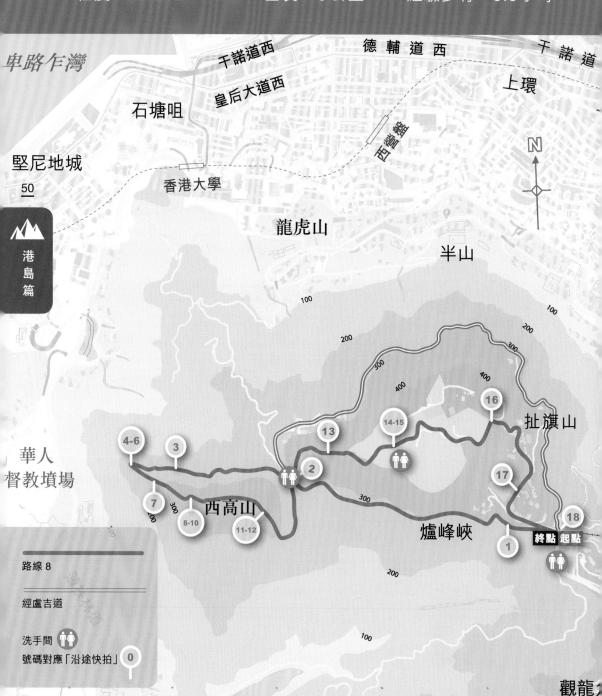

卑路乍灣

干諾道西　　德輔道西　　干諾道

皇后大道西

石塘咀　　　　　　　　　　西營盤　　上環

堅尼地城

50

港島篇

香港大學

龍虎山　　　　　半山

N

100　　　　100

200

300

200　　　　　　　400

400

16　　扒旗山

300

14-15

4-6　　3　　　　　　13

2

7　　　　　　　　　　　17

西高山　　　　300

8-10　　　　　　　　　　　　18

11-12　　　　　　　　　爐峰峽　　終點 起點

1

華人基督教墳場

200

100

路線 8

經盧吉道

洗手間 🚻
號碼對應「沿途快拍」　0

薄扶林水塘

觀龍

橫切面圖

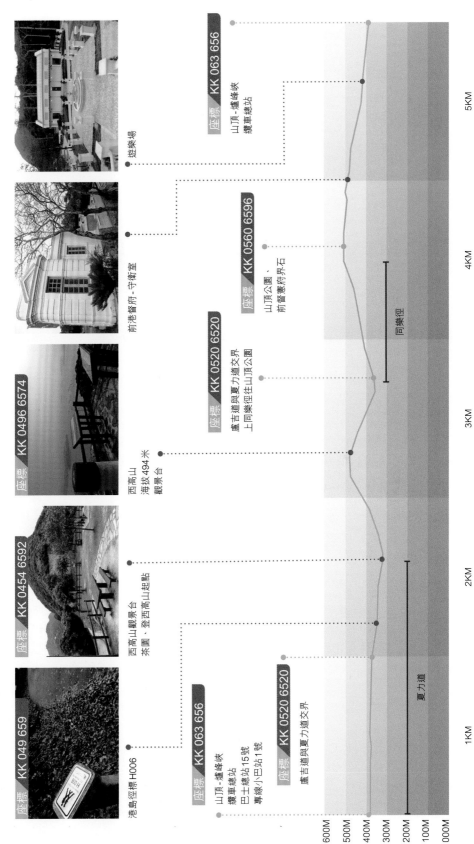

座標 KK 049 659
港島徑標 H006

座標 KK 0454 6592
西高山觀景台
茶園，登西高山起點

座標 KK 0496 6574
西高山
海拔 494 米
觀景台

前港督府 - 守衛室

遊樂場

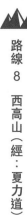

座標 KK 063 656
山頂 - 爐峰峽
纜車總站
巴士總站 15 號
專線小巴站 1 號

座標 KK 0520 6520
盧吉道與夏力道交界
上同樂徑往山頂公園

座標 KK 0520 6520
盧吉道與夏力道交界

座標 KK 0560 6596
山頂公園、
前督憲府界石

座標 KK 063 656
山頂 - 爐峰峽站
纜車總站

夏力道

同樂徑

1KM　2KM　3KM　4KM　5KM

600M
500M
400M
300M
200M
100M
000M

路線 8　西高山（經：夏力道）

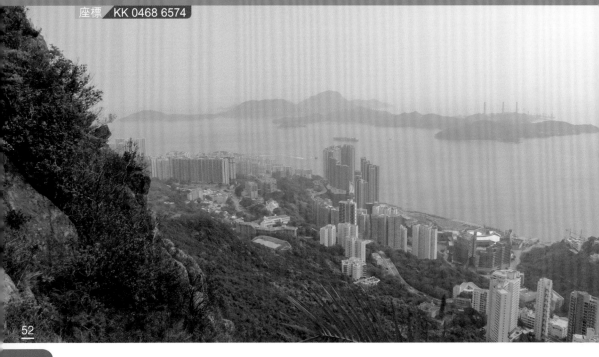

座標 KK 0468 6574

52

港島篇

路線特色

這段行山路線，經山頂夏力道或盧吉道往西高山茶園方向，在登上西高山路途，需要足夠經驗行山人仕才能前往，原因是登山中途的路徑較困難！

路線途經的夏力道 或 盧吉道，天色佳時可見薄扶林、港島南區、南丫島，美景盡入眼簾。亦可以在西高山頂的觀景台，清楚飽覽港島西360度的風景。

在之前下方的西高山茶園，與港島徑第1段的交接處，向西可瞭望維多利亞港西岸、葵涌、青衣、北大嶼山以及下面摩星嶺的風景。

路徑後段的同樂徑中，可尋覓昔日舊港督憲府石界、御花園林道及守衛室等遊覽點。

中途由夏力道公園旁，接上登山頂的同樂徑，就是1855年督憲府小徑，步上中途更尋覓到鮮人留意的港督府石界（GOVERNOR'S RESIDENCE）。

山頂老襯亭、及由前督憲府御花園形成的守衛室、公園、林道等，是拍攝勝景的好地方！

最後，返回山頂纜車站（爐峰峽）、山頂廣場，是整個旅程始與終的環迴方向，別具特色。

座標 KK 0490 6571

在西高山向西岸，遠望右邊是青衣島南岸，1930至40年代，屬於軍部操炮區！右邊是北大嶼山，將來發展新市鎮的位置。

座標 KK 0560 6596

前督憲府（1855-1946）的御花園，現在的山頂公園範圍。

沿途快拍

前往交通：

1.15號巴士：中環碼頭 往 山頂；
2.1號專線小巴：香港站IFC國金大廈 往 山頂。

座標 KK 0590 6566

① 下望是薄扶林水塘及遠處的南丫島。

座標 KK 0516 6584

② 經過夏力道公園，經克頓道（旁邊設有洗手間）
再前行往港島徑第1段茶園，起步登西高山。

座標 KK 0460 6590

③ 中途望西環，左邊下方山頂設有天線塔處是摩
星嶺。

座標 KK 0454 6592

④ 到達西高山茶園及觀景台出進處。

座標 KK 0454 6592

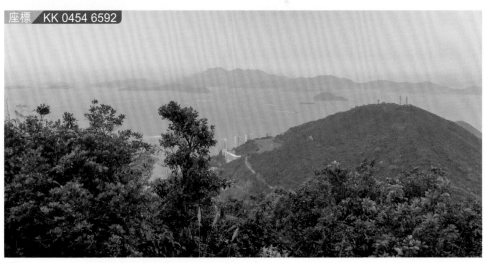

⑤ 在西高山茶園，遠望西向近處右下是摩星嶺、前方是北大嶼山。

路線 8 西高山（經：夏力道）

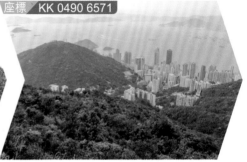

6 登西高山脊處,具備豐富行山經驗及天氣好才登上。

7 西高山遠眺青衣島南岸,左方是北大嶼山。

港
島
篇

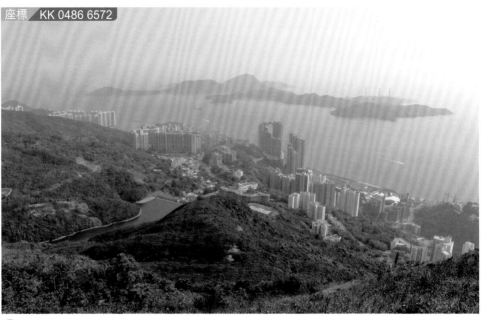

8 西高山觀景台(海拔494米)處,向西南下望海岸中間是貝沙灣,對開南丫島及左下處是薄扶林。

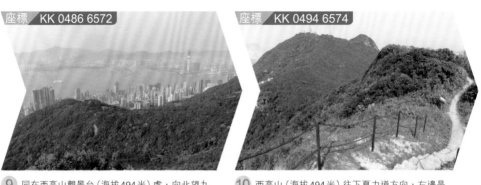

9 同在西高山觀景台(海拔494米)處,向北望九龍半島、葵涌貨櫃碼頭、昂船洲一帶。

10 西高山(海拔494米)往下夏力道方向,左邊是太平山。

座標　KK 0519 6580

⑪ 下山後途經一處休息點。

座標　KK 0518 6582

⑫ 回到夏力道公園涼亭頂部，重見昔日維多利亞時代的鐵亭設計，是當時最前衛的建造技術！

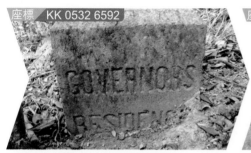

座標　KK 0532 6592

⑬ 由夏力道與盧吉道之間處，登同樂徑途中左邊路旁，會發現一塊不顯眼的督憲府 (1855-1946) 界石，刻有「GOVERNOR'S RESIDENCE」！

座標　KK 0560 6596

⑭ 前督憲府 (1855-1946) 的護土石牆，現屬於公園一部份。

座標　KK 0568 6600

⑮ 途經前督憲府守衛室。

座標　KK 0600 6606

⑯ 50-70年代的電影經常在這裡取景。

座標　KK 061 658

⑰ 臨回到山頂纜車總站前，經過柯士甸道公園。

⑱ 將近山頂纜車總站及廣場的柯士甸道。

路線 8　西高山（經：夏力道）

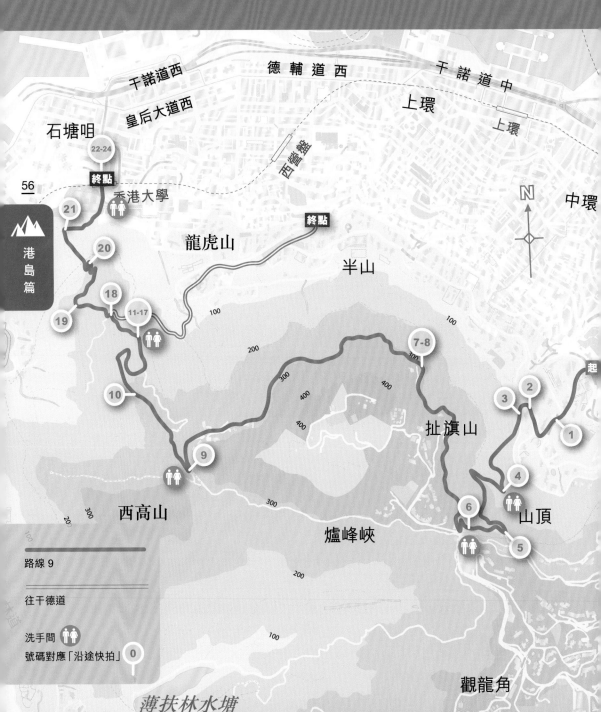

爐峰峽 ⋯⋯• 龍虎山

程度：▲▲▲▲▲　　全長：6.5公里　　經驗步行：5小時

港島篇

干諾道西　　　德輔道西　　　干諾道中

皇后大道西

上環

上環

石塘咀

22-24

終點

香港大學

龍虎山

半山

N

中環

21

20

18

11-17

19

100

100

10

200

7-8

300

扯旗山

300

400

400

400

2

3

1

400

9

4

山頂

西高山

300

6

5

爐峰峽

200

路線 9

往干德道

洗手間

號碼對應「沿途快拍」　0

100

200

300

觀龍角

薄扶林水塘

56

橫切面圖

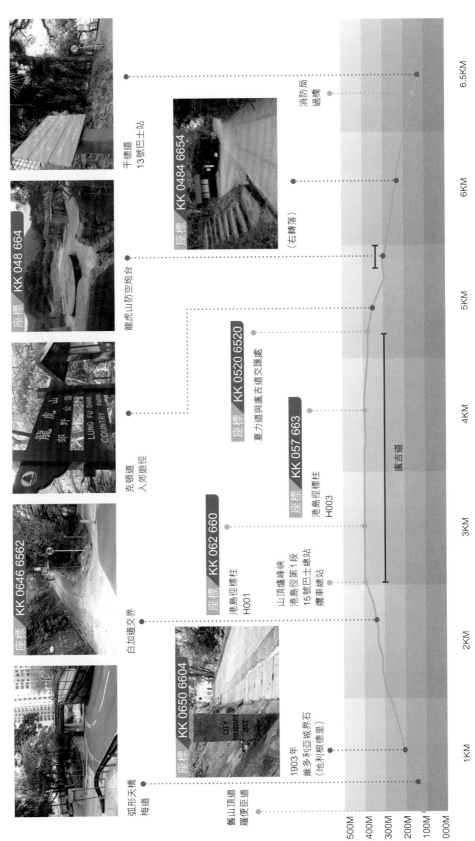

路線 9　爐峰峽 至 龍虎山

座標 KK 048 664

座標 KK 0484 6654

座標 KK 0646 6562

座標 KK 0520 6520

座標 KK 062 660

座標 KK 057 663

座標 KK 0650 6604

幹德道
13 號巴士站

龍虎山防空炮台

克頓道
入郊遊徑

夏力道與盧吉道交匯處

港島徑標柱
H003

港島徑標柱
H001

山頂爐峰峽
港島徑第 1 段
15 號巴士總站
纜車總站

白加道交界

1903 年
維多利亞城界石
(地利根德里)

弧形天橋
梅道

舊山頂道
羅便臣道

盧吉道

(右轉落)

消防局
過橋

500M
400M
300M
200M
100M
000M

6.5KM
6KM
5KM
4KM
3KM
2KM
1KM

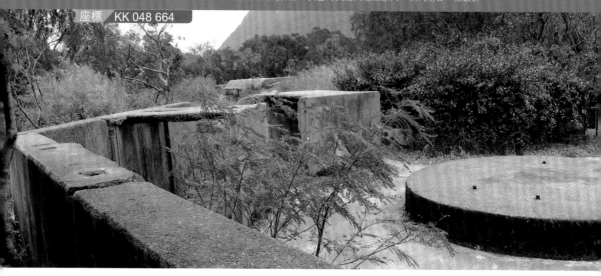

座標　KK 048 664

港島篇

路線特色

歷史景點：

行山路線，由市區的半山區羅便臣道轉入舊山頂道登上，經梅道行車弧形天橋（1907年落成）下行，至地利根德里，繼續登上，會見山邊路旁豎立1903年維多利亞城界石。

再步上中途一處轉彎，遇見超過百年的洗手間（座標KK 0654 6778），再上行會經過白加道纜車站（座標KK 0656 6560），再上多約200米就是山頂，正式名稱：爐峰峽，有洗手間及山頂廣場（纜車總站）。

再由盧吉道前行，可以瀏覽維多利亞及眺望九龍半島的四季景色，到盧吉道與夏力道交界再轉往克頓道往下一處（洗手間），便可到達早已改變為燒烤場郊遊公園的龍虎山防空炮台（Pinewood Anti-Aircraft Battery）等軍事遺跡，已建立為歷史郊遊徑，可了解更多戰時炮台的作戰情況！

再沿克頓道往下走是香港大學，期間再遇見另一塊1903年的維多利亞城界石，到達干德道、13號巴士站（終點）。

龍虎山防空炮台（Pinewood Anti-Aircraft Battery）：

1901年炮台動工，至1905年建成。當時是6英吋口徑海防炮2座，居高臨下地在維多利亞港西海岸射擊，但經詳細測試後，發現射擊方位有差錯，1913年皇家炮兵及皇家工程部將2座6英吋口徑炮拆離！

1920年隨著啟德機場使用，機場的維多利亞港西海岸防空設備，需要這個307米海拔的龍虎山炮台配合，改為防空炮台有利防空，並於西岸一帶的青衣南區（大約中電貨場旁山邊）、昂船洲及西環青洲、山頂爐峰峽等一帶，設立5處防空探射燈，有助當時夜襲反攻！

至1941年12月，炮台由香港防衛義勇軍防守。詳情請看──《香港行山全攻略軍事遺跡探究（港島篇）》/正文出版社/葉榕著。

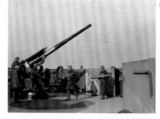

英屬同一類炮台，是1930年代款式。

座標　KK 048 664

龍虎山防空炮台，原為軍火庫一角。

2015年──西港島「香港大學站」新的起終點：

　　為配合香港大學站落成，可將香港大學周亦卿樓（CHOW YEI HOUSE）的登上及落山點（座標KK 0480 6694）作為進出龍虎山炮台的路線。

　　由香港大學食堂則經過李國賢堂（SIMON K.Y. LEE HALL）樓下通過洗手間外，往山邊經私家車路往登山位置。

　　留意，新的起終點屬大學半公開私家範圍，行者注意指示！

前往交通：

1. 15號巴士
 中環碼頭 往 山頂；
2. 1號專線小巴
 香港站IFC國金大廈往山頂。

🔘 沿途快拍

座標 KK 065 661

1. 由中環舊山頂道步上梅道弧形行車天橋（1905年）再上行。

2. 經地利根德里旁指示牌，附近設有休憩涼亭再上行。

座標 KK 065 661　　座標 KK 0642 6576　　座標 KK 0646 6558

3. 於舊山頂道再起行見豎立於1903年的維多利亞城（昔日開埠初期的中區近現在的萬宜大廈一帶）。

4. 步上舊山頂道，經一處小型洗手間！

5. 芬梨徑及白加道纜車分站附近的交界處，轉彎上行往山頂（纜車總站）！

座標 KK 0626 6564　　座標 KK 061 662　　座標 KK 061 662

6. 將近到山頂廣場，步上該石級，右轉入盧吉道。

7. 離開山頂廣場，沿盧吉道（Lugard Road）前行，該路建於高拔400米等高線間，於1914年建成，以第14任港督盧吉命名。

8. 盧吉道下望整個維多利亞港市中心勝景！晴朗時更是影友聚集拍攝整個九龍半島的最佳位置。

59

路線 9　爐峰峽 至 龍虎山

座標 KK 0517 6584 | 座標 KK 0494 6620

⑨ 到達夏力道交界公園，見維多利亞式設計涼亭，沿（克頓道 Hatton Road）旁邊設有一處洗手間，前往龍虎山炮台。

⑩ 將近龍虎山炮台，經一處涼亭。

座標 KK 048 664 | 座標 KK 048 664

⑪ 龍虎山炮台的郊野公園設施一角。

⑫ 龍虎山炮台設的基本位置圖，由中西區區議會設立，整個炮台區已列為法定古蹟保護！

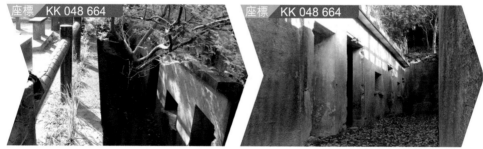

座標 KK 048 664 | 座標 KK 048 664

⑬ 龍虎山炮台，當年的營房建設，帶有防空掩護作用，Bunker 頂部早於 1984 年後，改為設有燒烤場的郊野公園。

⑭ 龍虎山炮台的掩體軍營外護土牆上的防空迷彩依然存在，具歷史紀念意義！早已列為法定古蹟。

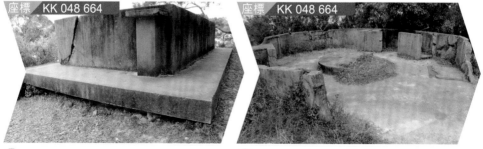

座標 KK 048 664 | 座標 KK 048 664

⑮ 龍虎山炮台，當年的作戰指揮部，早已被埋在泥下，頂部的防空瞭望台，顯見 1941 年 12 月日軍空襲時留下的痕跡－留意被槍擊的裂痕！

⑯ 龍虎山炮台，當年的其中一座炮台被日軍空襲重創後 70 多年的戰火痕跡！

＊ 遊覽完各郊野及軍事遺跡設施後，依郊遊指示，經克頓道往下干德道（旭和道）的香港大學，巴士總站 13 號，返香港大會堂，並且有 3A 專線小巴往中環香港站（只是平日服務）。

港島篇

西港島「港鐵：香港大學站」新的起終點：

座標 KK 0492 6632

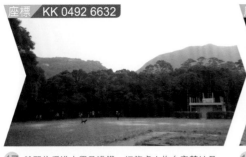

17 離開往香港大學及港鐵，經龍虎山炮台旁草地及洗手間，由克頓道車路下行。

座標 KK 0484 6654

18 經過該路口，留意指示下往北向蒲飛路（Pokfield Road）就是往香港大學（西港島線）方向。

座標 KK 0474 6658

19 途經一處涼亭。

座標 KK 0470 6680

20 由該小徑下行往蒲飛路及香港大學。

座標 KK 0464 6682

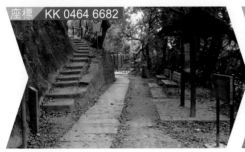

21 途經該花崗石鋪面的引水道，繼續依蒲飛路指示方向下行。

座標 KK 0480 6694

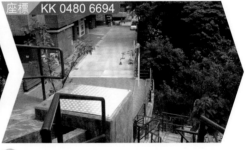

22 至香港大學的落山處，是周亦卿樓旁。

座標 KK 0482 6694

23 經香港大學周亦卿樓，前行轉左入李國賢堂，經食堂下往港鐵站。

座標 KK 0488 6698

24 過了李國賢堂地下（經洗手間）到達香港大學食堂外花園，左方有指示下往港鐵站離去。

摩星嶺

程度：▲▲▲▲▲　　全長：4.2公里 (來回)　　經驗步行：4小時

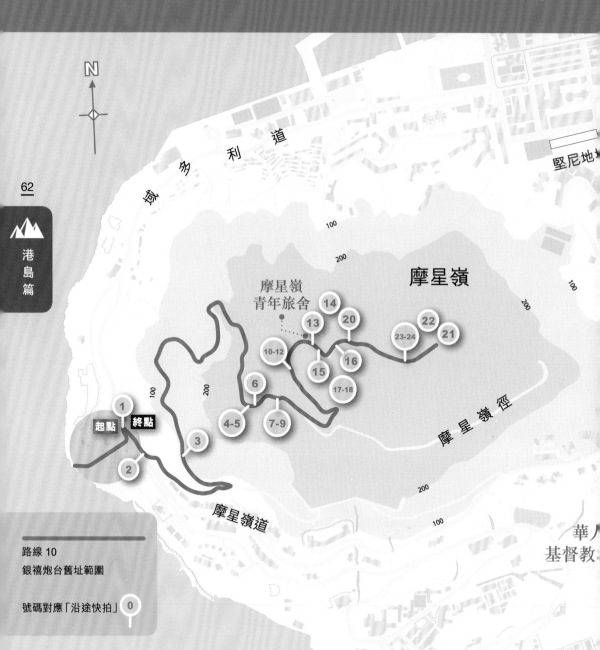

N

62

港島篇

域 多 利 道

堅尼地

摩星嶺
青年旅舍

14

13

20

22 21

10-12

23-24

摩星嶺

15 16

6

17-18

4-5 7-9

起點 終點

1

3

2

摩星嶺徑

摩星嶺道

華人
基督教

路線 10
銀禧炮台舊址範圍

號碼對應「沿途快拍」　0

薄扶林

摩星嶺（二次大戰）時期裝設各炮台制式：

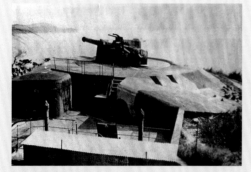

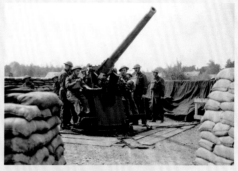

🔺 摩星嶺 1-5 號 海岸炮台
（制式 Ports Defended by 9.2 inch Gun）
相片屬當年位於摩星嶺 1 號炮台，即現在山嶺公園位置（座標：KK 0350 6630）！
- 全座炮重量：型號 Mk X - 28 噸
- 炮管長度：35 呎 9 吋（10.897 米）
- 炮彈重量：380 磅（170 公斤）
- 射擊仰角：0 至 15 度
- 炮盤旋轉角：360 度
- 射程初速：806 米／秒
- 最長射程：26,700 米
- 英國於 1956 年停用；葡萄牙直到 1998 年停用。

🔺 摩星嶺 1-2 號 防空炮台
（制式 3inch 20cwt Anti-aircraft Gun）
相片只是英屬其他地區，臨時設同制式防空炮台。
- 全座炮重量：1914 年型號—7 噸
- 炮彈重量：12.5 磅
- 射擊仰角：-10 至 +90 度
- 炮盤旋轉角：360 度
- 射程初速：2500 米／秒
- 最高射程：6,600 米

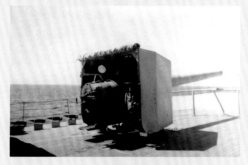

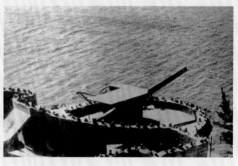

🔺 相片是 1940 年代，英屬其他地區的同類海岸炮台制式。
（制式 BL 6 inch Mk VII coast defence gun）

🔺 摩星嶺——域多利道海岸 1-3 號 銀禧炮台（座標：KK 0288 6608）
（制式 BL 6 inch Mk VII coast defence gun）
相片是 1940 年代，銀禧 3 號炮台，現在觀海亭上方位置一座標。
- 全座炮重量：Vicker's 型號—25 噸
- 炮管長度：6.85 米
- 炮彈重量：100 磅（45 公斤）
- 射程高速：846 米／秒
- 最長射程：14,400 米

🔺 摩星嶺 1-2 號 防空炮台，1930 至 40 年代，英式防空偵察。

64

港島篇

▶ 路線特色

　　洋紫荊大約在1880年左右於摩星嶺的樹林中被一位傳道會神父發現，於1957年成為香港市花。在港英政府植物及林務部1903年的年報指出，洋紫荊被引入薄扶林療養院的花園，之後被再引進到植物公園，至今在香港一些公園、公共設施的花園及部份郊野公園都會發現。

　　洋紫荊是以剪枝、插枝及壓條繁殖，所以我們現在看到的洋紫荊，很有可能是從神父當年發現的那棵洋紫荊上繁殖出來的！由摩星嶺欣賞維多行亞港西海岸景色，地點理

想，可眺望對岸西九龍、葵涌貨櫃碼頭、昂船洲橋及青馬大橋，天朗時更可望見大帽山。日間、黃昏日落的天朗時候，都是欣賞的最好時刻。

　　現時，摩星嶺上所有屬二次大戰時建築的軍事遺跡，都已受法定保護，並由義務團體 — 摩星嶺之友及中西區民政市務署協助整理和保育，目的將該段屬於香港人的防衛史實留存，用於教育。

　　詳情，可參考行山書《香港行山全攻略軍事遺跡探究（港島篇）》/ 葉榕著 / 正文出版社。

摩星嶺之友介紹昔日戰事：

　　20世紀初，摩星嶺即被軍方選定為興建一系列共5座9.2吋口徑炮台的新地點。 由於維多利亞港西面入口航道闊達3,600碼（約3.3公里），與東面的鯉魚門入口的500碼相比，西面自然需要更強大的防禦火力，整個炮台的興建於1912年完成。

　　日軍開始進攻香港後不久，摩星嶺炮台即受命攻擊位於新界及九龍的戰略目標以圖拖延日軍的攻擊，其中甚至包括遠至大欖角的一座橋樑。 但從11日開始，炮台本身亦成日本陸、空軍的襲擊目標。 位於炮台高處的一門大炮率先於13日遭擊毀。 次日，炮台的一處防空炮位中彈，造成9名炮兵陣亡。 然而一枚擊中炮台指揮所的炸彈卻未有爆炸。 僥倖生還並藏身該處的約60名士兵中，包括後來成為著名本地史研究者白德博士 Dr. S. Bard（當時為義勇軍救傷隊的一名醫官）。 15日，炮台仍受日機的襲擊。 但一天後，炮台蒙受的攻擊就更猛烈。 當天日軍特別調來來自菲律賓戰線的飛行第14戰隊，和海軍的2支航空隊，共62架轟炸機助戰。摩星嶺及香港仔一帶連續遭受多次襲擊。 空擊過後，炮台的作戰室被毀。 當晚，日軍繼續炮

前往交通：

新巴5號巴士：銅鑼灣至摩星嶺（域多利道總站）。

1 由摩星嶺巴士總站，經摩星嶺徑步上炮台區。

2 當年軍方拉運炮管的牢固環，當時約受力20公噸，共分3處，已受法定保護。

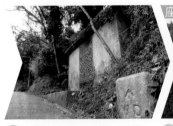

座標　KK 0322 6618

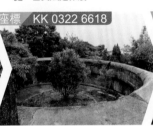

座標　KK 0322 6618

3 摩星嶺徑旁屬20世紀初的軍部界石共有2處，分別編號11及12，WD＝War Department。

4 現在摩星嶺5號炮台（Ports Defended by 9.2 inch Gun）遺跡，經摩星嶺之友不斷整理來保持現貌。

5 摩星嶺5號炮台的指揮部內，是相連掩護式軍營。

座標　KK 0326 6618

座標　KK 0332 6624

座標　KK 0332 6624

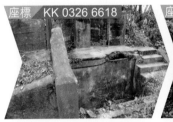

6 摩星嶺5號炮台射擊測量站，底部是守軍戰壕式營房，上落梯早已拆走。

7 一座兩層海岸偵察站，頂部瞭望台，戰後早已拆毀，底部為軍火庫。

8 兩層海岸偵察站的底層軍火庫內部；頂部以工字鐵支撐，非常穩固！

轟摩星嶺。 已經飽受襲擊的摩星嶺炮台及其所有軍事設施，最後在守軍投降前被其駐留的炮兵全數破壞。

1941年12月前，摩星嶺炮台（包括防空炮）、銀禧炮台及西灣卑路乍炮台駐軍：

摩星嶺炮台 Mount Davis Battery（3門9.2英吋口徑海防炮）建於1900年，至1912年5門9.2吋口徑炮全配完成，由香港義勇防衛軍第5炮兵團駐防。

銀禧炮台 Jubilee Battery（3門6英吋口徑海岸炮）建於1936年，3門海岸炮分別2門由卑路乍炮及白沙灣炮台移裝，由香港義勇防衛軍第5炮兵團駐防。

摩星嶺防空炮台 Mount Davis AA Battery（2門3.7英吋口徑防空炮）建於1935年，香港星加坡皇家炮兵第17隊駐防。

卑路乍炮台 Belchers Bay Battery（2門*3英吋口徑海岸炮）——皇家炮兵第965防衛隊（18磅炮）駐防。

＊於1938年改裝4.7吋口徑海岸炮。

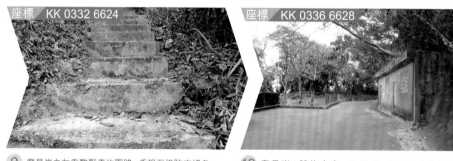

座標 KK 0332 6624　　座標 KK 0336 6628

9 摩星嶺之友重整戰事的軍路,重現石級防空綠色。

10 摩星嶺4號炮台(Ports Defended by 9.2 inch Gun),右邊是指揮部。

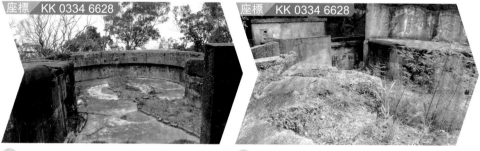

座標 KK 0334 6628　　座標 KK 0334 6628

11 摩星嶺4號炮台炮床。

12 1941年12月曾被日軍空襲命中的摩星嶺4號炮台位置。

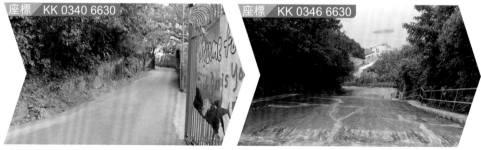

座標 KK 0340 6630　　座標 KK 0346 6630

13 再上行到達摩星嶺青年旅舍,多排掩護式軍營在對面山坡,於1941年12月戰時曾受日軍空襲,被炸毀,現已變為叢林!

14 拉運炮管的斜道上1號炮台及現在的山頂公園。

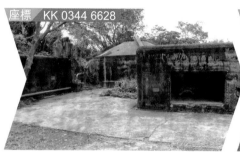

座標 KK 0344 6628　　座標 KK 0346 6632

15 20多年前已改建為封設儲水缸的摩星嶺3號炮台(Ports Defended by 9.2 inch Gun)。

16 摩星嶺3及1號炮台之間的三角射擊測量站的石級戰壕入口。

港島篇

⑰ 摩星嶺1號炮台（Ports Defended by 9.2 inch Gun）。

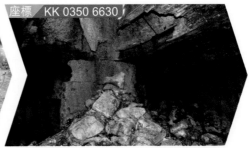

⑱ 摩星嶺1號炮台地下軍火庫，頂部工字橫樑明顯已炸破大窿！是1941年12月日軍空襲炮台時造成，該位置不宜進入觀看，免生危險！

⑲ 摩星嶺山頂公園燒烤場，但沒有洗手間。

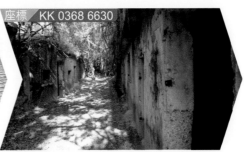

⑳ 曾經發生激烈戰事的摩星嶺防空炮台軍營，前行就是防空炮台的戰爭遺跡！

㉑ 摩星嶺2號防空炮台（3inch 20cwt Anti-aircraft Gun），炮床因戰時被炸毀後，已重生為樹林，周邊的炮彈倉於戰後被拆毀。

㉒ 摩星嶺防空炮台旁的防空隧道，通往其他軍營。

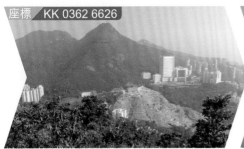

㉓ 一處軍官偵察站，外望左方是太平山，東南面是西高山；右下方是薄扶林道、瑪麗醫院。

㉔ 途經左轉的軍用廁所及廚房。遊覽整個摩星嶺山頂公園及軍事遺蹟後，由原路返回域多行道5A巴士總完結行程。

67

路線 10　摩星嶺

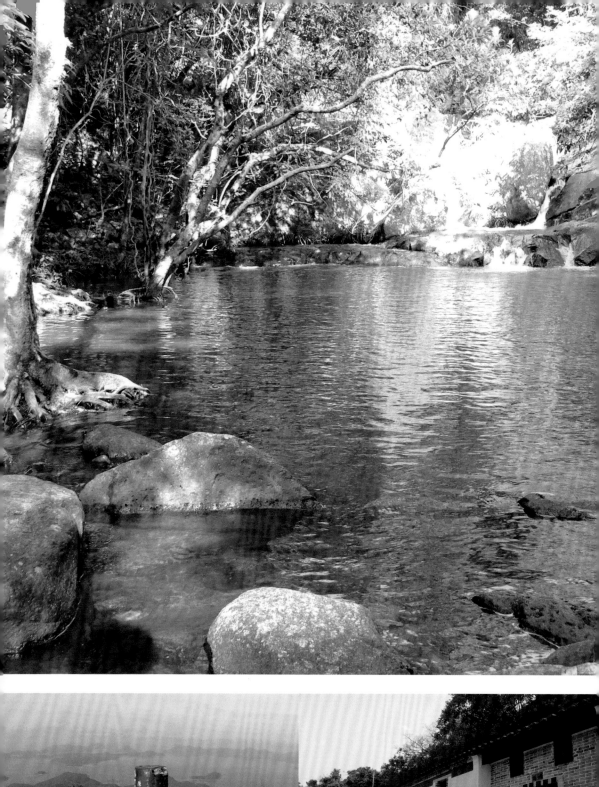

CHAPTER

2

新界篇

西貢北潭坳 ⋯⋯⋯• 水浪窩

程度：▲▲▲▲△　　全長：15.6公里　　經驗步行：5小時

新界篇

70

南山洞

白沙澳

石芽頭

深涌角

深涌村

黃石水上
活動中心

黃麻

石屋山
(481 米)

大磡

黃竹塱

岩頭山

起點

大峯

黃地峒

鰲魚頭

榕樹澳

雞公山

麥理浩夫人
渡假村

太墩

北潭涌

終點

807B

路線 11

麥理浩徑（第3段）

天梯

洗手間 🚻

號碼對應「沿途快拍」　0

大網仔

斬竹灣　黃麞地

青洲

沙下

鐵矢山

牙鷹洲

橫切面圖

座標 KK 254 819

座標 KK 231 827

座標 KK 227 836
石屋山（海拔481米）

座標 KK 107 647
深涌學校（已荒廢）

座標 KK 211 844
深涌碼頭

座標 KK 195 802
西沙路（水浪窩）
麥理浩徑（第3、4段）及（路線4）
交匯處，洗手間（終點）

座標 KK 219 847

座標 KK 211 844

座標 KK 206 829

榕樹澳-水浪窩
是平車路，約5
公里。

敖魚頭
朱記士多

深涌村草地

座標 KK 195 813
引水道休憩處

座標 KK 200 829
引水道涼亭
海鮮漁排

座標 KK 214 825
榕樹澳／分支路
可經天梯往嶂上
洗手間

座標 KK 215 845
蛇石坳

石澗

座標 KK 225 828
天梯、往石屋山
（分支路口）

座標 KK 228 827
麥理浩徑（路口）

嶂上（許林士多）
營地
洗手間

座標 KK 233 825
嶂上路口

座標 KK 241 823
岩頭山（海拔452米）

北潭坳
麥理浩徑（第3段）
（起點）

麥理浩徑
標柱 M050

（麥理浩徑）標柱 054

500M
400M
300M
200M
100M
000M

1KM　2KM　3KM　4KM　5KM　6KM　7KM　0.6KM　8KM　9KM　10KM　11KM　12KM　13KM　14KM　15KM

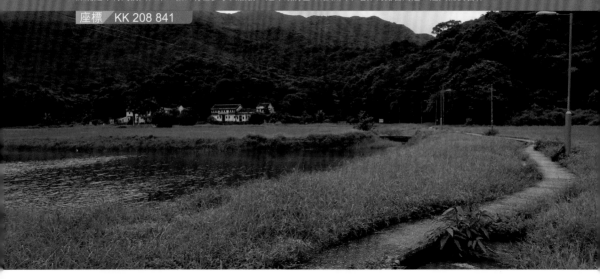

深涌近年村民後人回來，假日有士多小食服務，近年政府已不准私人草地作為露營用途，遊人需要自律。

座標　KK 208 841

新界篇

▶ 路線特色

以麥理浩徑（第3段）開始，中途經嶂上許林士多是一般行山人士、隊伍大休及露營勝地。由西貢北潭路（北潭坳）起點，起步時登約180米海拔稍斜的麥理浩徑至標柱 M050 開始緩和，經岩頭山、嶂上再向西行前嶂上郊遊徑至坳門（座標：KK 225 827），轉右登上石屋山海拔481米，清晰瞭望整個企嶺下海。

之後往下蛇石坳（座標：KK219 848），左轉往深涌私人大草地，近年政府已不准作私人露營地點，再沿海岸步行約2公里可欣賞岸邊紅樹林，到達榕樹澳，步行經引水道約4公里至西沙公路的水浪窩巴士站為終點，可搭巴士或往大學火車站的專線小巴607B（站設停車場旁，座標 KK 193 805）。

深涌：

深涌原居民是客家人，可追溯至清代乾隆年間，以李為主姓，原藉廣東長樂錫坑村，後曾遷至永安縣水口村、歸善縣督崗上寮村及大埔新娘潭附近的烏蛟騰村。

李氏第16世祖是大埔烏蛟騰的開村祖先，至第19世共有7位兄弟，第三弟再分遷到現在西貢深涌立村。

深涌村家戶較分散，全盛時只有20-30

人，村民多遷居於外，留祖屋於鄉間。

深涌村民曾信奉天主教，所以村內仍存在建於1867年名三王來朝小堂（Epiphany of Our Load Chapel）的遺跡。

* 近年私人草地因政府不發牌給予開設哥爾夫球場，轉為大型營地，但由於欠缺收集垃圾箱，外來者需要自律。

嶂上營地：

營地編號：8

營地地點：西貢西郊野公園 — 嶂上村附近

營位數目：10

適合對象：有經驗之遠足及露營人士

營地設施：燒烤爐、旱廁。

營地水源：許林士多外的街喉，基本全年有水。

營地簡介：營地位於西貢嶂上高原海拔約300米之上，以樹林圍繞。

座標　KK 209 842

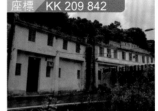

◀ 深涌村大部份村屋仍保留完整。

座標　KK 231 828

◀ 嶂上（許林士多）外草地，屬私人範圍，但開放可作任何戶外活動。

前往交通：

1. 巴士299x號：
 新城市廣場巴士總站—西貢碼頭
2. 巴士99號：
 馬鞍山（烏溪沙站）—西貢碼頭

沿途快拍

路線 11 西貢北潭坳 至 水浪窩

座標 KK 254 821

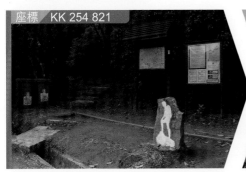

1 由西貢碼頭乘94號巴士，至北潭坳站下車，經附近的洗手間，由麥理浩徑第3段起步。

座標 KK 254 819

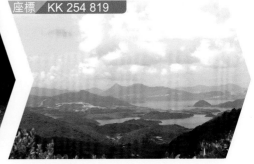

2 登上麥理浩徑第3段，過了起步較斜山徑後，可遠眺橋咀洲及斬竹灣一帶景緻。

座標 KK 233 825

3 走過回望的麥理浩徑第3段，將轉右入嶂上營地。

座標 KK 230 827

4 路經的嶂上營地旁的麥理浩徑標柱 M055，左邊就可以上許林士多，可以支援、小休、補給。

座標 KK 231 828

5 嶂上 - 許林士多。

座標 KK 231 828

6 嶂上（許林士多）近年響應環保，回收各類再用資源 — 膠樽、汽水罐等，作為回饋社會企業收集者之一。

座標 KK 228 829

7 離開嶂上後，行見分叉路，靠右直行往天梯，登石屋山，往蛇石坳至水浪窩；左邊往麥理浩徑（第3段）。

座標 KK 227 827

8 向前行見（嶂上郊遊徑）標柱 C5206。

座標 KK 225 828

座標 KK 225 829

9 到達坳門遇上夕陽，前望馬鞍山，下方榕樹澳、企嶺下海，如時間不及，可在此下方回程，大約行6公里至水浪窩，有巴士回沙田或西貢碼頭。

10 登石屋山方向，由該指示牌方向北面上行。

座標 KK 225 830

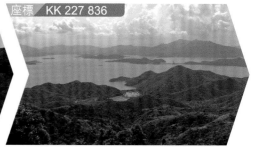

座標 KK 227 836

11 由坳門向北上行，上望石屋山（海拔481米）。

12 由石屋山（海拔481米）下望向西的榕樹澳，右方是船灣淡水湖及八仙嶺，中間遠方是九龍坑山。

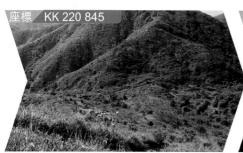

座標 KK 220 845

座標 KK 219 847

13 下山向西北的（蛇石坳）前方的山是雞麻峒（海拔207米）。

14 到達蛇石坳，左轉下往深涌。

座標 KK 217 846

座標 KK 210 844

15 貌似蛇石的礫岩（Conglomerate），似剛火山爆發後的情形！

16 昔日的深涌學校已荒廢。

座標 KK 208 843

17 深涌的草原，私人地方，但近年政府已不准遊人露營，大家需要自律！

座標 KK 209 841

18 深涌村一隻吃草當藥的家養黑喵！

座標 KK 202 841

19 經過（深涌碼頭）。

座標 KK 202 841

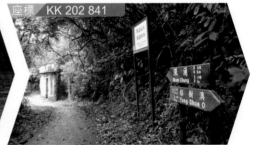

20 離開深涌碼頭，見指示向榕樹澳方向前行。

座標 KK 207 829

21 過了熬魚頭及士多，沿岸的紅樹林。

座標 KK 212 826

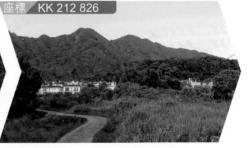

22 將近到榕樹澳村，如需要可先召的士離開。

座標 KK 199 802

23 由榕樹澳步行約5公里車路，至西沙公路水浪窩終點。

座標 KK 199 802

24 水浪窩的西沙公路（5號燒烤場）旁的洗手間，亦為麥理浩徑第3及4段交匯處。

路線 11 西貢北潭坳 至 水浪窩

北潭涌 ⋯⋯• 黃石 （經：大枕蓋）

程度：▲▲▲▲▲　　全長：9.8公里　　經驗步行：6小時

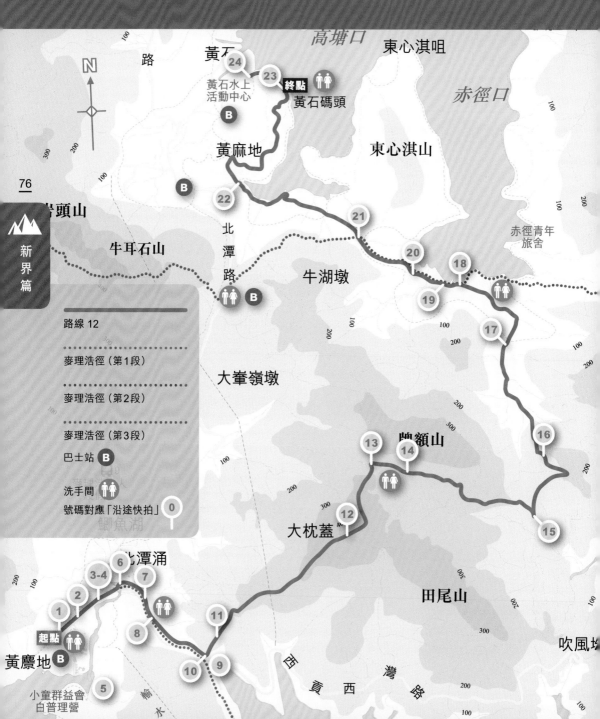

新界篇

76

路線 12

麥理浩徑（第1段）

麥理浩徑（第2段）

麥理浩徑（第3段）

巴士站 **B**

洗手間 👫

號碼對應「沿途快拍」 **0**

橫切面圖

路線 12　北潭涌 至 黃石（經：大枕蓋）

黃石碼頭
巴士站　燒烤場　洗手間
（終點）
座標　KK 255 827

往土瓜坪
座標　KK 265 823

鹿湖營地
座標　KK 268 806

西灣路、萬宜路（交界）—涼亭
座標　KK 252 789

座標　KK 245 796
北潭涌
麥理浩徑（第1段）
（起點）

座標　KK 255 827
分叉路
左邊往高塘巴士站

座標　KK 268 806
鹿湖郊遊（路口）
轉落北坑徑

座標　KK 274 818
赤徑村
麥理浩徑（第2段）

座標　KK 265 805
鹿湖郊遊徑

座標　KK 263 799
大枕蓋
（海拔408米）

黃石家樂徑

500M
400M
300M
200M
100M
000M

1KM　2KM　3KM　4KM　5KM　6KM　7KM　8KM　9KM　9.8KM

座標　KK 243 795

新界篇

路線特色

　　該路線以北潭涌為起步點，經北潭路（巴士站94、96R）到達麥理浩徑第1段，步上西灣路與萬宜路交匯處涼亭，由西灣路旁的山坡（座標：KK 252 789）設的石級登上往大枕蓋海拔408米，北向落鹿湖郊遊徑、鹿湖營地後，至（座標：KK 278 802）左轉往下赤徑村的（麥理浩徑-標柱M043至044）之間，再左轉去土瓜坪，再經黃石家樂徑到黃石碼頭為終點。

　　中途於土瓜坪紅樹林岸邊（座標：KK 255 827），可先行左轉上往屋頭的北潭路，乘巴士返西貢墟回程。

　　另一行山書：《香港行山全攻略軍事遺跡探究（新界篇）》／葉榕 著／正文出版社—路線23有介紹這一帶二次大戰時期的抗戰史！

北潭涌—上窰民族文物館（座標：KK 242 787）

　　位於北潭涌超過400年歷史的上窰，印證早期村民生產燒窰瓷器食具的歷史。窰（座標：KK 242 788）與文物館為鄰100米之間，更是文物館前身—富戶客家排屋所擁有物業，由於該排客家排屋多間原居戶早期遷出難尋，港府於1980年（古物古蹟署成立時），率先將上窰四合圍排屋列作一級法定古蹟保護，於1984年重修後開放供市民參觀。

北潭涌—過路廊（座標：KK 243 795）

　　早期西貢遠足郊遊書，曾有前輩作者介紹，在過去由400年前清代至民國的1930年代的一段漫長時光中，上窰民族文物館，正是當地原鄉民與外來商旅買賣農產及由北潭涌窰燒瓷器的地點，據曾經在北潭涌村經營發記士多的葉先生介紹，早期外來商旅要經過該處兩所客家屋中間的一條通道，才可過鯽魚湖往北潭坳、高塘、赤徑、海下及咸田灣等一帶，因屬陸路經商必經通巷，所以該通巷被稱之為「過路廊」！

　　外來商旅原本只得步行，並肩負或由馬匹攜帶貨物，到該處需找過夜休息地，而該通巷兩邊的客家住戶提供了臨時客棧及看守貨物的作用！

起步的北潭涌，是每年一度慈善行山活動——毅行者起點，盛況空前！

座標　KK 242 787

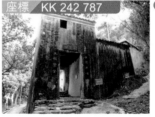

北潭涌——上窰民族文物館，1980年已被列為法定古蹟並開放為博物館。

因此，「過路廊」在當時的作用非常重要，但至1930年初期，由於地方通道改進，「過路郎」已無需使用，加上原鄉民擴建居所，「過路廊」於70年前已加建一兩層村屋，連貫成一排客家村。

及後港府於二次大戰重光後，開始聯同駐港英軍工程部，在西貢至北潭涌開發的道路及後興建萬宜水庫而開發了現在的大網仔路，「過路廊」更成為歷史名稱至今，原地居民後人，仍將自己家園名為「過路廊」，加以紀念該段曾經興旺的歲月！

前往交通：

1. 九巴94：西貢碼頭 至 黃石碼頭
2. 九巴96R：九龍鑽石山荷里活廣場地下巴士站 至 黃石碼頭
3. 7號專線小巴：西貢碼頭 至 海下（海岸保護公園），查詢熱線：2792 6433
4. 9號專線小巴：西貢碼頭 至 麥理浩夫人渡假村，查詢熱線：2792 6433

沿途快拍

座標　KK 248 822

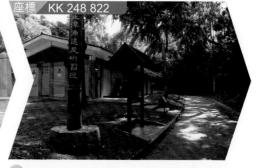

① 北潭涌巴士、遊客中心下車，往麥理浩徑第1段。

② 往麥理浩徑第1段期間，途經的遠足研習徑、洗手間。

座標　KK 243 795

座標　KK 244 795

座標　KK 242 787

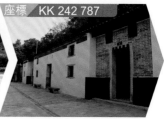

③ 途經「過路廊」牌，是北潭涌村外，已修建成新村屋，相片是舊貌成為歷史回顧！

④ 途經下一巴士站94、96R、專線小巴7、9，可在此才下車起步。

⑤ 如有時間，可在附近依指示往北潭涌 — 上窰民族文物館一行，由巴士站前往只需10分鐘到達。

座標　KK 247 791

⑥ 到達麥理浩徑第1段的起步點，至今超過36年！

⑦ 步上麥理浩徑第1段初段，見路邊棲息野黃牛。

⑧ 經過麥理浩徑標柱 M001。

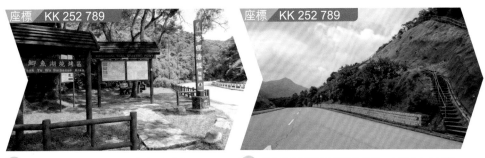

座標 KK 252 789 　　座標 KK 252 789

9 到達萬宜路及西灣路交界的涼亭、郊遊指示。

10 萬宜路及西灣路交界的涼亭旁，右邊登上大枕蓋山徑石級。

新界篇

座標 KK 252 791

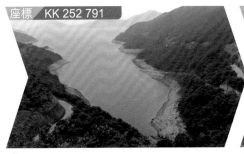

11 登上時下望萬宜水庫，左去西灣路去西灣；右邊萬宜路往主壩、浪茄及西灣的麥理浩徑第1段。

座標 KK 263 799

12 到達大枕蓋海拔408米，向東北遠望是鹿湖。

座標 KK 265 805

13 由大枕蓋下山，至鹿湖郊遊徑，向西灣亭指示行。

座標 KK 267 804

14 經過鹿湖營地。

座標 KK 278 802

15 到達該路口左轉往北坑徑下赤徑。

座標 KK 279 805

16 中途下望赤徑。

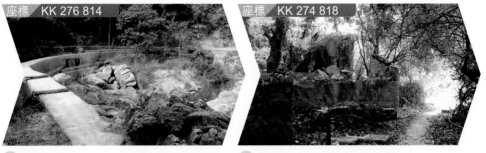

座標　KK 276 814

17　途經北坑一處引水道！

座標　KK 274 818

18　到達赤徑村，左轉出麥理浩徑（第2段）。

座標　KK 272 819

19　夜間途經的麥理浩徑第2段旁的赤徑村屋。

座標　KK 269 819

20　繼續沿麥理浩徑第2段前行。

座標　KK 265 823

21　在該路口，右轉往下經土瓜坪村往黃石碼頭。

座標　KK 255 827

22　土瓜坪過村屋後，經過的分叉路，左方上步行北潭路的中途巴士站；靠右才是去黃石碼頭終點。

座標　KK 258 835

23　到達終點黃石碼頭巴士站，郊野公園設有洗手間。

座標　KK 257 836

24　黃石碼頭附近較安靜的燒烤場一角。

水浪窩 ⋯⋯⋯ • 北潭涌

程度：▲▲▲▲▲　　全長：7.8公里　　經驗步行：3.5小時

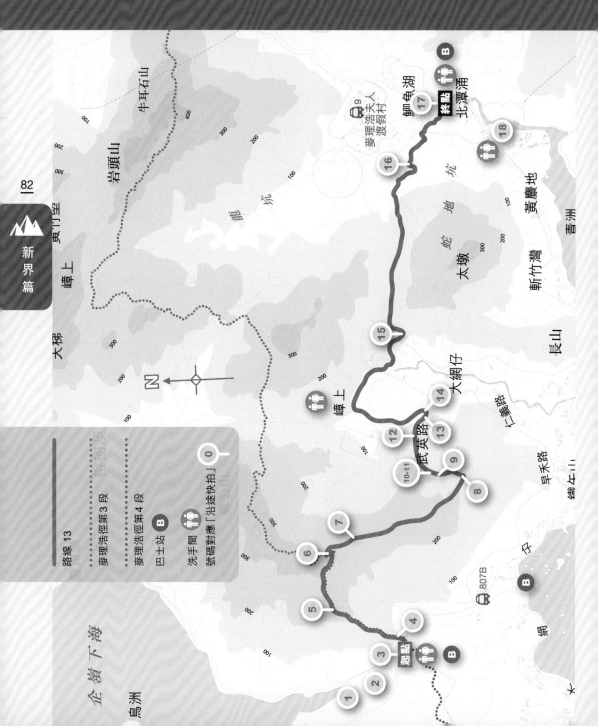

82

新界篇

橫切面圖

路線 13　水浪窩 至 北潭涌

座標 KK 197 803

座標 KK 212 797

座標 KK 215 799

座標 KK 239 800

座標 KK 244 798

西沙公路（水浪窩）
（起點）
麥理浩徑（第3段）

黃毛應村
（天主堂）

北潭涌
家樂徑

北潭涌
大網仔路
（鯽魚湖）
（終點）

座標 KK 207 807
麥理浩徑
標柱 M066
分叉小徑

座標 KK 227 802
十字小路

座標 KK 222 803
坪墩

500M
400M
300M
200M
100M
000M

1KM　2KM　3KM　4KM　5KM　6KM　7KM　7.8KM

84

新界篇

路線特色

行山路線水浪窩的西沙路5號燒烤場設有洗手間 - 麥理浩徑第3段起步，過標柱M066後再向上見分叉路（座標：KK 207 807），由郊遊指示往黃毛應向下行，過了黃毛應及天主堂後到達武英路，右轉上車路經坪墩（座標：KK 222 803）後，再進入引水道方向前行，依指示向北潭涌及鰂魚湖郊遊徑至北潭路為終點。

起點的水浪窩，是現在西貢深涌村、榕樹澳村（見路線12），出入西沙路出市區或西貢墟，如往馬鞍山及沙田市中心方向，會途經西沙路沿岸十四鄉範圍，傳統都是客家人聚居，而企嶺下的內灣地勢又稱大環坳。

黃毛應村亦是香港淪陷抗戰時期（1942-1945年）東江游擊隊港九獨立大隊成立的根據地（成立於1942年2月初），詳情請參考行山書 —《香港行山全攻略軍事遺跡探究 - 新界篇》（路線22）/ 葉榕 著 / 正文出版社。

座標 KK 198 803

起步處西沙路近停車場的（水浪窩）郊遊地點，當中最出名是觀星樓。

座標 KK 199 801

起步處西沙路對面登上麥理浩徑第4段，途經的企嶺下燒烤場。

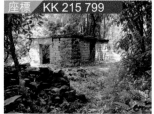
座標 KK 215 799

到達黃毛應村內一處古石屋。

座標 KK 215 799

黃毛應村的天主教玫瑰小堂。

前往交通：

1. 巴士299x號
 沙田火車站（新城市廣場巴士站）— 西貢碼頭
2. 巴士99號
 馬鞍山（烏溪沙站）— 西貢碼頭

沿途快拍

座標　KK 195 803

座標　KK 248 822

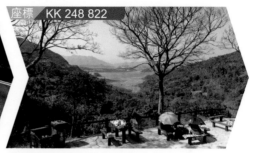

① 於西沙路水浪窩站下車，前往5號燒烤場（西沙路）麥理浩徑第3段起步。

② 經過一處近停車場旁燒烤場，天朗時可欣賞八仙嶺景色！

座標　KK 199 802

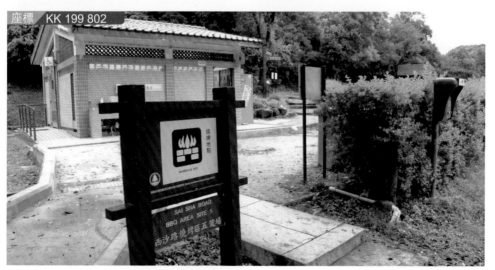

③ 到達西沙路旁（5號燒烤場），由麥理浩徑第3段起步。

座標　KK 201 804

座標　KK 203 808

④ 途經麥理浩徑標柱M068。

⑤ 登上中途見分叉路，左邊可去企嶺下海及榕樹澳。

路線 13　水浪窩 至 北潭涌

座標 KK 208 807

6 過了麥理浩徑標柱M066後,見黃毛應指示(右轉)下行。

座標 KK 212 797

7 中途見右邊是西貢市中心。

座標 KK 213 796

8 途經漁護署設立的重要定位標柱交匯點。

座標 KK 215 799

9 將到達黃毛應,入村方向留意轉左。

座標 KK 215 799

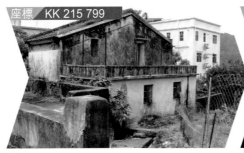

10 經過黃毛應的村屋。

座標 KK 215 799

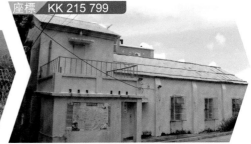

11 黃毛應村內的天主教玫瑰小堂。1942年2月初,東江縱游擊隊在該處秘密成立。現在是香港天主教區童軍會使用。

座標 KK 218 799

12 離開黃毛應,由武英路向坪墩村及北潭涌前行。

座標 KK 219 799

13 到路口,轉左向仁義路方向行。

座標 KK 218 803

座標 KK 224 802

⑭ 仁義路最尾的電話亭，左轉前行。

⑮ 開始再入山徑，往北潭涌及沿鰂魚湖郊遊徑前行。

⑯ 到達北潭涌的鰂魚湖，可選擇左轉北潭路有巴士站、洗手間及北潭涌停車場。

⑰ 到達北潭路（北潭涌-終點）。附近巴士站，可乘94、96R（只在假日行走）或專線小巴，離開回市中心。

⑱ 如果步行回北潭涌遊客中心、保良局渡假營及北潭涌巴士站方向，於11月下旬，或會遇上行山慈善賽的封車路起步情況，屆時所有交通工具會有特別通行安排，但仍維持各公共交通服務。

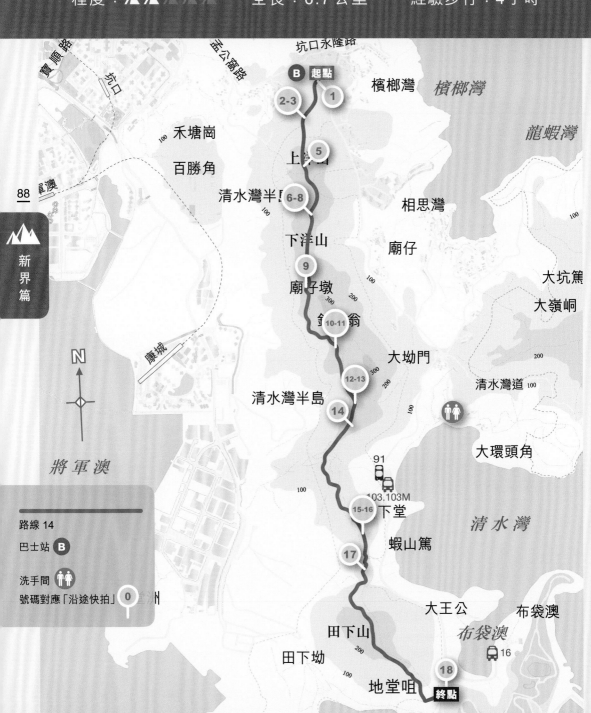
釣魚翁

程度：▲▲▲▲▲　　全長：6.7公里　　經驗步行：4小時

新界篇

坑口永隆路

富公高路

寶順路

坑口

禾塘崗

百勝角

卓澳

清水灣半島

康城

N

將軍澳

路線 14

巴士站 B

洗手間

號碼對應「沿途快拍」 0

檳榔灣　檳榔灣

龍蝦灣

上洋山 5

6-8

下洋山

廟仔墩 9

釣魚翁 10-11

12-13

14

相思灣

廟仔

大坑篤

大嶺峒

大坳門

清水灣半島

清水灣道

大環頭角

91

103.103M

15-16 下堂

蝦山篤

17

田下山

田下坳

地堂咀

大王公

布袋澳

布袋澳

清水灣

18 終點

16

B 起點

1

2-3

橫切面圖

座標 KK 200 704

清水灣道（五塊田）（起點）
巴士站
釣魚翁遠足徑

座標 KK 199 701

上洋
郊遊標柱C3101

座標 KK 202 687

（郊遊地圖）
往清水灣道支路

座標 KK 203 665

蝦山篤
去大輋坳門道

座標 KK 208 664

大輋坳
清水灣俱樂部
往古代石刻・布袋澳
（終點）

田下山

1KM　2KM　3KM　4KM　5KM　6KM　6.7KM

500M
400M
300M
200M
100M
000M

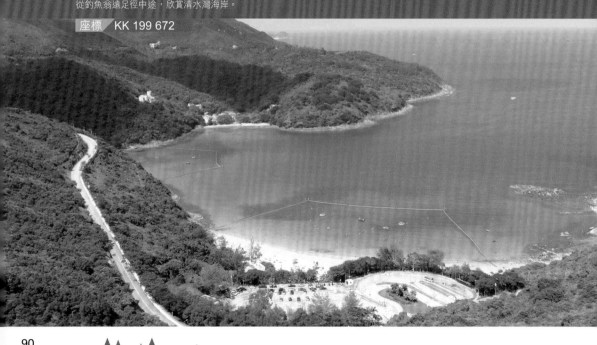

從釣魚翁遠足徑中途，欣賞清水灣海岸。

新界篇

▶ 路線特色

　　行山路線適合喜愛初級遠足的人士，由清水灣道五塊田中途巴士站下車，依釣魚翁遠足徑指示（座標KK200 704）登山。

◀ 野牡丹四花瓣。

　　好天氣晴朗時，可欣賞到將軍澳、清水灣半島 及 西貢東南面的沙塘口山、吊鐘洲 及 火石洲的海岸美景。

　　天朗美景，更能夠遠望至港島東部、果洲群島，除了尾段由田下山外，全程路段稍為平坦易行。

◀ 野牡丹五花瓣。

　　行程中發現仲夏的野牡丹有趣地整全4-6花瓣品種，是香港的短途郊遊徑中較罕見情況！

釣魚翁可常見的野花：

◀ 野百合花。

◀ 野牡丹六花瓣。

沿途快拍

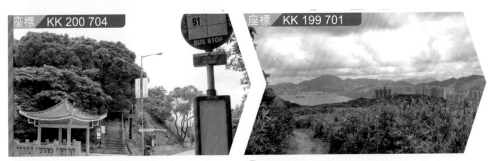

座標 KK 200 704

① 釣魚翁遠足徑起點的巴士站。

座標 KK 199 701

② 前行見港島東岸，右邊的將軍澳海。

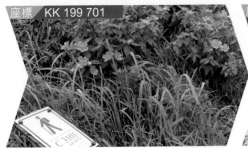

座標 KK 199 701

③ 見遠足徑標柱C3101。

座標 KK 198 699

④ 一處上行路出現郊遊徑及越野單車徑分支路。

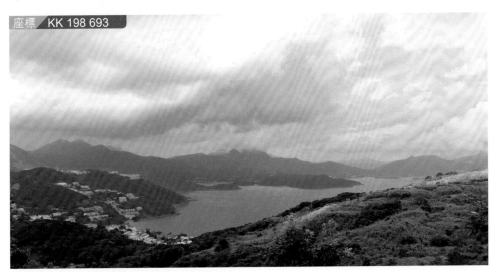

座標 KK 198 693

⑤ 登上洋山時，自然會東望相思灣及牛尾海一帶美景。

⑥ 回望北面，中間島咀是西貢橋咀，右邊遠處山谷是北潭坳－麥理浩徑第2至3段交界處。

⑦ 中途左望，右下面是清水灣道的柏濤豪苑，前方向東是西貢萬宜水庫一帶沿岸風景！

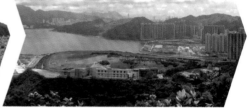

⑧ 向前南面眺望釣魚翁（海拔344米）。

⑨ 途經處，見右邊下面是將軍澳新填海工業區，前望岸邊山腰就是照鏡環，直通右下的魔鬼山炮台一帶。

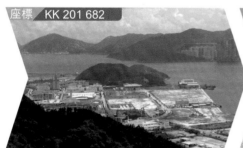

⑩ 前望下面就是佛堂洲、將軍澳工業區；遠望是港島東小西灣一帶。

⑪ 再前行左邊分叉路是正式登釣魚翁（海拔344米）的上落山位置。

⑫ 依指示前行，或左邊有小路往下清水灣道大坳門撤退！

⑬ 該位置回望下面將軍澳堆填區情況。

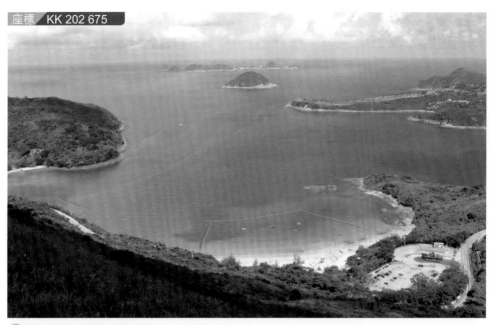

座標 KK 202 675

⑭ 清水灣全景，中間遠方是果洲群島；右邊是清水灣哥爾夫球場；左邊是大坑墩郊遊區。

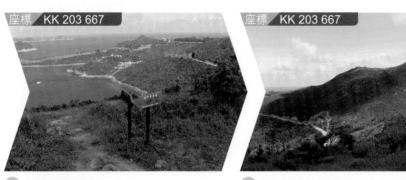

座標 KK 203 667

⑮ 下往蝦山篤的路徑。

座標 KK 203 667

⑯ 釣魚翁遠足徑該處前望是田下山，海拔273米。

座標 KK 203 665

⑰ 遠足徑途經的蝦山篤，郊遊指示及緊急求救電話。可在此選擇先離開往下大坳門道，或登田下山前行至大廟坳。

座標 KK 209 654

⑱ 到達大坳釣魚翁遠足徑（終點），可依左邊指示再往大廟地堂咀一遊，或出大坳門道往布袋澳一嚐海鮮餐，有專線小巴離開。

大 水 坑 ⋯⋯• 基 維 爾 營 地

程度：▲▲▲▲▲　　全長：8.4公里　　經驗步行：5.5小時

新界篇

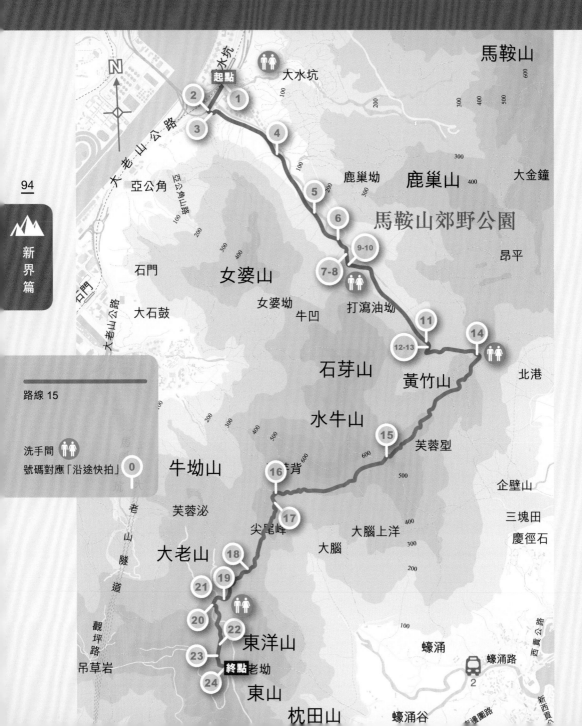

路線 15

洗手間 🚻
號碼對應「沿途快拍」　**0**

橫切面圖

車路（往茂草岩）
麥理浩徑第4、5段交界
HM20C

分叉路往石芽背
（廣源邨）

茅坪
五聯達小學舊址

梅子林路
（1號避雨亭）

梅子林路
（4號避雨亭）

馬鞍山鐵路大水坑站B出口
（起點）

亞公角公園
大水坑

茅坪新屋

梅子林村口

梅子林村

打瀉油坳
昔日茶園

休憩處

基維爾營地
GilwellCamp
毅行者 CP4檢查站
（終點）

座標	KK 141 804
座標	KK 146 798
座標	KK 165 778
座標	KK 144 764
座標	KK 1380 7546
座標	KK 139 753
座標	KK 142 758
座標	KK 155 768
座標	KK 150 792
座標	KK 152 789
座標	KK 159 779
座標	KK 152 787

麥理浩徑 標柱 M086
麥理浩徑 標柱 M087
麥理浩徑 標柱 M088
麥理浩徑 標柱 M089
麥理浩徑 標柱 M090
麥理浩徑 標柱 M091
麥理浩徑 標柱 M092
麥理浩徑 標柱 M093

車路

500M
400M
300M
200M
100M
000M

1KM 2KM 3KM 4KM 5KM 6KM 7KM 8KM 9KM

路線 15　大水坑 至 基維爾營地

96

新界篇

▶ 路線特色

　　由大水坑富安花園旁梅子林路起步至梅子林村口的2公里車路，區議會早已建設4個避雨亭，平均每500米一個，對出入村口的途人及原居民的重視，為較罕見！

　　梅子林村，由於近年與地產商合作，未來可能有所發展，因此筆者在2006年走訪時，仍可登上昔日是田原入村的小徑，現在已在村口靠左溪邊另建一較易行小徑往茅坪的（五聯）西貢古道。

　　過了梅子林村，再經西貢古道途經的（茅坪新屋），原居民近年亦已全部遷往西貢北港一帶，但仍修建保留祠堂（劉氏宗祠，座標：KK 159 779），可見居民對祖鄉仍相當重視！

　　到達茅坪新屋（座標KK 159 779）再向上行約半公里抵達前五聯達小學位置的茅坪郊遊點，屬麥理浩徑第4段（標柱 M085 至M084之間）。

　　再沿麥理浩徑第4段經芙蓉別標柱 M082（座標KK 157 769）；打瀉油坳（座標KK 155 768）；行山人仕稱：小長城標柱 M090 至

座標 KK 153 787

現在五聯西貢古道，於20多年前已成為郊遊徑一部份！

鳶尾（學名 Iris speculatrix），正常每年5月開花。

座標 KK 159 780

茅坪新屋，筆者早於20多年前走訪，村屋已荒棄，近年情況更惡劣，舊村屋頂亦自然倒塌，遊人不宜進內觀看！

座標 KK 159 7798

離開茅坪新屋約200米上行的小橋，給遊人提供可靠的路徑。

M091；及石芽背、尖尾峰標柱M092、茅草岩舊村口標柱M093（座標 KK 141 758），至飛鵝山道口標柱M094（座標 KK 138 755）的麥理浩徑第4及5段交界，左轉車路上行往基維爾童軍營地至木牌坊，見前醉酒灣防線的機槍陣地，前行是衛奕信徑標柱W040（座標 KK 139 749）。

再上行見分叉車路，左轉下行經飛鵝山道返舊清水灣道，可乘巴士91，91M或92回牛池灣邨、港鐵站。

前往交通：

1. 九巴299x線：沙田新城市廣場 至 西貢碼頭
2. 九巴86C線：長沙灣（甘泉街）至 利安邨
3. 九巴87D線：紅磡火車站 至 錦英苑
4. 九巴40X線：葵涌邨 至 馬鞍山／耀安邨
5. 九巴43X線：荃灣（西鐵站）至 耀安邨
6. 馬鞍山鐵路：大水坑站下車。
上述所有交通路線，往富安花園方向起行。

沿途快拍

① 馬鞍山鐵路大水坑站B出口。

② 途經恆信街，到達馬鞍山崇真中學旁，禧年公園可預備。

座標　KK 138 802

座標　KK14567978（HM20C）

座標　KK14947912（HM20C）

③ 禧年公園外過橋，步行至梅子林路，見沙田區議會介紹郊遊牌，起步上行！

④ 經過第一個避雨亭。

⑤ 經過第四個避雨亭。

座標　KK 152 787

座標　KK 152 788

座標　KK 152 788

⑥ 到達梅子林村口，前方有郊遊地圖指示。

⑦ 2006年在梅子林村的田間，向西北方的富安花園拍下。

⑧ 現在梅子林村，村屋亦有重建。

9 五聯西貢古道中途，可返回梅子林村往洗手間的古道，花心坑是進入梅子林村後，向西南方前行約2公里的山谷徑。

10 五聯西貢古道，於20多年前已成為郊遊徑，現在主要是沙田居民往來晨運，假日遊人不絕！

座標 KK 159 780

座標 KK 159 779

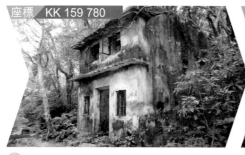

11 茅坪新屋，筆者早於20多年前走訪，村屋已荒棄，舊村屋頂亦自然倒塌，遊人不宜進內觀看！

12 途經茅坪新屋（劉氏宗祠）。

座標 KK 159 779

座標 KK 164 778

13 離開茅坪新屋約200米上行的小橋，給遊人提供可靠必經之處。

14 到達茅坪漁護署休憩處及涼亭，前五聯達學校舊址。

座標 KK 155 768

座標 KK 1444 7650（HM20 C）

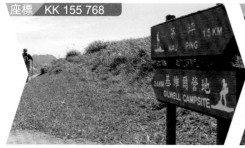

15 經打瀉油坳昔日茶園位置，前行會經過著名的萬里長城。

16 過了麥理浩徑標柱 M091 後約100米，到達右邊往上的石芽背，出沙田廣源邨巴士站，花心坑在下方車路才可前往。

座標 KK 143 762

17 經過稱為尖尾峰的麥理浩徑山腳，回望黃牛山（海拔604米）。

座標 KK 142 758

18 將近麥理浩徑標柱M093前的郊遊休憩處，是一眾行山人士的理想小休地！

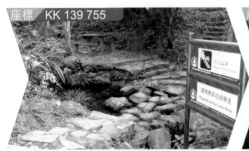
座標 KK 139 755

19 經過標柱M093後，就到基維爾營地（麥理浩徑標柱M094）前約200米的溪澗，設小休處，給毅行者及遊人一息舒緩！

座標 KK 138 755

20 到達麥理浩徑第4及5段交界處（麥理浩徑標柱M094）附近，步出車路（左轉）上就是基維爾童軍營地。

座標 KK 137 756

21 反方向北面下行，是茂草岩村車路口更是麥理浩徑第5段，有漁護署設立（戰時遺跡徑）起步介紹。

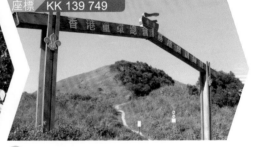
座標 KK 139 749

22 途經大老坳基維爾童軍營地正門牌坊。

座標 KK 139 749

23 大老坳與衛奕信徑第4段的郊遊地圖。

座標 KK 139 749

24 再向上行是飛鵝山道口，可以右轉下行約行1小時至清水灣道，轉專線巴士、專線小巴返彩虹邨或港鐵站。

大坳門 ⋯⋯ 龍蝦灣

程度：▲▲▲▲▲　　全長：5.7公里　　經驗步行：2小時

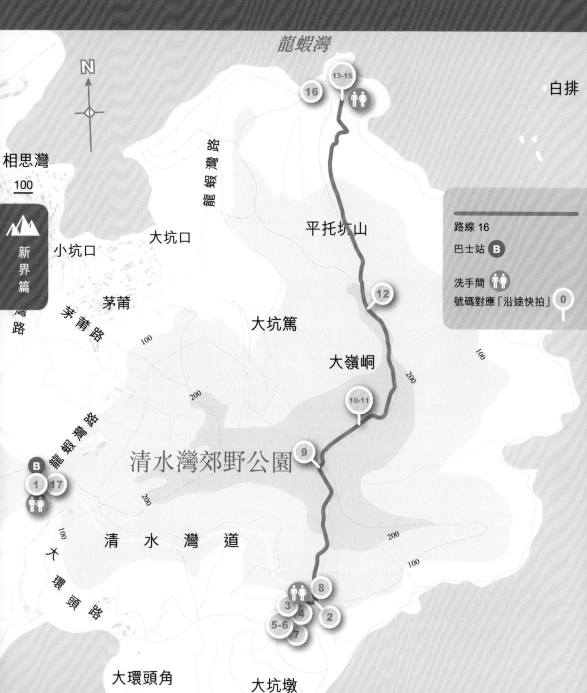

龍蝦灣

白排

相思灣

100

新界篇

灣路

小坑口

大坑口

茅莆

茅莆路

大坑篤

龍蝦灣路

平托坑山

大嶺峒

清水灣郊野公園

龍蝦灣路

大環頭路

清水灣道

大環頭角

大坑墩

路線 16

巴士站 B

洗手間

號碼對應「沿途快拍」 0

100

200

200

200

100

100

100

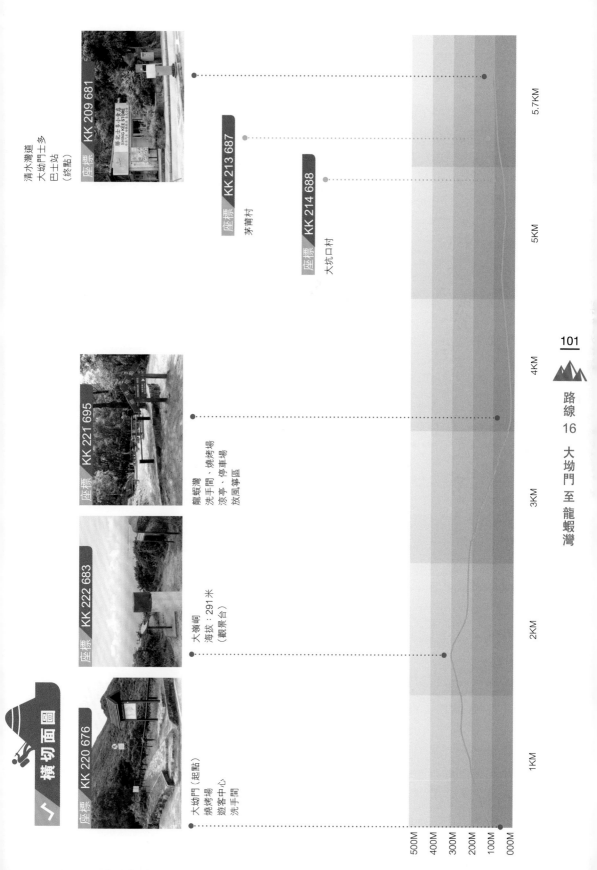

橫切面圖

座標　KK 220 676

大坳門（起點）
燒烤場
遊客中心
洗手間

座標　KK 222 683

大嶺峒
海拔：291米
（觀景台）

座標　KK 221 695

龍蝦灣
洗手間・燒烤場
涼亭・停車場
放風箏區

座標　KK 214 688

大坑口村

座標　KK 213 687

茅莆村

座標　KK 209 681

清水灣道
大坳門士多
巴士站
（終點）

000M
100M
200M
300M
400M
500M

1KM　2KM　3KM　4KM　5KM　5.7KM

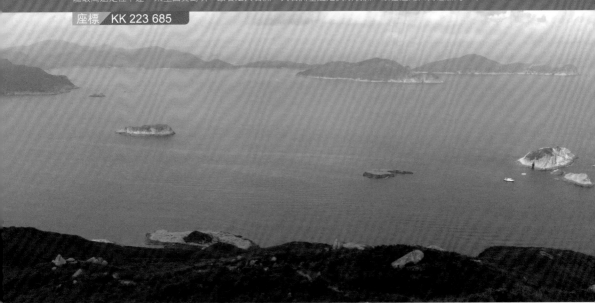

102

新界篇

▶ 路線特色

龍蝦灣遠足徑是由大坳門（附近有遊客中心）起步，登上初期是石級至海拔160多米的山徑，約有500米。

中段路面斜度稍大，落下大嶺峒海拔291米。不過沿途盡瞰整個西貢東的牛尾海景色！

離開大嶺峒後往下行至龍蝦灣燒烤、放風箏區及涼亭郊遊區，經常是健康產品廣告、古裝、電視及電影的拍攝地點。隨後沿車路步上約2.5公里返回清水灣道與大坳門的交匯處巴士站。

龍蝦灣郊遊區涼亭附近的平地，早於1936年前曾屬醉酒灣內陸防線的炮台區，所以仍豎立警告牌於附近，提醒遊人若遇見懷疑炮彈物體即報警處理！

座標 KK 223 685

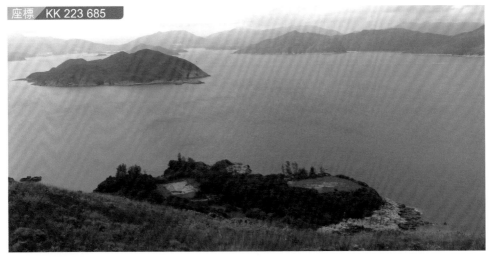

🔺 龍蝦灣遠足徑向北，中途下望龍蝦灣放風箏的遊人及郊遊區的海岸景色。

沿途快拍

座標 KK 210 681

(1) 清水灣道大坳門（中途站）落車，步行往大坳門起步。

座標 KK 220 675

(2) 大坑墩郊遊指示。

座標 KK 218 674

(3) 大坑墩風箏區的高程點。

座標 KK 220 675

(4) 大坑墩遊客中心洗手間及小賣部。

座標 KK 218 674

(5) 大坑墩風箏區。

座標 KK 218 674

(6) 遠眺中央果洲群島；右方青洲。

座標 KK 219 675

(7) 大坑墩燒烤場。

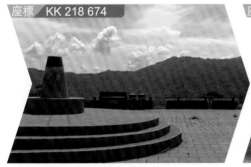

座標 KK 220 675

座標 KK 221 681

8 登龍蝦灣遠足徑，正式起步點。

9 龍蝦灣遠足徑途中的標柱 C3201 路段。

座標 KK 222 683

座標 KK 222 683

10 龍蝦灣遠足徑中途（大嶺峒）海拔291米。

11 遠眺牛尾海、果洲群島、清水灣高爾夫球會。

座標 KK 222 688

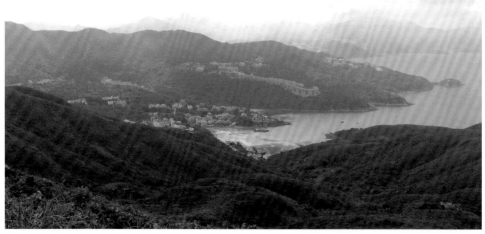

12 龍蝦灣遠足徑，中途東望海邊大坑口村及相思灣。

座標 KK 221 695

座標 KK 221 695

⑬ 到達龍蝦灣燒烤場。

⑭ 龍蝦灣前往風箏區小徑。

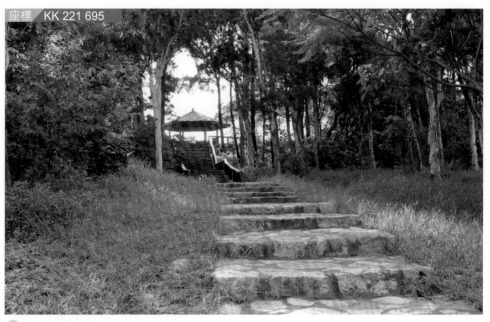

座標 KK 221 695

⑮ 前往一處涼亭的路段。

座標 KK 220 695

座標 KK 209 681

⑯ 離開步行的車路；沿途見岸邊。

⑰ 清水灣道勝記士多（91號巴士站在附近）。

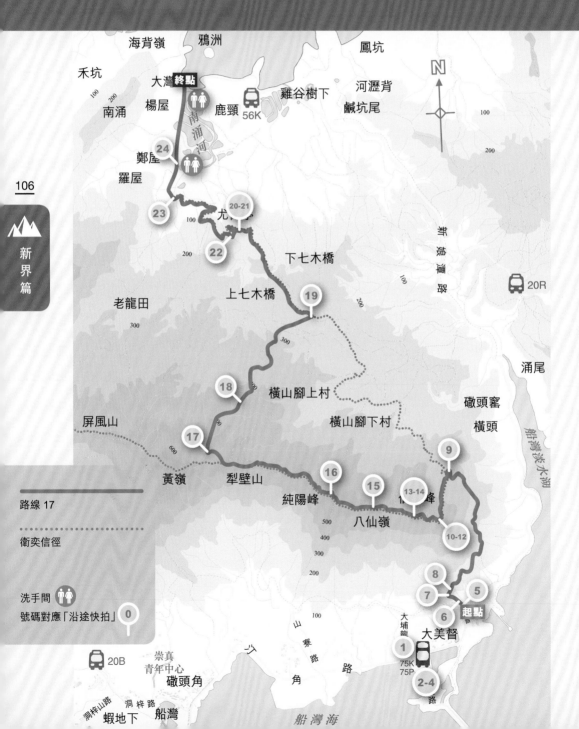

八仙嶺

程度：▲▲▲▲▲ 　全長：12.5公里 　經驗步行：6小時

106

新界篇

路線 17

衛奕信徑

洗手間 👫
號碼對應「沿途快拍」 **0**

🚌 20B

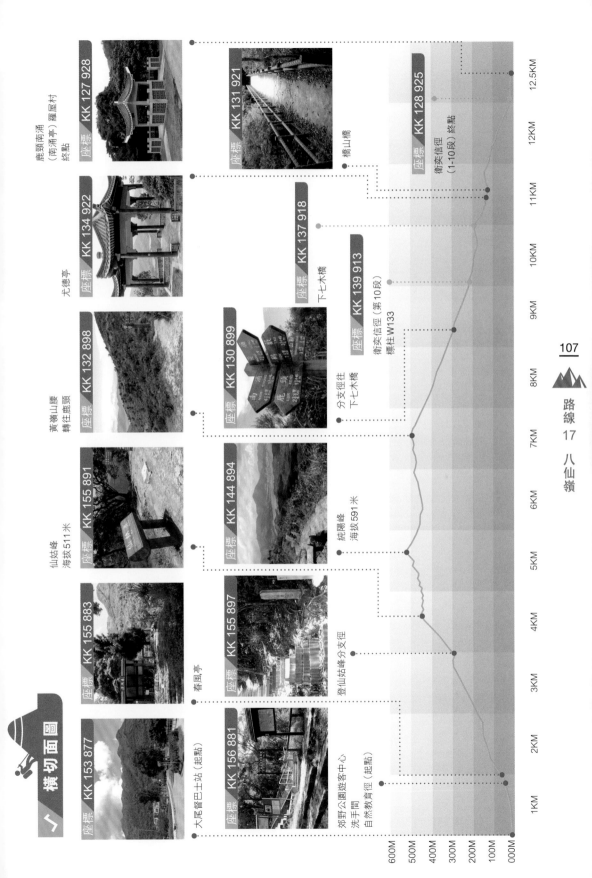

橫切面圖

鹿頸南涌（南涌亭）羅屋村 終點　座標　KK 127 928

座標　KK 131 921　橋山橋

尤德亭　座標　KK 134 922

黃嶺山腰 轉往鹿頸　座標　KK 132 898

座標　KK 130 899　分支徑往 下七木橋

座標　KK 137 918　下七木橋

座標　KK 139 913　衛奕信徑（第10段）標柱 W133

衛奕信徑 （1-10段）終點　座標　KK 128 925

仙姑峰 海拔 511 米　座標　KK 155 891

座標　KK 144 894　純陽峰 海拔 591 米

座標　KK 155 883

春風亭　座標　KK 155 897　登仙姑峰分支徑

大尾督巴士站（起點）　座標　KK 153 877

座標　KK 156 881　郊野公園遊客中心 洗手間 自然教育徑（起點）

600M
500M
400M
300M
200M
100M
000M

1KM　2KM　3KM　4KM　5KM　6KM　7KM　8KM　9KM　10KM　11KM　12KM　12.5KM

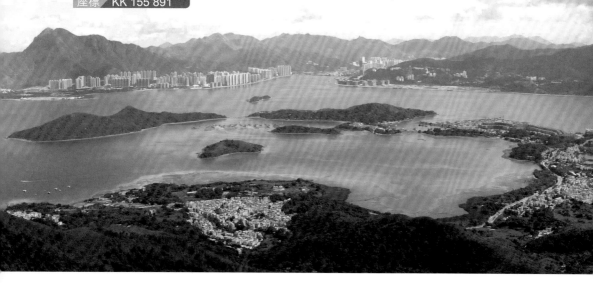

八仙嶺下望船灣海下午退潮情景；右邊三門仔（比華利山）；左邊馬鞍山及新市鎮。

座標 KK 155 891

新界篇

▶ 路線特色

路線由大美督巴士站步行（或假日由大埔火車站至新娘潭），途經牛坳的八仙嶺郊野公園遊客中心（座標 KK 155 882）起步登上八仙嶺自然教育徑經過春風亭，至座標 KK 155 896 山路口，轉左登上衛奕信徑第9段往八仙嶺的第一個山嶺仙姑峰海拔 511 米，可以飽覽整個船灣淡水湖、吐露港及向東的橫嶺一帶秀麗景色！

之後向八仙嶺前行過了純陽峰海拔590 米。

再過犁壁山至衛奕信徑標柱 W121，轉西北方往下山徑，到達上七木橋連接衛奕信徑第 10 段山徑口（座標 KK 139 912），再下行至下七木橋及尤德紀念雙亭（座標 KK 133 921），再下往衛奕信徑終點的鹿頸南涌（座標 KK 127 924），再向北步出經南涌郊遊徑起點前行至鹿頸路，可選擇乘專線小巴56K 或再步行約 15 分鐘，至沙頭角道，乘巴士 78K 或其他專線小巴往粉嶺或上水鐵路站回程。

行山路線在香港淪陷的抗戰時期，為東江游擊隊港九獨立大隊的活躍地區，詳情請看：《香港行山全攻略軍事遺跡探究（新界篇）》路線 21。

座標 KK 155 891

◀ 由八仙嶺（仙姑峰）眺望馬鞍山；船灣淡水湖的主壩；湖與海水的色澤分明！

座標 KK 155 883

◀ 為紀念 1996 年 2 月 10 日的八仙嶺山火而建的春風亭，背景為當年事發處馬騮崖。

座標 KK 156 885

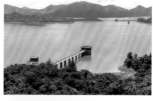

◀ 八仙嶺自然教育徑，中途下望船灣淡水湖。

◀ 1996 年 2 月八仙嶺山火後，筆者攀到馬騮崖現場悼念！

前往交通：

1. 九巴 75K
 大埔火車站 — 大美督（巴士總站）
2. 九巴 275R（假日行走）
 大埔火車站 — 新娘潭（中途：牛坳 — 八仙嶺
 遊客中心）
3. 專線小巴 20C
4. 大埔火車站 — 烏蛟騰（中途：牛坳 — 八仙嶺
 遊客中心）

沿途快拍

座標 KK 152 878

① 可先在大美督巴士總站前的黃竹村設有食肆、
租單車處下車遊覽，再前行往牛坳八仙嶺遊客
中心旁登山。

座標 KK 152 877

② 在大美督岸邊，天朗時可欣賞遠景大帽山；及
右邊三門仔比華利山。

座標 KK 152 876

③ 大美督巴士總站附近的燒烤
場。

座標 KK 152 877

④ 大美督碼頭，遠望左方是馬鞍
山；中間牛耳石山；右邊是馬
屎洲。

座標 KK 156 881

⑤ 步行經汀角道或乘巴士275R、
專線小巴20C，到達八仙嶺郊
野公園遊客中心（牛坳）；登
上自然教育徑（起點）。

座標 KK 156 881

⑥ 八仙嶺自然教育徑（起點）。

座標 KK 155 883

⑦ 經過紀念八仙嶺山火的春風
亭！

座標 KK 155 884

⑧ 1996年2月10日的八仙嶺山
火中，當日師生登山位位置；
現已封閉！

座標 KK 155 897 | 座標 KK 155 891

⑨ 中途至衛奕信徑第10段,轉左登上八仙嶺。

⑩ 到達八仙嶺仙姑峰海拔511米。

座標 KK 155 891

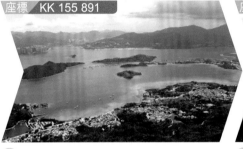

⑪ 船灣海於下午退潮;下左方近岸,三門仔比華利山。

座標 KK 155 891

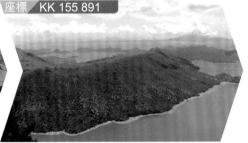

⑫ 仙姑峰向東北望是船灣淡水湖畔的橫嶺及郊遊徑,左上方是印洲塘海;天朗時前望中間平貼海面的東平洲!

座標 KK 152 892

⑬ 再前行經八仙嶺湘子峰,可遠望沙頭角、龜頭嶺及大陸深圳。

座標 KK 152 892

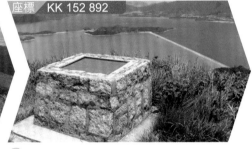

⑭ 湘子峰的觀景台,可清晰望到船灣淡水湖堤壩及湖海水景色。

座標 KK 146 893

⑮ 八仙嶺中途的郊遊指示;前面右邊路旁遇上幾棵梅子樹。

座標 KK 144 894

⑯ 八仙嶺純陽峰,向東北望下方是老龍田;遠望沙頭角海。

座標 KK 130 899

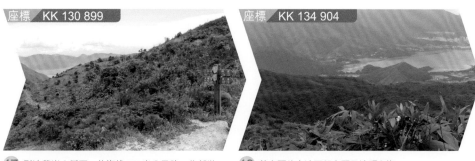

17 到達黃嶺山腳下，約海拔570米分叉路，依郊遊指示，向北下鹿頸南涌。

座標 KK 134 904

18 落鹿頸的中途下望鹿頸及沙頭角海。

座標 KK 139 913

W 133

19 到達衛奕信徑第10段（標柱W133），左轉往鹿頸南涌。

座標 KK 134 922

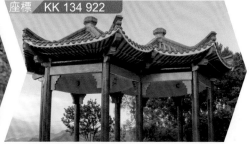

20 到達尤德亭雙思亭小休。

座標 KK 134 922

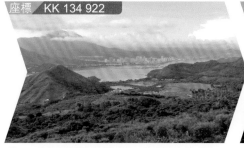

21 尤德亭雙思亭，可欣賞鹿頸、沙頭角海；左邊山丘上，築有日佔時期機槍堡、戰壕等，請參看：《香港行山全攻略軍事遺跡探究（新界篇）》路線18。

座標 KK 133 921

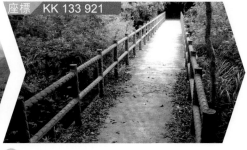

22 過（橋山橋）的南涌石澗。

座標 KK 128 925

23 經過衛奕信徑（全程終點）。

座標 KK 127 928

24 到達鹿頸南涌村涼亭，附近設洗手間，再沿車路步行1公里出鹿頸路可乘專線小巴回程。

烏蛟騰 ┈┈┈● 鹿頸茶座

程度：▲▲▲▲▲ 　　 全長：16公里 　　 經驗步行：7小時

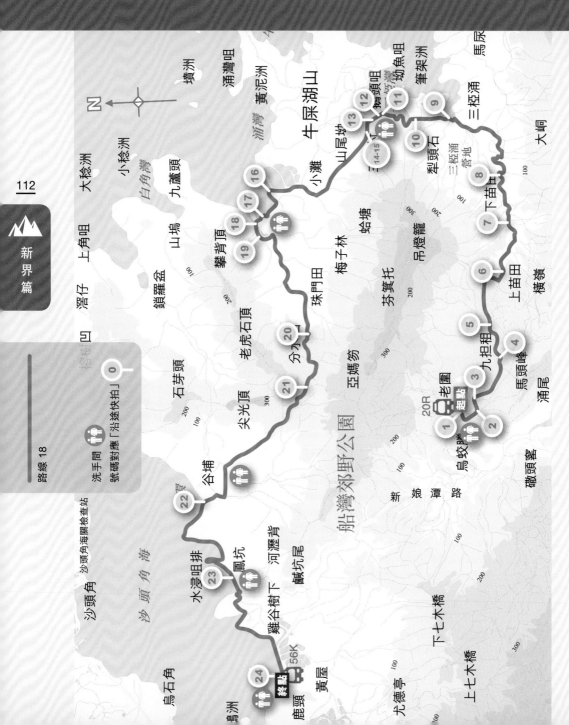

新界篇

路線 18

洗手間 🚻
號碼對應 下 沿途快拍 J

沙頭角海關檢查站
沙頭角 沙頭角海

溍仔 上角咀
榕樹凹

九蘆頭 上角咀
白角灣 大稔洲 小稔洲

墩洲 涌灣咀 黃泥洲
涌灣 黃泥洲

牛屎湖山

山瑞 鎖羅盆

石芽頭

尖光頂

老虎石頂

攀背頂

珠門田 梅子林

芬箕托

亞媽笏

船灣郊野公園

新娘潭路

谷埔

水浪咀排

鳳坑

河瀝背 鹹坑尾

雞谷樹下

黃屋

烏石角 鴉洲

鹿頸

16 17 18 19 20 21 22 23 24

9 10 11 12 13 14-15 16

小灘 山尾坳 獅頭嶺 坳頭咀 礤魚咀 筆架洲 三椏涌 大峒

馬尿

三椏涌 營地

下苗田 上苗田 橫嶺 涌尾

九担租 馬頭峰 馬頭嶺

老圍 鹿嶺

烏蛟騰

礦頭窰

下七木橋 上七木橋 尤德亭

56K
終點

♪ 橫切面圖

鹿頸（終點）
56K 專線小巴站
洗手間

座標　KK 136 935

分水坳

座標　KK 172 932

荔枝窩
洗手間

座標　KK 182 937

三椏涌營地

座標　KK 193 916

上苗田

座標　KK 180 910

烏蛟騰（起點）
專線小巴站

座標　KK 167 911

合埔
洗手間

座標　KK 142 939

燒烤場

座標　KK 142 939

座標　KK 136 935

雞谷樹下村

去風水林（經分水坳）

座標　KK 181 937

座標　KK 164 941

鳳坑村

三椏村
十字路口

座標　KK 193 925

三椏村
洗手間

座標　KK 192 927

下苗田

座標　KK 184 911

九擔租村

16KM
15KM
14KM
13KM
12KM
11KM
10KM
9KM
8KM
7KM
6KM
5KM
4KM
3KM
2KM
1KM

500M
400M
300M
200M
100M
000M

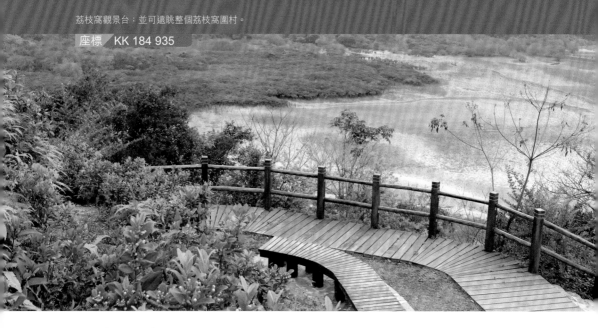

荔枝窩觀景台；並可遠眺整個荔枝窩圍村。

座標　KK 184 935

新界篇

路線特色

　　這行山路線由老圍村—大埔烏蛟騰的祠心路20C專線小巴站起步，經新屋下村過百年古橋，往九擔租（座標 KK 168 912）、上苗田（座標 KK180 912）、下苗田（座標 KK185 911）、三椏涌和營地（座標 KK192 915）、三椏村（座標 KK192 924）、荔枝窩村（座標 KK182 937）。

　　在荔枝窩村可分路往梅子林村（座標 KK17 792），於海拔120米的分水坳（座標 KK171 932）匯合，再西北走的百年古道往谷埔村，沿岸的路徑經鳳坑村口及雞谷樹下村（座標 KK140 937），至鹿頸的新娘潭路，路邊茶座及56K專線小巴站為終點。

　　行山路昔日是村民主要的出入方法，起伏較平坦，適合多人結伴及家庭式前行。

荔枝窩：

　　現在的荔枝窩由黃姓人士於清朝康熙年代海禁密結後，由華南的福建輾轉經過惠州後而抵達今之地點。當時另有族人遷到西貢白沙灣，所以亦有荔枝窩村（西貢）建立居所。

　　荔枝窩為客家主要姓黃族人定居，族人主要信奉道教，所以現在的荔枝窩村門額上，可見寫上「紫氣東來」的吉祥道教辭句。

　　黃氏後來與鄰近梅子林通婚，部分曾姓原居民遷到荔枝窩村，成為兩姓村落；由於後來曾氏在荔枝窩村所生的後人漸多，數目遠超黃氏，令荔枝窩村黃氏分村到今日上水古洞及鎖羅盆，客家圍村因此更不斷擴張。

　　荔枝窩村現時對出海灣是吉澳海（印洲塘海岸公園）－香港國家地質公園的「荔枝窩自然步道」所在地。

上苗田：

　　昔日姓葉居民只得九戶，分兩排客家村屋，由於交通不便鄉民，及當時經常受野猪破壞為患，政府亦曾每周三次派出打獵手封村驅趕野猪；該區村落於1970年代完全荒廢。

下苗田：

　　該村原姓曾、巫兩氏，全盛期共約80人聚居。與上苗田於同期荒廢。

　　抗戰時期為東江縱隊游擊隊其中一處軍事會議地點，亦是軍情及物資運送到大埔東北區各村落據點的支援地。盟軍及戰俘經游擊隊協助逃返內地，亦必經該村路。

前往交通：

新界專業小巴20C號
大埔墟（南盛街），烏蛟騰（祠心路）

沿途快拍

座標　KK 162 913

① 烏蛟藤祠心路20C專線小巴站，下車後步行約2
分鐘往新屋下村停車場的木涼亭及過古橋前行。

② 過了新屋下村停車場及木亭，往下過一棵古榕
樹和古橋，前行左轉；轉右回落涌尾出北潭路。

座標　KK 163 914

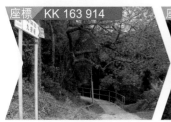

座標　KK 167 911

座標　KK 173 913

③ 依村指示經九擔租方向前行。

④ 九擔租村曾經失修人去樓空，
現已租給外來人士居住，或
有士多開設。

⑤ 過了九擔租前行，途經過濕地
的梅花樁。

座標　KK 180 910

座標　KK 183 910

座標　KK 184 911

⑥ 到達上苗田村昔日範圍，村落
於1970年代初完全荒廢，村
屋倒塌多年！

⑦ 過了上苗田，途經一條寬闊河
溪，路旁有指示可登上橫嶺及
郊遊徑往船灣淡水湖。

⑧ 早已荒廢及倒塌的（下苗田）
村屋。

座標 KK 193 916

⑨ 三椏涌營地入口上行，是早期三椏涌村沿岸處，營地只有兩層。

座標 KK 193 922

⑩ 途徑的軟岩－沉積岩，被多年的行山者壓成坑。

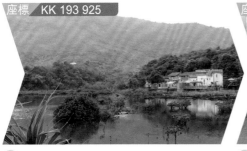

座標 KK 193 925

⑪ 被吊燈籠環抱，漁塘如鏡的三椏村，該村現有兩戶原居民，於假日提供茶水膳食予遊人享用。

座標 KK 193 925

⑫ 三椏村內其中一間福利茶室。

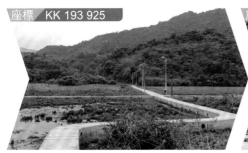

座標 KK 193 925

⑬ 往前經十字路口進發。

座標 KK 192 927

⑭ 經三椏村重建的洗手間。

座標 KK 192 927

⑮ 前行經過坳一三椏村士多，由於假日遊人漸多，村近年才回復興旺。

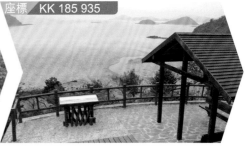

座標 KK 185 935

⑯ 再前行過了山尾坳及小灘，到達荔枝窩的觀景台，欣賞印洲塘紅樹林岸景色。

17 荔枝窩步道的銀葉樹林旁的板根（Buttress Root）。

18 到達荔枝窩外大笪地，假日非常熱鬧，另有夜景色。

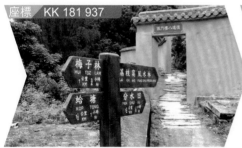

19 經荔枝窩「西樓門」，經風水林及原居民基地往分水坳往谷埔及鹿頸。

20 到達分水坳，去鹿頸方向指示。

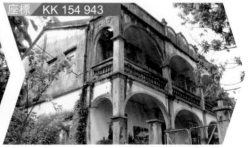

21 過了分水坳另一主要山坳的郊遊指示。

22 到達谷埔途經近海邊一座1920年代已停用校舍。

23 沿岸邊行，沿途飽覽沙頭角海風景，經過的鳳坑村碼頭。

24 過鳳坑村及登山郊遊地點，再過埔雞谷下村，到達新娘潭路的鹿頸小巴站（路邊茶座）終點。

117

路線 18　烏蛟騰 至 鹿頸茶座

吊燈籠 ⋯⋯⋯● 涌尾

程度：▲▲▲▲▲　　全長：8公里　　經驗步行：5小時

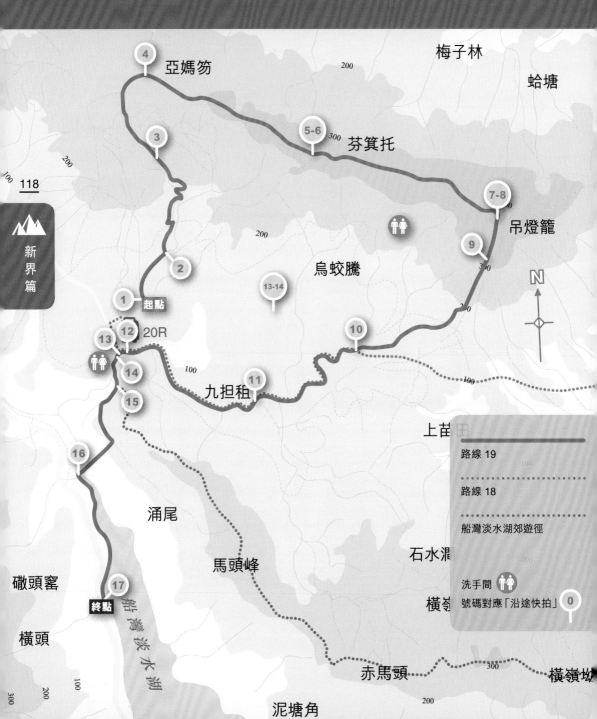

梅子林

蛤塘

④ 亞媽笏

200

③

5-6 芬箕托

300

7-8

200

100

118

新界篇

②

吊燈籠

⑨

300

烏蛟騰

N

13-14

200

①　起點

⑩

200

12　20R

13

⑩

100

14

⑪

15

九担租

上苗田

16

路線 19

涌尾

路線 18

船灣淡水湖郊遊徑

馬頭峰

石水澗

礦頭窰

17　終點

洗手間 👫

號碼對應「沿途快拍」　⓪

橫頭

船灣淡水湖

橫嶺

赤馬頭

橫嶺坳

泥塘角

300　200　100

200

横切面圖

座標 KK 162 905
涌尾
新娘潭路
燒烤場
終點

座標 KK 163 914
烏蛟騰
古橋路口
去涌尾

座標 KK 168 911
九擔租村

座標 KK 180 920
吊燈籠
海拔416米

座標 KK 173 923
芬箕托
(海拔369米)

座標 KK 163 926
分叉山徑
去吊燈籠

座標 KK 162 916
烏蛟騰一祠心路
專線小巴站20C

座標 KK 165 918
溪潤
郊遊介紹

8KM
7KM
6KM
5KM
4KM
3KM
2KM
1KM

500M
400M
300M
200M
100M
000M

路線
19
吊燈籠 至 涌尾

吊燈籠（海拔416米），遠眺印洲塘海環抱美景。

座標 KK 180 920

新界篇

▶ 路線特色

　　行山路線由烏蛟騰祠心路20C專線小巴站起步，北方向經過老圍及已棄耕田原小徑，至座標KK165 919見郊遊地圖指示進入登上郊遊徑，途經郊遊徑標柱C2401前行至一處山谷位置（座標KK163 925）右轉東北行入小徑前行，經芬箕托（海拔369米）至吊燈籠（海拔416米），這路線需要有經驗及裝備的遠足人仕方好前行。

　　去吊燈籠小徑期間可以盡情飽覽新界東北部各鄉郊、海岸的美景；特別在吊燈籠高處在天朗氣清時，盡瞰印洲塘海岸公園，南面上、下苗田的谷地及橫嶺的山勢景色！

　　之後沿南面的山徑小心往下至座標KK178 914的主徑向西行經九擔租（座標KK68 911）及烏蛟騰，再沿向南面小徑下往涌尾13號燒烤場外的新娘潭路口為終點，可在該處乘專線小巴、的士或步行回大美督乘75K巴士返大埔墟鐵路站等。

座標 KK 181 920

● 印洲塘海，又名香港小桂林。

座標 KK 170 922

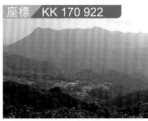

● 往吊燈籠經芬箕托期間，下望烏蛟騰各村及八仙嶺。

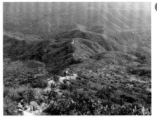

● 由吊燈籠下行上苗田的山徑方向。

座標 KK 162 905

● 昔日的涌尾渡口，現已是船灣淡水湖的一部份。

沿途快拍

座標 KK 162 916

① 烏蛟騰專線小巴站（祠心路），往田心村起步。

座標 KK 165 918

② 到達遠足郊遊徑起步處及郊遊指示。

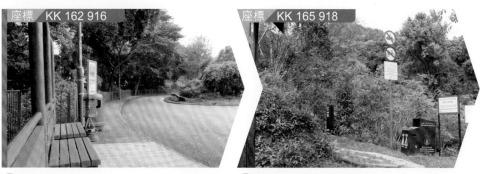

座標 KK 165 923

③ 遠足徑標柱 C2401。

座標 KK 163 926

④ 到達分叉路口，由右邊的告示牌處往吊燈籠；左邊小徑經亞媽笏往荔枝窩。

座標 KK 171 922

⑤ 向芬箕托（海拔369米）路徑前進。

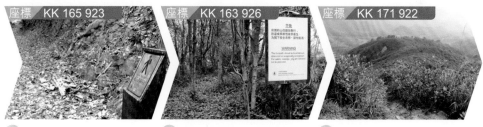

座標 KK 176 922

⑥ 中途看下方上苗田，右方馬頭峰（海拔295米），遠處是橫嶺。

座標 KK 180 920

⑦ 吊燈籠（海拔416米），遠眺印洲塘海。

座標 KK 180 920

⑧ 吊燈籠望下荔枝窩，中間魚塘是小灘；遠方鹽田港。

座標　KK 179 918

新界篇

⑨ 再前行下山方向是上苗田。

座標　KK 173 912

⑩ 到達返烏蛟騰設有緊急電話路口前行，與（路線18）交界處。

座標　KK 168 911

⑪ 途經見右邊的九擔租村屋，近年已有租客使用。

座標　KK 163 914

⑫ 烏蛟騰（新屋下村）洗手間。

座標　KK 162 913

⑬ 可返回新屋下村停車場及木亭小休，再往下過一棵古榕樹和古橋，前行右轉往涌尾出北潭路。

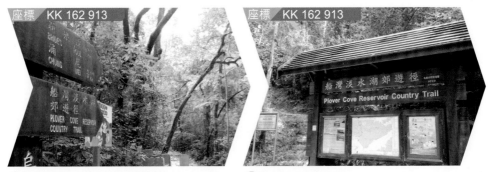

座標 KK 162 913

座標 KK 162 913

14 過了古榕樹和古橋，右轉往涌尾方向。

15 途經登船灣淡水湖郊遊徑（經橫嶺）起點。

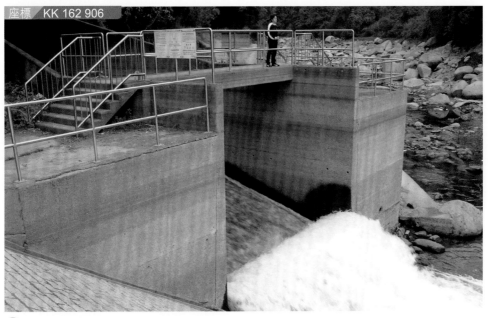

座標 KK 162 906

16 再經一處輸水隧道出口及石橋，勿作停留！

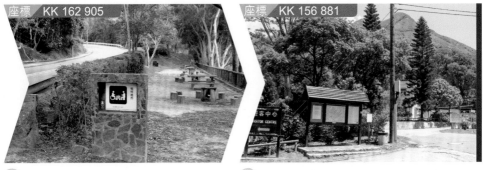

座標 KK 162 905

座標 KK 156 881

17 到達新娘潭路，13號燒烤場；該處附近有九巴275R巴士站（假日行走）返大埔墟鐵路站。

18 另外，如有時間可選擇步行經汀角道，一遊八仙嶺郊野公園遊客中心（牛坳），再回大美督回程。

123

路線 19 吊燈籠 至 涌尾

鹿頸 ⋯⋯• 沙羅洞

程度：▲▲▲▲▲　　全長：13公里　　經驗步行：6小時

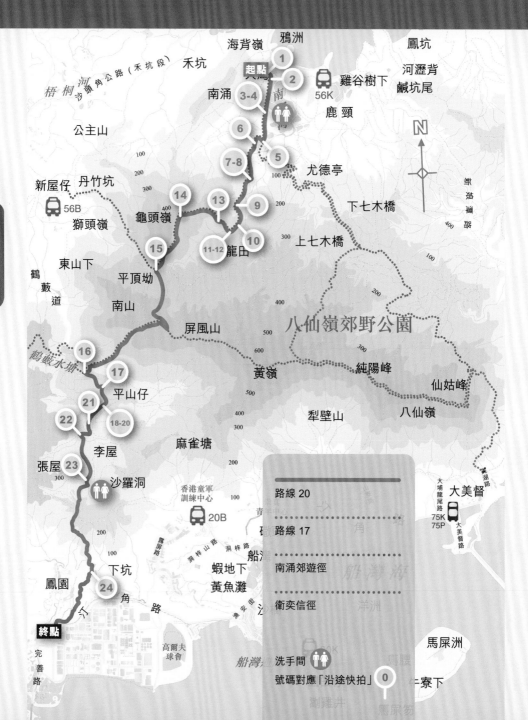

鴉洲
鳳坑
海背嶺
梧桐河
沙頭角公路（禾坑段）
禾坑
河瀝背
鹹坑尾
南涌
起點
雞谷樹下
56K
鹿頸
公主山
南
尤德亭
丹竹坑
新屋仔
56B
獅頭嶺
下七木橋
龜頭嶺
上七木橋
東山下
平頂坳
龍山
八仙嶺郊野公園
鶴藪道
南山
屏風山
黃嶺
純陽峰
仙姑峰
鶴藪水塘
平山仔
犁壁山
八仙嶺
麻雀塘
李屋
大尾督
大埔龍尾路
75K
75P
張屋
沙羅洞
香港童軍
訓練中心
20B
下坑
蝦地下
黃魚灘
鳳園
船灣
完善路
高爾夫
球會
船灣

路線 20

路線 17

南涌郊遊徑

衛奕信徑

洗手間

號碼對應「沿途快拍」

馬屎洲

新界篇

座標 KK 128 953
鹿頸南涌
楊屋、洗手間
（起點）

座標 KK 125 919
老龍田

座標 KK 112 911
平頂坳

座標 KK 101 984
鶴藪水塘
家樂徑

座標 KK 101 886
沙羅洞（張屋）

座標 KK 103 873
大埔鳳園
汀角路
（終點）

座標 KK 127 927
南涌遠足徑

座標 KK 115 917
龜頭嶺山腰

座標 KK 101 987
鶴藪水塘
休憩處

座標 KK 100 883
大砲亭
緊急電話、洗手間

500M
400M
300M
200M
100M
000M

1KM 2KM 3KM 4KM 5KM 6KM 7KM 8KM 9KM 10KM 11KM 12KM 13KM

座標　KK 101 886

126

新界篇

路線特色

　　行山路線由粉嶺鐵路站旁的乘專線小巴56K至鹿頸路（南涌-大灣）村口下車，沿郊遊指示的衛奕信徑第10段，進入南涌村方向起步，至南涌郊遊徑木牌坊（座標KK 127 927）登上。

　　過了標柱C2502的老龍田是南涌石澗（座標KK 125 920），再前行至標柱C2506過龜頭嶺山腰約海拔360米，至平頂坳（座標KK 112 911）左轉登屏風山至衛奕信徑第9段，右轉下鶴藪一帶，至山徑口（座標KK 104 897）可分段，由鶴藪家樂徑或平山仔山徑往沙羅洞張屋，村口設有洗手間及大炮亭（座標KK 101 883）為終點。

　　在鶴藪的大炮亭有車路，可以的士或再步行約3.5公里往下大埔汀角路，乘巴士往鐵路站或富善邨回程。

　　該路線途中的老龍田在香港淪陷的抗戰時期（1943年3月3日），東江游擊隊港九獨立大隊曾與日軍發生激戰！詳情請看：《香港行山全攻略軍事遺跡探究（新界篇）》路線25。

已消失的老龍田村：

　　老龍田村，約建於二百多年前（座標：KK 104 897），位於現在南涌石澗下遊一帶，

屬沙頭角東北部近岸消失了的村落，南涌之南的山上，山谷以南地勢屏障 ─ 屏風山，及東面是連接八仙嶺山脈的黃嶺！

　　二百多年前該山谷建村時主要以李、羅兩氏為主，兩族祖藉河南，後遷往福建；之後再入籍廣東一帶。羅氏族人羅壽春先生指，該族入廣東時祖先名羅元興，於清朝乾隆五十八年去世後安葬於南清灣的嶺咀峴。

　　約130多年前，村民的農產，於收成後是挑往沙頭角的東和鎮出售，部份留下自給自足。當年由於人丁多，但步上老村山徑交通不便，當時全村共八戶羅氏族人遷回現在南涌羅屋另建村定居。

　　於老龍田舊村址，現在只能憑田基、基石位置，估計當年田屋所在處。

座標　KK 125 920

南涌石澗旁，屬二百多年前老龍田村的第一代村民築建的溪邊堤圍。

座標　KK 119 917

位於南涌郊遊徑中途標柱C2504附近，春天盛放的——吊鐘花。

前往交通：

專線小巴56K
粉嶺火車站 ── 鹿頸（經：南涌）

沿途快拍

座標 KK 128 935

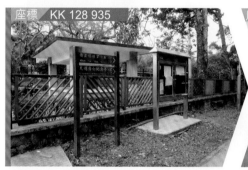

1. 鹿頸路大灣南涌村口下車，在郊遊指示、涼亭及洗手間處起步。

座標 KK 128 935

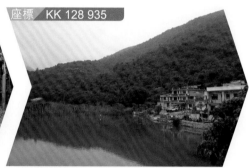

2. 途經鹿頸楊屋及漁塘。

座標 KK 128 928

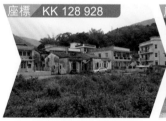

3. 途經鹿頸羅屋，屬私人地方，不宜內進。

座標 KK 128 928

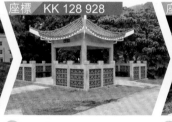

4. 鹿頸羅屋村外的涼亭。

座標 KK 127 927

5. 到達南涌遠足徑的起步點。

座標 KK 126 926

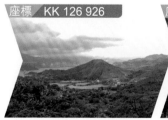

6. 回望整個南涌，中間山丘海拔121米，山嶺上存在1942-45年間日佔時期日軍設計興建的機槍堡陣地，以防當時盟軍反攻！已列為法定古蹟。

座標 KK 125 920

7. 過了遠足徑的標柱：C2502後的南涌石澗，留意該處夏天雨季，不宜逗留，近年已有遊人被洪水沖走致命！。

座標 KK 125 920

8. 南涌石澗，夏天雨季，水漲過小石橋面，跟著洪水湧至，容易走避不及！

座標 KK 123 918

9 再沿郊遊徑上行，旁邊仍是南涌石澗，天氣穩定的狀態。

座標 KK 123 916

10 繼續上行，見標柱 C2503。

座標 KK 122 915

11 繼續上行，過了標柱 C2503 後，登上途經的石澗，見受長期水沖出現地理侵蝕的石窩，地質主要為沙岩。

座標 KK 122 915

12 離開石澗向鶴藪方向前行。

座標 KK 119 917

13 繼續上行，經過標柱 C2504 旁，見春天盛放的吊鐘花。

座標 KK 119 917

14 保持前行狀態，將近標柱 C2505 前的龜頭嶺山腰海拔 410 米下行，小心天雨時路面濕滑！

座標 KK 112 910

15 到達平頂坳，左轉上行往八仙嶺。

座標 KK 104 897

16 落屏風山後，到達的路口的郊遊指示，往鶴藪方向靠右前行往平山仔。

座標 KK 107 895

17 經過昔日平山仔村口；現已變回原始綠化。

座標 KK 107 893

18 途經平山仔一處山溪。

座標 KK 107 893

19 依指示向鳳園（沙羅洞）方向前行。

座標 KK 107 893

20 大埔昔平山仔村，上望屏風山。

座標 KK 101 887

21 到達沙羅洞，見古道當年交接處指示石刻。

座標 KK 101 886

22 沙羅洞張屋村的外貌，依指示離開往大埔鳳坑。

座標 KK 100 883

23 出沙羅洞村口經大炮亭，附近有洗手間，沿車路往下大埔汀角路回程，該處可以召的士離開。

座標 KK 101 868

24 沿車路落過了配水庫，見前面遠處馬鞍山，行約1公里多回到汀角路，可乘巴士或專線小巴回程。

大埔頭 ⋯⋯⋯ 流水響水塘

程度：▲▲▲▲▲　　全長：9公里　　經驗步行：5小時

新界篇

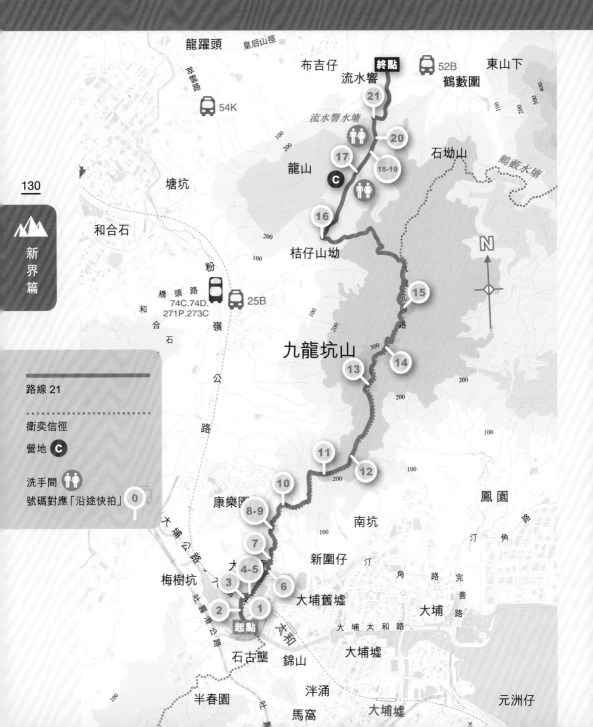

龍躍頭　皇后山徑
布吉仔
流水響　終點　52B
鶴藪圍
東山下

54K

流水響水塘

21

龍山

20

17
18-19
石坳山

C

鶴藪水塘

16

桔仔山坳

15

塘坑

和合石

九龍坑山

14

13

粉嶺公路

橋頭路
74C.74D.
271P.273C　25B

和合石

11

12

鳳園

10

康樂園

8-9

南坑

新圍仔

7

4-5

6

大埔舊墟

大埔

3

梅樹坑

2

1

起點

大埔太和路

石古壟

錦山

大埔墟

半春園

洴涌

大埔墟

元洲仔

馬窩

路線 21

⋯⋯⋯⋯⋯⋯　衛奕信徑

營地　C

洗手間

號碼對應「沿途快拍」　0

橫切面圖

座標 KK 075 860
營盤下村

座標 KK 008 882
九龍坑山
海拔440米

座標 KK 089 892
涼亭

座標 KK 083 894
桔仔山坳
左轉往下營地及
流水響水塘

座標 KK 087 906
流水響水塘
主壩、洗手間
終點

座標 KK 089 911
流水響道
專線小巴
停車範圍

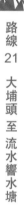

車路

| 500M | 400M | 300M | 200M | 100M | 000M |

1KM　2KM　3KM　4KM　5KM　6KM　7KM　8KM　9KM

132

新界篇

▶ 路線特色

行山路線由大埔頭徑的營盤下村往衛奕信徑第8段上行，起步初段鋪設了防滑小徑及石級，在座標KK 079 869設有涼亭小休，並可近望西北方的康樂園全景！

登上海拔288米測量柱（座標KK 084 872）後，再登上路面逐個小丘前行，當步上衛奕信徑標柱W104前後約300米範圍石級，更顯步行者的毅力！

到達九龍坑山頂為衛奕信徑第8及9段交界處，過後全程為車路下行。

到達涼亭衛奕信徑標柱W108，可右轉先往流水響水塘或鶴藪水塘；或再沿車路下行經過郊遊徑標柱C2205再至桔仔山坳（座標KK 083 894），可右轉下前行約700米經流水響營地（座標KK085 900）再前行約400米便到達流水響水塘。

流水響營地：

營地地點：八仙嶺郊野公園

營地編號：1

營位數目：7

適合對象：初次體驗露營人士

營地設施：燒烤爐、檯、櫈、污水穴、晾衫架、旱廁

營地水源：溪澗（季節性水源）

座標 KK 085 899

流水響營地主要範圍。

座標 KK 085 899

流水響營地，由於位處山谷內，適合青少年訓練用途。

前往交通：

1. 港鐵大埔太和站往大埔頭徑前行。至營盤下村衛奕信徑第8段（標柱W099），旁邊設有洗手間處起步。
2. 九巴：72、73A、74A、70X、72X、73X、74X、75X、271、E41在廣福道向寶雅路方向往大埔頭徑前行至營盤下村起步。
3. 專線小巴21A大埔墟（南盛街）至大埔頭徑

* 上述所有交通，經大埔頭徑至營盤下村衛奕信徑第8段（標柱W099），旁設有洗手間處起步。

◎ 沿途快拍

① 由太和邨或太和火車站，往大埔水頭圍路方向。

座標 KK 073 857

② 途經帝欣苑外，衛奕信徑標柱W098。

③ 過大埔公路，要穿過前面行人隧道。

④ 穿過行人隧道後右轉經大埔頭村前行。

⑤ 大埔頭村，向前前行往營盤下村。

座標 KK 076 861　　座標 KK 076 861　　座標 KK 076 865

⑥ 經過洗手間後，到達營盤下村起步登上九龍坑山位置。

⑦ 上行初時下望營盤下村。

⑧ 由附近居民建立的傻人樂園。

座標 KK 076 865

9 過去，該處曾經見的清幽的田園書樂。

座標 KK 076 867

10 再沿衛奕信徑上行經過的一處涼亭。

座標 KK 082 871

11 供給晨運人士使用的石卵地。

座標 KK 084 872

12 途經海拔289米高程點。

座標 KK 087 881

13 將到衛奕信徑（標柱W105），回望仿似長城的山徑。

座標 KK 088 882

14 九龍坑山發射站，衛奕信徑第8及9段交界範圍。

座標 KK 090 892

15 往車路北行下山，中途有涼亭，往下是衛奕信徑第9段可先往流水響及鶴藪水塘。

座標 KK 083 894

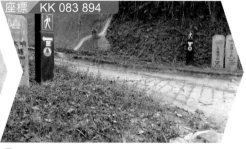

16 到達小徑路口左轉下行約1公里經流水響營地及水塘。

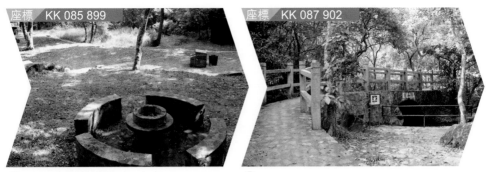

座標　KK 085 899

座標　KK 087 902

17 流水響營地基本設備齊全。

18 向流水響水塘前走過了龍山橋。

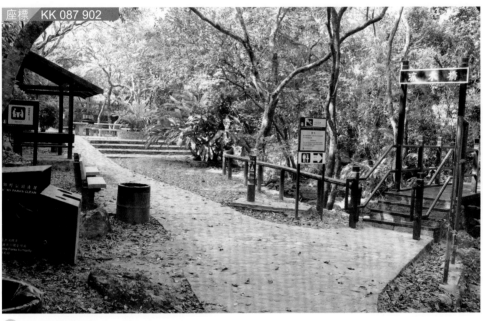

座標　KK 087 902

19 龍山橋前的流水橋。

座標　KK 088 906

座標　KK 086 907

20 之前郊遊徑標柱 C2204 可先下行往流水響水塘的郊遊徑。

21 到達流水響水塘洗手間終點，可再前行經綠田園往流水響道，乘專線小巴返回粉嶺港鐵站。

青龍頭 ·········· 元荃古道（荃灣）

程度：▲▲▲▲△　　　全長：13公里　　　經驗步行：6.5小時

新界篇

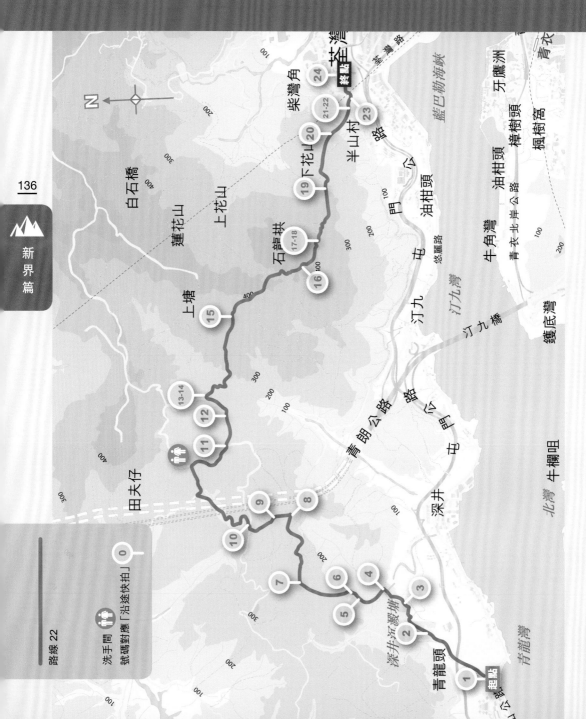

路線 22

0 沿途快拍
洗手間　號碼對應「沿途快拍」

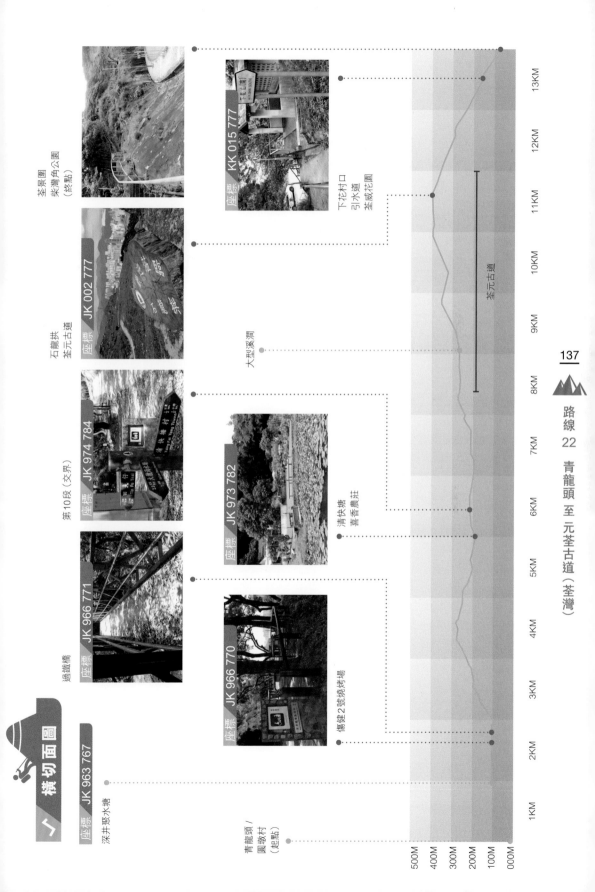

橫切面圖

座標 JK 963 767
深井聚水塘

座標 JK 966 771
過鐵橋

座標 JK 974 784
第 10 段（交界）

座標 JK 002 777
石龍拱
荃元古道

座標 KK 015 777

荃景圍
柴灣角公園
（終點）

座標 JK 966 770

座標 JK 973 782

楊健 2 號燒烤場

清快塘
喜香農莊

大型溪澗

荃元古道

下花村口
引水道
荃威花園

青龍頭 /
圓墩村
（起點）

500M
400M
300M
200M
100M
000M

1KM 2KM 3KM 4KM 5KM 6KM 7KM 8KM 9KM 10KM 11KM 12KM 13KM

路線 22　青龍頭 至 元荃古道（荃灣）

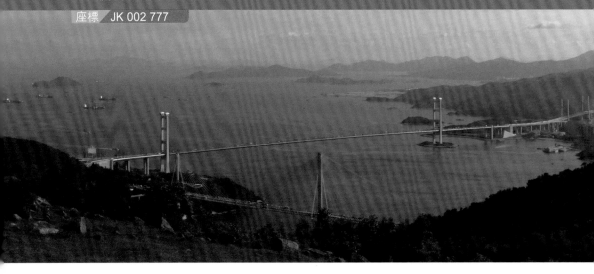

138

新界篇

路線特色

　　行山路線由青龍頭（龍如路）的圓墩圍及帝華軒起步上，前往深井沉澱塘和燒烤場（座標JK 966 769），過沉澱塘主壩後，左轉有指示山徑渡過一處鐵橋（座標JK 966 771）後往上東行去清快塘（座標JK 973 782），途中亦更全瞰馬灣海峽、青馬大橋一帶風景！

　　到達清快塘主要欣賞傅姓村民建立的花塘及園林景色。

　　之後步出麥理浩徑第10段的路口（座標JK 974 784），可選擇步入涼亭方向的小徑或寬闊的單車徑抵達元荃古道（座標JK 986 788）郊遊地圖指示路口，經上塘村口郊遊徑標柱C6105（座標JK 994 785）往石龍拱方向行。

　　於石龍拱山峰（海拔474米），現為赤鱲角機場導航燈塔位置，沿山腰元荃古道走過，於黃昏日落時段，可見舊日農耕的黃牛群在草原棲息覓食！天朗時該處是欣賞荃灣至港島西的海岸及日落理想處。

　　之後再沿古道經下花山村（座標KK 007 775），抵達下花山村口的引水道（座標KK 015 773），前望是往荃灣花園、荃景圍一帶私人屋苑，再步下經石級至荃景圍的柴灣角遊樂場為終點。

清快塘建村

　　清快塘原居民傅喜先生介紹，於1930年建村，原籍廣東五華縣；全盛期共10戶排屋形式。

　　1969年起，村民漸放棄農耕，外出到荃灣工廠等工作，當中部份村民遷往深井定居。

　　由於其他鄰居已放棄原居，其他村屋早已失修倒塌，他與兩兒子於2002年合力重修家園，並以他與妻名「喜香農莊」。

　　在傅喜先生家中存有的黑白照片中，最左村屋，就是現仍保全的傅氏家園（建於1930年）。

　　傅喜先生更講述，日佔時期，日軍經常於該帶往來巡查，主要駐軍於深井。

　　傅喜先生亦稱，他於戰後1948年因生計曾經加入皇家炮兵（華人部隊）服役3年！

座標 JK 973 782

清快塘原居民傅先生家園外的睡蓮。

座標 JK 973 782

傅喜先生的喜香農莊正門名牌另外設有英文，非常有趣。

前往交通：

1. 九巴53號
 荃灣（如心廣場）至 元朗（東）
2. 專線小巴96號
 荃灣（海壩街）至 青龍頭
3. 專線小巴96M號
 荃灣（港鐵站）至 青龍頭
* 2及3：經青龍頭（青山公道），在青龍頭豪景花園下車。
 由圓墩圍（龍如路）前往，經帝華軒再直向前上斜路，步行
 約15分鐘，到大欖郊野公園的深井燒烤場（1號）起步。

沿途快拍

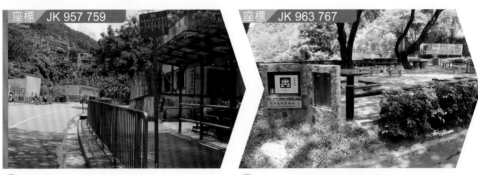

座標 JK 957 759

① 抵達青龍頭，由帝華軒向前行。

座標 JK 963 767

② 靠近深井沉澱塘前的燒烤場1號。

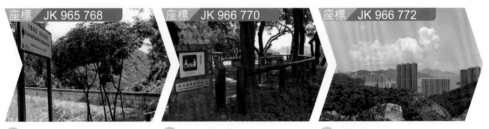

座標 JK 965 768

③ 到達深井沉澱塘，沿主壩前行。

座標 JK 966 770

④ 過了燒烤場2號到達分叉山徑，左轉往下前行。

座標 JK 966 772

⑤ 過了鐵橋後，登上山徑初期，向南深井眺，中間高出4座建築是碧堤半島！

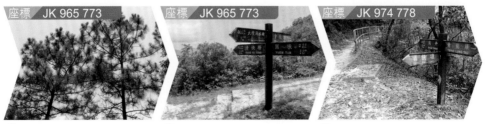

座標 JK 965 773

⑥ 中途見馬尾松。

座標 JK 965 773

⑦ 經該分叉路交匯處，可往4處不同位置，沿清快塘前行。

座標 JK 974 778

⑧ 到達入清快塘入村路口要左轉；前面可以下去深井（青山公路）。

座標 JK 973 782

9 進入清快塘村,見傅先生原居正門額,寫上悠然自得!

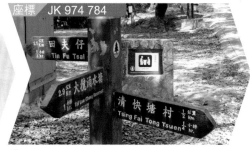

座標 JK 974 784

10 離開清快塘到分叉路,依右邊前行往元荃古道,亦是單車徑;左轉經涼亭去麥理浩徑第10段。

座標 JK 981 786

11 山徑及單車徑交界位置,就是田夫仔營地入口。

座標 JK 984 786

12 單車徑所經林道,亦是荃元古道交界處,有指示牌設有座標。

新界篇

座標 JK 986 788

13 到達元荃古道正式入口及郊遊地圖指示。

座標 JK 986 788

14 雨季切勿走近該河流,免生意外!

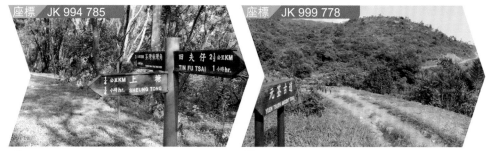

座標 JK 994 785

15 途經往上塘交界位置;元荃古道遠足徑標柱C6105。

座標 JK 999 778

16 元荃古道路面較平坦。

(17) 到達石龍拱的觀景台附近，近傍晚時，昔日牛隻後裔回來棲息！天朗時遠景正是香港島、荃灣及青衣西岸。

(18) 繼續由石龍拱沿元荃古道下望荃灣。

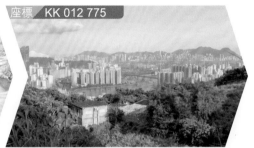

(19) 元荃古道，將近下花山。

(20) 下花山村可遠眺荃灣、葵涌及整個香港島。

下花山(南)
HA FA SHAN (SOUTH)

(21) 到達下花山村口，前面是引水道，再落是荃景圍。

(22) 引水道往下荃景圍的石級小徑。

(23) 途經半山村舊址小橋，前面下方是荃威花園。

(24) 到達荃景圍路及柴灣角公園為終點。

141

路線 22　青龍頭 至 元荃古道（荃灣）

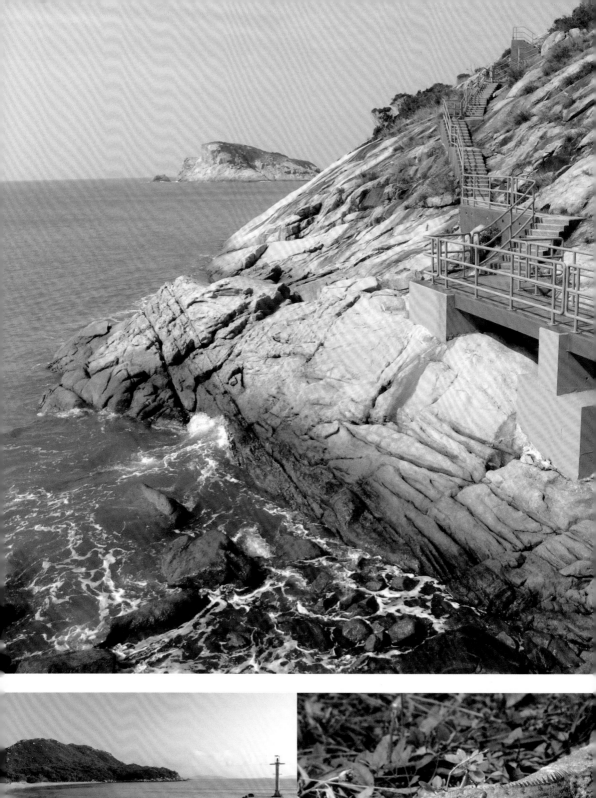
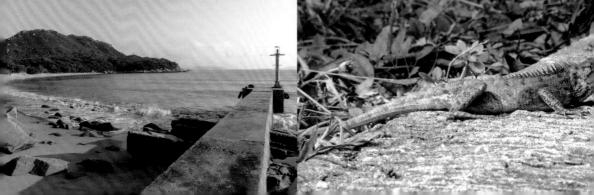

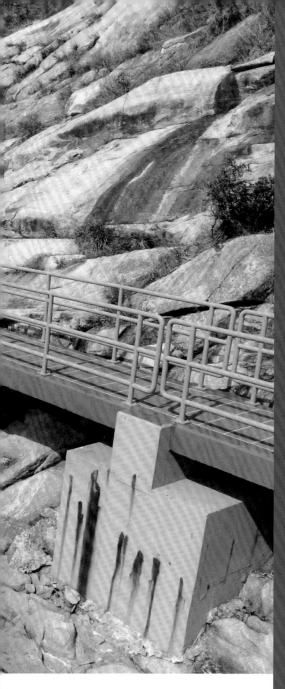

CHAPTER

3

離
島
篇

梅窩 ⋯⋯• 愉景灣

程度：▲▲▲▲▲　　全長：10.2公里　　經驗步行：6小時

離島篇

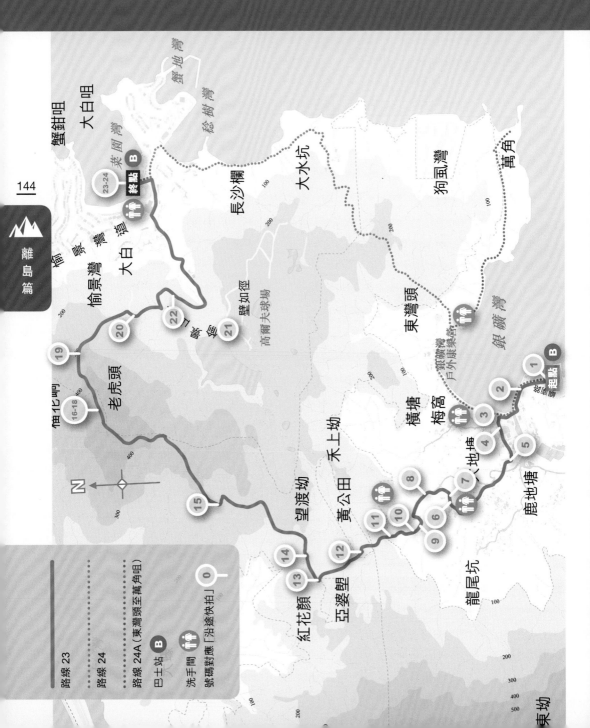

路線 23 梅窩 至 愉景灣

橫切面圖

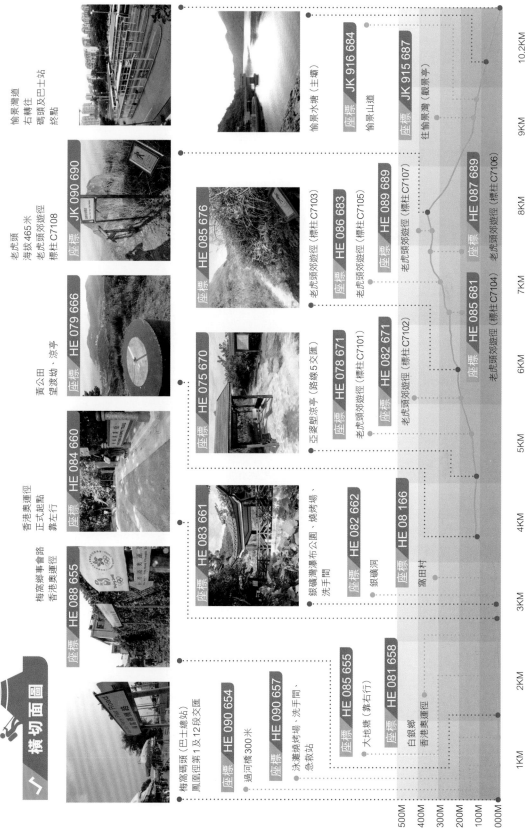

梅窩碼頭（巴士總站）
鳳凰徑第1及12段交匯

座標 HE 090 654

過河橋300米

座標 HE 090 657

泳灘燒烤場、洗手間、
急救站

座標 HE 085 655

大地塘（靠右行）

座標 HE 081 658

白銀鄉
香港奧運徑

梅窩碼頭
鳳凰徑第1及12段交匯

梅窩鄉事會路
香港奧運徑

座標 HE 088 655

香港奧運徑
正式起點
靠左行

座標 HE 084 660

黃公田
望婆坳 · 涼亭

座標 HE 079 666

老虎頭
海拔465米
老虎頭郊遊徑
標柱C7108

座標 JK 090 690

愉景灣道
右轉往
碼頭及巴士站
終點

座標 HE 083 661

銀礦灣瀑布公園、
洗手間

座標 HE 082 662

銀礦洞

座標 HE 08 166

窩田村

座標 HE 075 670

亞婆塱涼亭（路線5交匯）

座標 HE 078 671

老虎頭郊遊徑（標柱C7101）

座標 HE 082 671

老虎頭郊遊徑（標柱C7102）

座標 HE 085 681

老虎頭郊遊徑（標柱C7104）

座標 HE 085 676

老虎頭郊遊徑（標柱C7103）

座標 HE 086 683

老虎頭郊遊徑（標柱C7105）

座標 HE 089 689

老虎頭郊遊徑（標柱C7107）

座標 HE 087 689

老虎頭郊遊徑（標柱C7106）

愉景水塘（主霸）

座標 JK 916 684

愉景山道

座標 JK 915 687

往愉景灣（觀景亭）

500M
400M
300M
200M
100M
000M

1KM
2KM
3KM
4KM
5KM
6KM
7KM
8KM
9KM
10.2KM

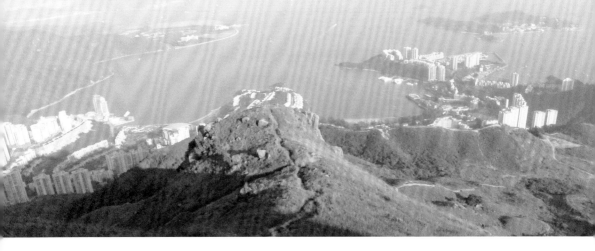

由老虎頭郊遊徑（標柱C7108）往下愉景灣。

座標 JK 911 691

離島篇

路線特色

行山路線屬於北大嶼郊野公園擴建部份。

當中包括昔日的東梅古道，就是現在香港奧運徑，與及老虎頭郊遊徑。

行程由梅窩碼頭，經銀礦灣路、銀礦灣酒店、梅窩鄉事會路、香港奧運徑、白銀鄉（座標：HE 081 658）、銀礦灣瀑布公園與銀礦洞，至窩田村、黃公田的望渡坳觀景亭和高程點，到達亞婆塱涼亭右轉步入老虎頭郊遊徑。遊人需要預備雨具，並帶備充足食水。

老虎頭郊遊徑的標柱 C7101 至 C7108 之間，沿途景觀秀麗，可盡情飽覽愉景灣哥爾夫球場、愉景灣水塘等景色。

全程雖然路面較平穩，至老虎頭海拔465米的標柱C7108，天晴時更可盡覽北大嶼大各山嶺：榴花峒海拔378米、大輋峒海拔302米、犁壁山海拔263米、花瓶頂海拔273米等，並可遠眺北大嶼山和屯門區風景！

之後下山回愉景灣山，徑較崎嶇，但路面多年來被愉景灣的中外藉居民踏壓得堅實，但天雨時亦須小心，或使用行山杖協助下行至愉景山道（車路），並可遊覽水塘後再返下愉景灣商場及巴士站乘車；或渡輪返回中環。

銀礦洞

梅窩銀礦洞是香港僅存超過百年的人工開鑿礦洞，一向甚少人留意。

銀礦洞位於銀礦灣山上，在梅窩井頭新村附近，原來早於1862年已被當時清政府發現！該礦洞原本是一個鉛礦，因大部份鉛礦的礦石含有少量的銀，因此吸引不少人到梅窩鉛礦採銀！1886年，此處開始有大規模採鑿工程，由香港華人何獻墀的天華礦業公司負責採礦工作，1890年轉為唐廷樞、徐潤等華人企業家接辦，後來因為銀礦質素欠佳而於1896年停產！

礦洞初期生產礦石每公噸含有約4公斤的銀。根據文獻，梅窩銀礦洞開採當時，可能是廣東省第二個以現代化方法開採礦石的銀礦，當時煉銀廠則很有可能是廣東省第一間使用現代方法煉銀的煉銀廠，對於中國近代採礦史具有劃時代的意義。

銀礦洞有四個入口，主洞及下洞早已被政府封閉多年，其餘兩個則被山泥堵塞。曾有離島區議員親身入洞，觀察並感受百年礦洞的真實情況，形容這些礦洞高約10呎、闊約7呎，洞頂以鐵器砌成，內有四通八達的水道，乘坐小艇遊覽整個礦洞需要半小時，地道中途有少量鐘乳石，洞內更有蝙蝠聚居，早年用於挖掘銀礦、傳送礦石的鏈軌設備仍在。值得研究及保護！

早於1980年代之前因安全理由，全部洞口已封閉，只餘洞口外小部份位置供遊人緬懷追憶而已。

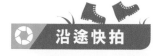

沿途快拍

1. 梅窩碼頭公園設列為古蹟的宋代李府食邑界
 石。宋代界石，約於1265年豎立於梅窩涌口一
 帶，由宋帝所賜御一生當官清廉的李昂英，官
 階為龍圖閣侍制史部侍郎，封大嶼山食邑三百
 戶，史稱他被當時宋帝封為一番禺開國男！

2. 沿銀礦灣路海濱公園前行。

座標 HE 088 655

座標 HE 085 655

3. 途經的銀礦灣酒店，在最右旁
 邊有小徑進入往涌口及梅窩鄉
 事會路。

4. 到達梅窩鄉事會路，由香港奧
 運徑路口起步。

5. 經大地塘路口靠右前行。

座標 HE 083 659

座標 HE 084 660

座標 HE 083 661

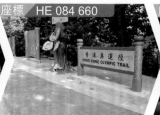

6. 香港奧運徑，昔日東梅古道的
 白銀鄉進口。

7. 經過香港奧運徑正式起步點；
 靠邊左小徑前行。

8. 途經銀礦灣瀑布公園內的燒烤
 場。

座標 HE 082 662

座標 HE 082 662

⑨ 一處已封閉的銀礦洞入口。

⑩ 銀礦洞外望，下方是瀑布公園，遠方右邊是蝴蝶山，背後是銀礦灣。

座標 HE 081 664

座標 HE 079 666

⑪ 到了窩田村途經分叉路，靠左前行。

⑫ 奧運徑途經黃公田，下望是梅窩，遠處右邊是白富田。

座標 HE 075 670

座標 HE 079 672

⑬ 奧運徑途經的亞婆塱；右轉是老虎頭郊遊徑。

⑭ 老虎頭郊遊徑的望渡坳向東北望北大嶼山公路及白芒。

座標 HE 086 682

座標 HE 090 690

⑮ 老虎頭郊遊徑中途常見的突岩 Tors。

⑯ 老虎頭郊遊徑地圖另有分叉路北往竹篙灣及欣澳至榴花洞一帶。

離島篇

17 到達老虎頭郊遊徑標柱C7108附近的高程點海拔465米，向東望愉景灣。

18 老虎頭高程點，向南欣賞另面望愉景灣住宅、水塘及建於山丘的哥爾夫球場。

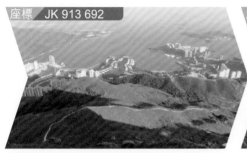

19 下山中途，不斷鳥瞰欣賞愉景灣。

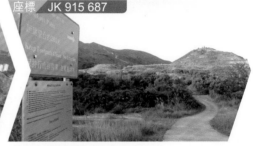

20 過了山徑經可往愉景灣觀景亭路口。

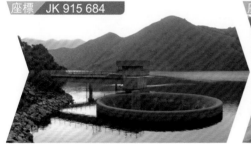

21 到達愉景山道，可右轉上水塘一逛。

22 愉景山道下回愉景灣碼頭，見整個水壩！

23 傍晚抵達愉景灣碼頭廣場，有各類食肆，價格豐儉由人。

24 愉景灣碼頭及巴士站，可選擇車或船離開。

149

路線 23　梅窩 至 愉景灣

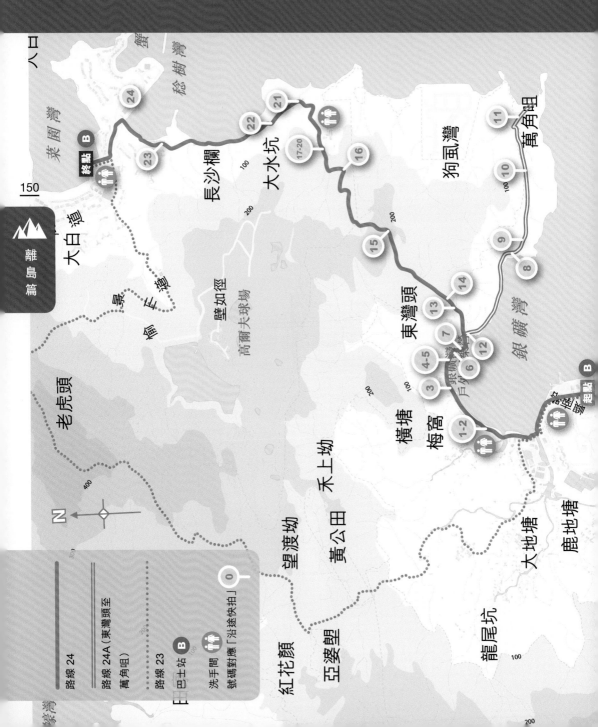
梅 窩 ⋯⋯● 愉 景 灣（經：神樂園）

程度：▲▲▲▲▲　　　全長：7公里　　　經驗步行：4小時

150

離島篇

24

22　21

23　　　　　　　　　　　　17-20　　16　　　　　　　11

長沙欄　大水坑　　　　　　　　　　　　　　　　10

大白道　　　　　　　　　　　　　　　　　　　狗虱灣

景　王　禧　　　　壁如徑　　　　　　　　　15　　　　　　9　8

愉　主　禧　　　高爾夫球場　　　　　　　　　　　萬角咀

景　　　　　　　　　　　　　　　　　東灣頭　14　　　銀礦灣

老虎頭　　　　　　　　　　　　　　　13　7　12　　起點 B

　　　　　　　　　　　　　　　　　4-5　6

　　　　　　　　　　　　　　　　　3　1-2

N　　　　　　　　横塘　梅窩

望渡坳　黃公田　禾上坳

紅花額　亞婆里　　龍尾坑　大地塘　鹿地塘

路線 24
路線 24A（東灣頭至萬角咀）
路線 23
B 巴士站
洗手間（號碼對應「沿途快拍」）

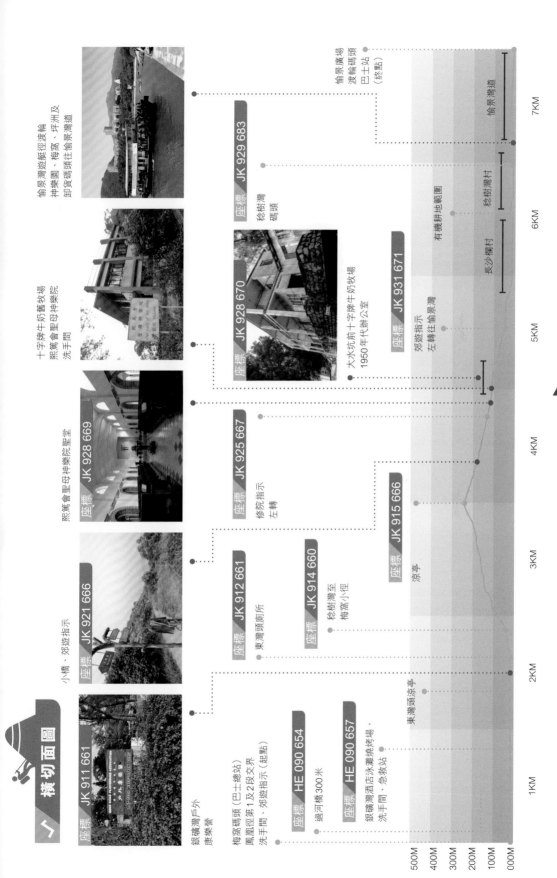

橫切面圖

座標 JK 911 661

銀礦灣戶外
康樂營

小橋、郊遊指示

座標 JK 921 666

熙篤會聖母神樂院聖堂

座標 JK 928 669

十字牌牛奶舊牧場
熙篤會聖母神樂院
洗手間

座標 JK 928 670

大水坑前十字牌牛奶牧場
1950年代辦公室

愉景灣遊艇經渡輪
神樂園、梅窩、坪洲及
卸貨碼頭往愉景灣道

座標 JK 929 683

稔樹灣
碼頭

愉景廣場
渡輪碼頭
巴士站
（終點）

愉景灣道

7KM

6KM

稔樹灣村

長沙欄村

有機耕地範圍

5KM

郊遊指示
左轉往愉景灣

座標 JK 931 671

座標 JK 925 667

修院指示
左轉

座標 JK 914 660

稔樹灣至
梅窩小徑

座標 JK 915 666

涼亭

4KM

3KM

座標 JK 912 661

東灣頭廁所

東灣頭涼亭

2KM

座標 HE 090 654

過河橋300米

座標 HE 090 657

銀礦灣酒店泳灘燒烤場、
洗手間、急救站

梅窩碼頭（巴士總站）
鳳凰徑第1及2段交界
洗手間、郊遊指示（起點）

1KM

500M
400M
300M
200M
100M
000M

下望是熙篤會聖母修院及聖堂。

座標　JK 915 666

離島篇

路線特色

行山路線位於北大嶼郊野公園擴建部份，與路線23及24一同於梅窩碼頭起步。

經過銀礦灣酒店後，由東灣頭道經過銀礦灣戶外康樂營，至東灣頭的小徑前行，到達稔樹灣至梅窩的政務署建立小徑登上，該部份較費氣力，至海拔100米路程開始緩和，之後到達一涼亭（座標JK920 667）。

該涼亭對行山人仕非常重要，因為是昔日梅窩、萬角咀（座標JK929 654）、狗虱灣及政府爆炸品倉（座標JK928 660）、神樂園（修院）及長沙欄、愉景灣（舊地名稔樹灣）的交匯位置。

涼亭飽覽景色小休之後，起步下行往神樂園，過神樂園（修院）後，沿小徑左轉指示往稔樹灣及愉景灣的路徑前行。或沿神樂園（修院）小徑往下碼頭，乘渡輪往愉景灣或坪洲。

長沙欄、稔樹灣仍保留小部份有機耕作的特色；至愉景灣會經過遊艇徑，是往坪灣、神樂園的渡輪碼頭暨卸貨碼頭。之後經愉景灣道往愉景廣場及碼頭，可乘巴士回東涌、欣澳港鐵站或渡輪返中環回程。

上述旅途中，可於東灣頭村（座標：JK 914 660）分叉路，（路線24A）右轉沿岸邊步往萬角咀一遊，來回約4公里，但由於萬角咀村已是私人地方，並豎立告示，所以不宜進入當中碼頭，最後於銀礦灣東灣頭村結束行程。

神樂院及十字牌牧場起源：

- 1928年熙篤會聖母神樂院（Cistercian Order），建立於中國河北省正定縣河灘。
- 1947年因國共內戰，曾經搬遷至四川成都；1949年由李博嵐院長安排遷往大嶼山及重建靜修院。
- 1948年熙篤會的神父在北京開辦牧場出產鮮牛奶，當時中共毛澤東及周恩來曾喝過該牧場出產的牛奶。
- 1949年熙篤會聖母神樂院南遷香港大嶼山的大水坑，當時該處有天然潔淨水源，供飼養高質素的美國乳牛及出產鮮牛奶，並供往梅窩出售，所以早期十字牌牛奶只能在部份地區可見。
- 1951年熙篤會聖母神樂院（Trappist Monastery）正式建立，屬天教修院，院中修士以苦行修道。
- 1990年代之後，十字牌牛奶廠房，由大嶼山大水坑遷往元朗新廠房運作。
- 2010年無線電視節目：香港築跡曾介紹的聖堂所在。

座標 JK 929 654

◀ 下望萬角咀，但屬私人地方及已豎立告示，遊人不宜內進！。

前往交通：

1. 大嶼山巴士3M號：
 東涌市中心（港鐵）巴士總站 往 梅窩
 * 上述巴士線，若經定時經過梅窩銀礦灣路站（銀灣邨），可先下車步向銀石街（過河橋），往梅窩鄉事會路起步。

2. 愉景灣巴士 Discovery Bay Buses（行山終點）：
 • DB01 R：愉景灣碼頭巴士總站 往 東涌港鐵站
 • DB01 S：愉景灣碼北商業中心 往 東涌港鐵站
 • DB02 R：愉景灣碼頭巴士總站 往 赤立角機場
 • DB03 R：愉景灣碼頭巴士總站 往 欣澳港鐵站

沿途快拍

座標 HE 090 656

路線 24 梅窩 至 愉景灣（經：神樂園）

① 由梅窩碼頭巴士總站起步，途經銀礦灣泳灘沙灘排球場，附近設有洗手間、沖身處、急救站，從背景山嶺就將可以登上往愉景灣範圍。

② 經過的銀礦灣酒店。

座標 JK 910 660

座標 JK 911 661

座標 JK 911 661

③ 往東灣頭村的海濱步道。

④ 銀礦灣戶外康樂營外，瀏覽整個銀礦灣。

⑤ 銀礦灣戶外康樂營，是很多香港人在學時代的回憶！

座標 JK 912 660

座標 JK 913 659

座標 JK 919 656

⑥ 到達東灣頭村，靠右的三層村屋外前行。

⑦ 左轉登上稔樹灣至小徑分叉路口；前行往愉景灣登山徑；轉右（路線24A）步行約2公里可往萬角咀。

⑧ 如果往萬角咀，中途經一處海灘，仍屬於銀礦灣範圍，左邊遠處回望銀礦灣泳灘及酒店一帶。

座標 JK 919 655

9 過了海灘向東北同一路徑登上，經過的民區。

座標 JK 924 655

10 過了海灘及民居，前行經過一處涼亭，左邊上山有指示往愉景灣，經狗虱灣外圍上行。

座標 JK 928 655

11 到了第2個涼亭，前面下方就是萬角咀，要衡量能否再前進，或退回東頭灣村。

座標 JK 9128 6584（HM20C）

12 退回東頭灣村分叉路口（燈柱編號VA4208），轉右上行往愉景灣村，到該處登山。

座標 JK 914 660

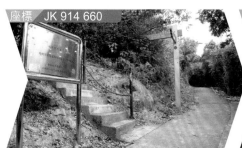

13 到達正式登山位置。

座標 JK 916 662

14 起初登山石級斜較斜，要留意。

座標 JK 915 666

15 經過的一處涼亭。

座標 JK 925 667

16 到達一分叉路口左轉，見昔日往修院（熙篤會聖母神樂院）的路碑。

座標　JK 928 670

座標　JK 928 669

17 昔日十字牌牛奶牧場的正門建有小型運輸車房。

18 聖堂內的禮堂正門，需要安靜及尊重場地。

座標　JK 928 669

座標　JK 928 669

19 聖堂內的禮堂；留意另有請勿內進位置。

20 聖母亭小花園的門額刻上另一拉丁文祝福語，意思就是「出入平安」！

座標　JK 931 671

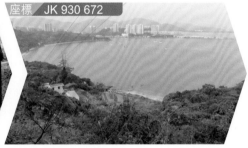

座標　JK 930 672

21 離開神樂園由車路下行，至該處左轉往愉景灣及稔樹灣的路口。

22 中途前望整個愉景灣及稔樹灣。

座標　JK 928 682

23 過了稔樹灣村口，沿岸邊前行往愉景灣。

24 到達愉景灣遊艇徑旁的碼頭渡輪，該渡輪往坪洲、神樂園及梅窩，留意張貼的定期航線時間表或可到網上查閱。

路線 24　梅窩 至 愉景灣（經：神樂園）

鳳凰山 （鳳凰徑—第3段）

程度：▲▲▲▲▲　　　全長：4.5公里　　　經驗步行：3小時

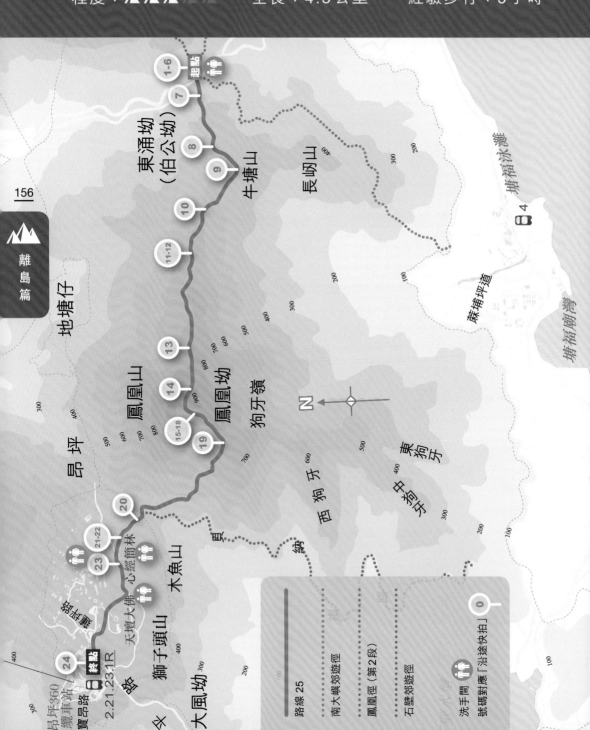

156

離島篇

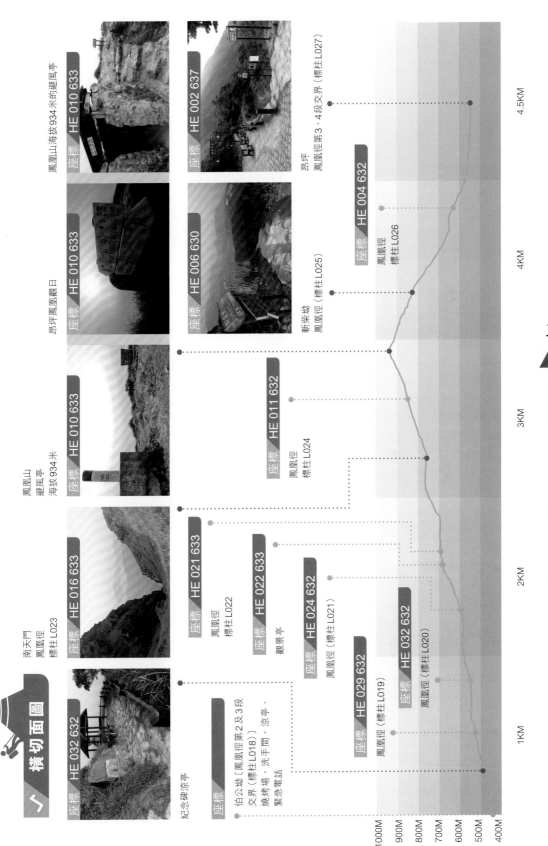

橫切面圖

鳳凰山海拔 934 米的避風亭

座標　HE 010 633

座標　HE 002 637

昂坪鳳凰觀日

座標　HE 010 633

座標　HE 006 630

座標　HE 010 633

鳳凰山
避風亭
海拔 934 米

南天門
鳳凰徑
標柱 L023

座標　HE 016 633

座標　HE 021 633

鳳凰徑
標柱 L022

座標　HE 022 633

觀景亭

座標　HE 024 632

鳳凰徑（標柱 L021）

座標　HE 032 632

座標　HE 011 632

鳳凰徑
標柱 L024

昂坪
鳳凰徑第 3、4 段交界（標柱 L027）

座標　HE 004 632

鳳凰徑
標柱 L026

斬米坳
鳳凰徑（標柱 L025）

座標　HE 029 632

鳳凰徑（標柱 L019）

座標　HE 032 632

鳳凰徑（標柱 L020）

紀念碑涼亭

座標　（伯公坳〔鳳凰徑第 2 及 3 段
交界（標柱 L018）〕
燒烤場、洗手間、涼亭、
緊急電話

1000M
900M
800M
700M
600M
500M
400M

1KM　2KM　3KM　4KM　4.5KM

鳳凰觀日勝地，海拔934米。

座標 / HE 010 633

158

離島篇

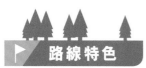

路線特色

大嶼山最高峰—鳳凰山海拔934米，屬香港第二高峰；大帽山海拔957米第一高峰；大東山海拔869米第三高峰。

行山路線於大嶼郊野公園範圍內，勝景主要為—觀日出、日落，百年前的外籍人士已喜愛來此登山，現在多為華人。

起終點可調轉，昔日傳統因為昂坪高原有青年旅社、寶蓮寺可以借宿，於零晨起步登鳳凰，當時大嶼山未有重大發展，交通不便，比現在有東涌新市鎮，夜入登山已方便很多，近年更吸引不少年青男女參與。

行山路線由伯公坳鳳凰徑第3段標柱L018方向起步，是筆者1990年首次登鳳凰觀日之處！

因應當前東涌新市鎮開始規劃發展，將會有重大改變，將來更有港珠澳大橋、機場第三條跑道落成，更將使該登山觀日活動變得更受歡迎！

由於伯公坳起步比昂坪起步的山勢斜度減半，相對路程較昂坪起步路程長，不過步行時間同樣，所以仍要量力而為！

如果以昂坪為終點，因觀日出後下山時間仍早，昂坪市集及商戶未營業而顯得更寧靜；回程由昂坪開出的首班巴士時間，遊人也需留意！

鳳凰夜景：

鳳凰觀日，早已成為國際勝名之地，除了等待日出時的觀星、欣賞流星閃過的迷人感覺，近年因新機場發展，帶動東涌夜燈的吸引，在深夜至零晨十分值得登上拍攝這個最美時刻！

特別在農曆每月十五至十八日及任何假期前後，遇清朗天氣晚上登鳳凰觀日，月光映照下可看見行者自己的倒影！

座標 HE 033 632

東涌道伯公坳下車見皎潔月色！

座標 HE 025 631

鳳凰徑第3段將往標柱L021路段情況。

前往交通：

1. 大嶼山巴士11號：
 東涌市中心（港鐵）巴士總站 往 大澳
2. 大嶼山巴士1號：
 梅窩巴士總站 往 大澳
3. 大嶼山巴士23號：
 東涌市中心（港鐵）巴士總站 往 昂坪
4. 大嶼山巴士2號：
 梅窩巴士總站 往 昂坪
* 上述巴士線，於東涌道（伯公坳）巴士站下車，
 由伯公坳鳳凰徑標柱L018登鳳凰山。

◈ 沿途快拍

路線 25　鳳凰山（鳳凰徑──第3段）

座標　HE 033 632

1　東涌市中心乘巴士到達東涌道伯公坳下車。

座標　HE 033 632

2　東涌道伯公坳的鳳凰徑第2及3段交界，設有涼亭，可小休一會才登山。

座標　HE 033 632

3　梅窩乘巴士到達東涌道伯公坳下車位置。

座標　HE 033 632

4　東涌道伯公坳登鳳凰山的起點。

座標　HE 033 632

5　東涌道伯公坳。

座標　HE 033 632

6　1994年東涌道伯公坳，當時東涌新市鎮未落成、新機場未啟用，東涌道仍未擴建，路面很窄。

座標　HE 032 632

7　登上鳳凰徑第3段，見紀念飛行服務隊的涼亭。

座標　HE 028 632

8　鳳凰徑標柱L019之後，夜行下望東涌及赤鱲角機場夜景。

座標 HE 027 632

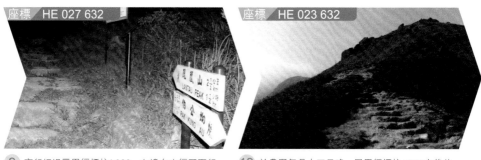

⑨ 夜行經過鳳凰徑標柱L020，左邊有山徑可下行往南大嶼山郊遊徑。

座標 HE 023 632

⑩ 於農曆每月十五日晚，鳳凰徑標柱L021之後的登山路段。

座標 HE 022 633

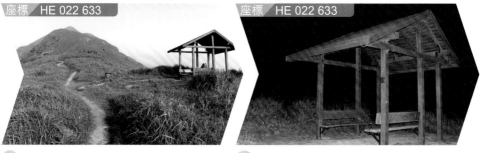

⑪ 途經的觀景亭，日間情況。

座標 HE 022 633

⑫ 同一處觀景亭，夜間情況。

座標 HE 015 633

⑬ 途經的南天門，鳳凰徑標柱L023，日景情況。

座標 HE 015 633

⑭ 當到達鳳凰徑標柱L024，還有200米，海拔84米左右，就到山頂，努力！

座標 HE 010 633

⑮ 鳳凰觀日——海拔934米高程點，晨光初現一刻！

座標 HE 010 633

⑯ 將近日落的鳳凰山。

17 鳳凰觀日等待期間的避風亭內，是經歷者的難忘位置。

18 鳳凰山頂的避風亭外，為每位等待過日出的經歷者留下深刻回憶。

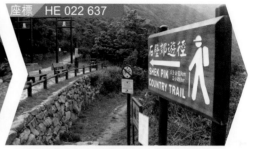

19 往下昂坪途經的斬柴坳，鳳凰徑第3段標柱L025。

20 到達昂坪高原，鳳凰徑第3及4段交界，標柱L027及可往下石壁郊遊徑（舊名：貝納琦徑）。

21 往昂坪纜車巴士站經茶園，亦是鳳凰徑第4段中途。

22 茶園餐廳（已結業）附近，可往昂坪青年旅舍及昂坪營地方向。

23 到達昂坪寶蓮寺附近，是筆者當年坐大嶼山巴士的位置，洗手間當時已在。

24 到達昂坪纜車站、市集，附近巴士總站為終點。

161

路線 25　鳳凰山（鳳凰徑——第3段）

石壁 ⋯⋯● 大澳 （經：分流）

程度：▲▲▲▲△　　全長：17.5公里　　經驗步行：6.5小時

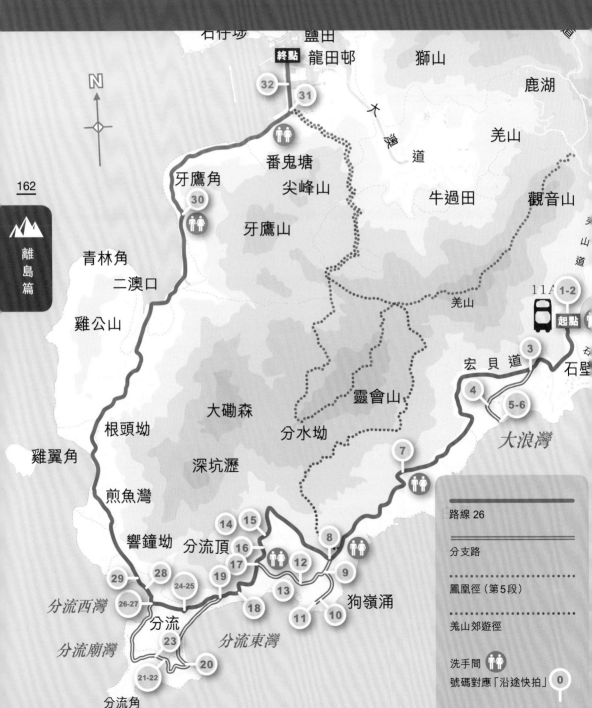

162

離島篇

路線26

分支路

鳳凰徑（第5段）

羌山郊遊徑

洗手間 🚻
號碼對應「沿途快拍」　⓿

狗嶺涌觀景台附近的海拔95米站程點，向由北望白角半島。

座標 GE 956 583

路線特色

　　行山路線貫通南大嶼山及北大嶼山郊野公園範圍，屬於鳳凰徑第7及8段。

　　起步初至分流之前的大浪灣引水道並為單車郊遊徑，起步由石壁水塘路（羌山道）巴士站起步，步入大浪灣引水道（鳳凰徑第8段）向前行，到達大浪灣村口（座標 GE 976 605）靠右步上大浪灣引水道，經郊遊地點及鳳凰徑標柱 L083（座標：GE 969 604）往大澳。

　　再沿引水道前行過了鳳凰徑標柱 L077 的羌山郊遊徑起點（座標：GE 962 591），繼續前行至鳳凰徑標柱 L076 為多年來青年愛到的狗嶺涌營地進出口，是鳳凰徑第7及8段的交界，該處可選擇往下營地使用，之後再沿郊遊指示往分流到大澳，或依引水道的鳳凰徑柱 L074 後，往下至分流往大澳。

　　於鳳凰徑第7段過標柱 L072 後的座標：GE 945 582，是分流郊遊徑可往分流清代炮台古遺跡一段的交界。

　　過了分流村及碼頭沿美國經援協會往二澳路（鳳凰徑第7段）前行經煎魚灣營地（前分流營地）後，經二澳（鳳凰徑第7段）標柱 L062 起，至座標 GE 941 616，標柱 L063 之前，有經驗攀石澗人仕從萬丈布的水撈漕往下連接處，再經過牙鷹角營地後，直行寬闊山徑往大澳南塘新村、番鬼塘村，再經鹽田遺址至大澳巴士總站為終點。

分流炮台：

* 清朝雍正七年（1729年）在史記（澳門記略）當中記載於大嶼山西南端航道，設立兩座炮台，分流炮台是其中一座。當時炮台長約46米、闊21米，牆身以花崗石及青磚疊砌而成，炮台曾經被海盜攻佔！
* 1810年左右，海盜陸續向清政府投降，炮台再恢復駐守。
* 1898年新界租借給英國，炮台才正式棄守。
* 1981年11月13日，分流炮台被列為法定古蹟保護。
* 1985年完成初步修輯工程；1990年再進行大規模修葺，改善附近的環境及展覽設施。

鳳凰徑第7段的私人地權影響：

　　由標柱 L066 至 L062 之間一段約1.5公里鳳凰徑，因早幾年前有二澳原居民地權問題，當時漁護署未能全面介入管理，所以當中有部份鳳凰徑第7段標柱被拆去，且路途未能全面清理雜草；所以近期漁護署豎立告示於（座標：GE 949 587）建議登上深坑歷往大澳！遊人請留意該指示。

前往交通：

1. 大嶼山巴士11號：東涌市中心（港鐵）巴士總站 往 昂坪
2. 大嶼山巴士1號：梅窩巴士總站 往 昂坪
3. 大嶼山巴士23號：東涌市中心（港鐵）巴士總站 往 昂坪
4. 大嶼山巴士2號：梅窩巴士總站 往 昂坪
* 上述巴士線，於石壁水塘路沙咀巴士站（羌山道）巴士下車。

沿途快拍

座標　GE 980 609

① 到達過水壩後的石壁巴士站起步，沿左邊石級或車路起步。

座標　GE 980 609

② 洗手間旁的休憩處，沿車路前行。

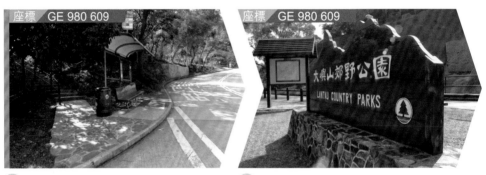

座標　GE 976 605

③ 大浪灣村口，靠右沿大浪灣引水道鳳凰徑第8段前行。

座標　GE 974 603

④ 大浪灣村由上方起第二排村屋。

座標　GE 974 601

⑤ 大浪灣村灘邊的涼亭。

座標　GE 974 601

⑥ 大浪灣村海灘。

座標　GE 964 594

⑦ 經過大浪灣營地，在鳳凰徑第8段引水道可下行。

座標　GE 956 585

⑧ 狗嶺涌營地引水道入口，可往嶼南界碑。該處是鳳凰徑第7及8段交界，鳳凰徑標柱L076。

座標　GE 956 584

座標　GE 956 581

⑨ 狗嶺涌營地的涼亭，左邊有指示去嶼南界碑；後方有指示往觀景台海拔95米。

⑩ 嶼南界碑。

座標　GE 955 583

座標　GE 953 583

⑪ 觀景台旁早期水務署的測量定標記南望的海岸。

⑫ 狗嶺涌營地基本模式。

座標　GE 953 583

座標　GE 949 588

⑬ 狗嶺涌營地海灘瀏覽。

⑭ 大浪灣引水道盡處。

座標　GE 949 588

座標　GE 949 587

⑮ 鳳凰徑第7段，左邊步下經分流往大澳。

⑯ 位於鳳凰徑第7段，分叉路可以經深坑瀝往大澳。

165

路線 26　石壁 至 大澳（經：分流）

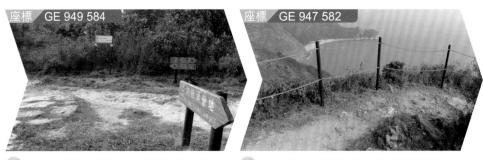

座標 GE 949 584

座標 GE 947 582

17 過了鳳凰徑第7段標柱L073，到達與狗嶺涌營地交界處。

18 步過標柱L072轉彎處下行，前望狗嶺涌海灣。

離
島
篇

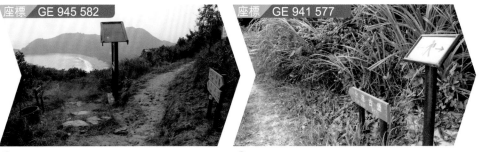

座標 GE 945 582

座標 GE 941 577

19 到達與左邊分流郊遊徑分支路，直行不會經過分流炮台。

20 依分流郊遊徑指示往分流炮台。

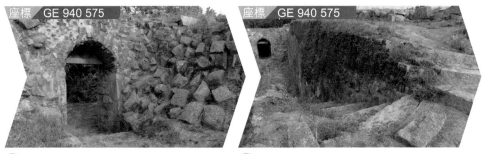

座標 GE 940 575

座標 GE 940 575

21 分流炮台正門入口內的青磚圓拱頂部。

22 分流炮台內的石級部份。

座標 GE 936 575

座標 GE 938 580

23 分流郊遊徑標柱C1603；過分流西灣至鳳凰徑第7段標柱L070連接往大澳。

24 如果不入分流郊遊徑，沿鳳凰徑第7段到達分流上村。

座標 GE 938 580

25 途經分港村的籃記士多，1980年代曾經興旺。

座標 GE 938 581

26 分流村內的鳳凰第7段標柱 L070。

座標 GE 938 581

27 經過分流村的梁氏祠堂，與分流郊遊徑連接，沿左邊前行。

座標 GE 937 582

28 經過分流村碼頭（西灣）。

座標 GE 937 582

29 沿美國經援協會重修的鳳凰徑第7段，經煎魚灣營地往大澳。

座標 GE 940 620

30 過了二澳到達牙鷹角營地；附近設有旱廁。

座標 GE 948 635

31 到達大澳南涌，再經過鹽田遺址外小徑往巴士總站回程。

座標 GE 951 633

32 可沿大澳南涌公園外鹽田邊車路，直接往巴士總站終點。

蒲台島

| 路線A程度：▲▲ | 全長：4公里 | 經驗步行：2.5小時 |
| 路線B程度：▲▲ | 全長：3.5公里 | 經驗步行：2.5小時 |

離島篇

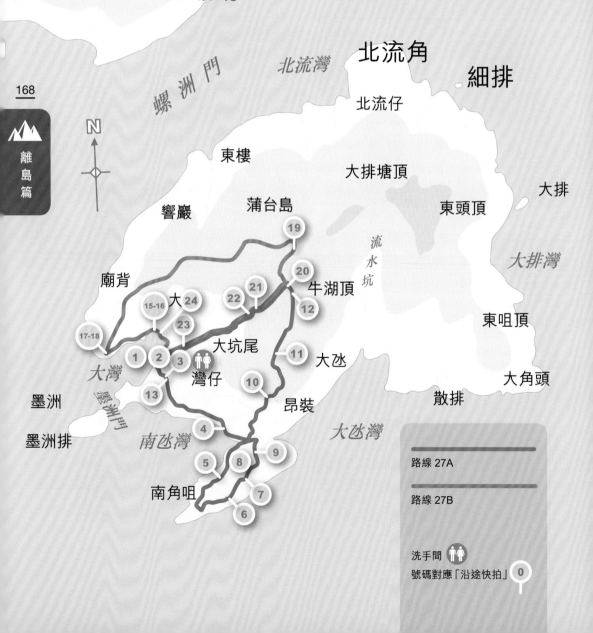

北流仔

螺洲門　北流灣　北流角　細排

北流仔

東樓　大排塘頂　大排

響巖　蒲台島　東頭頂

廟背　流水坑

大　24　22　21　20　牛湖頂　大排灣

15-16　23　19　12

17-18　1　2　3　大坑尾　11　大氹　東咀頂

灣仔　10

13　昂裝　大角頭

南氹灣　4　大氹灣　散排

墨洲　5　8　9

墨洲排　南角咀　7

6

路線 27A

路線 27B

洗手間 🚻
號碼對應「沿途快拍」 ⓪

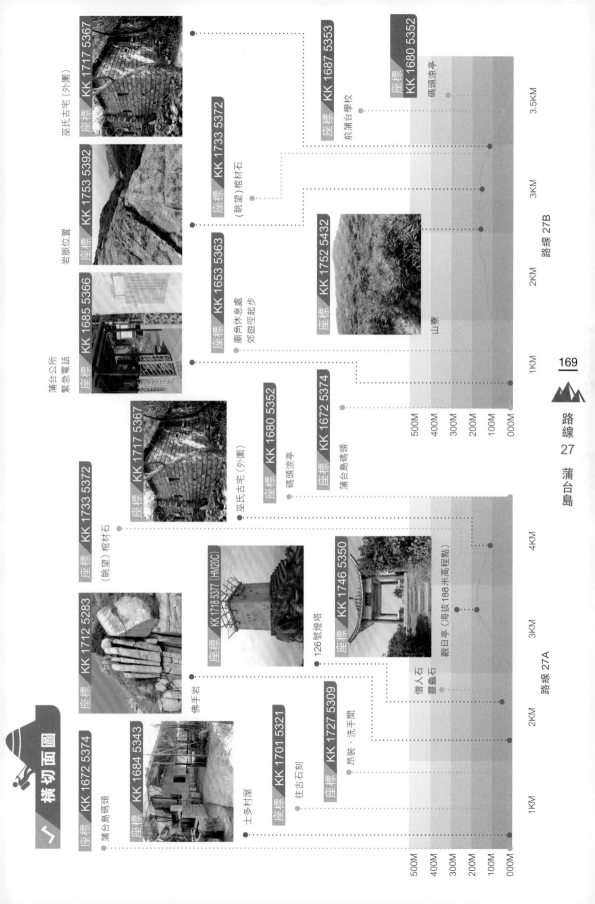

橫切面圖

座標 KK 1717 5367 ——巫氏古宅（外圍）
座標 KK 1753 5392 ——岩脈位置
座標 KK 1685 5366 ——蒲台公所 緊急電話
座標 KK 1733 5372 ——（眺望）棺材石
座標 KK 1653 5363 ——蘑角休息處 郊遊徑起步
座標 KK 1687 5353 ——前蒲台學校
座標 KK 1680 5352 ——碼頭涼亭
座標 KK 1752 5432 ——山寨

500M 400M 300M 200M 100M 000M
1KM　2KM　3KM　3.5KM

路線 27B

座標 KK 1717 5367 ——巫氏古宅（外圍）
座標 KK 1733 5372 ——（眺望）棺材石
座標 KK 1680 5352 ——碼頭涼亭
座標 KK 1672 5374 ——蒲台島碼頭
座標 KK 1712 5283 ——佛手岩
座標 KK 1718 5377 (HM20C) ——126號燈塔
座標 KK 1746 5350 ——觀日亭（海拔188米高程點）僧人石 靈龜石
座標 KK 1701 5321 ——住古石刻
座標 KK 1727 5309 ——昂裝·洗手間
座標 KK 1672 5374 ——蒲台島碼頭
座標 KK 1684 5343 ——土多村屋

500M 400M 300M 200M 100M 000M
1KM　2KM　3KM　4KM

路線 27A

路線 27 蒲台島

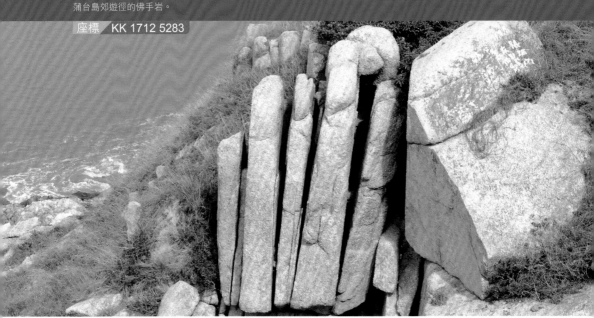

座標 KK 1712 5283

離島篇

路線特色

蒲台島位處香港最南端，面積約3.7平方公里，由於地形似浮台，因而取名為——蒲台。

現在島上約有10多人經常居住，多數是長者，由於隔日或假期才有渡輪來往香港仔、赤柱（每年農曆年初一、二，只往香港仔航線），所以仍有少量捕魚、海產自給自足！而亦有將捕獲海產晒乾為海味出售予假日到來的遊客。

島上有一學校名蒲台學校，早已廢置，而近年政府仍有修建保留後備用途。

供水仍靠儲水缸，輸電只有政府設2台發電機運作，私營食肆是自設發電機供電。

座標 KK 1701 5321

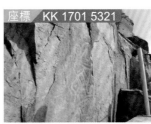

● 蒲台島郊遊徑的古石刻，估計有約三千年歷史，現已列為法定古蹟。

● 長者為假期或可預約提供食宿的服務。

蒲台島古石刻：

石刻約有香港三千年歷史，位於島南岸（座標：KK 1701 5321）。在1960年代被發現，1979年4月27日被列為香港法定古蹟。

蒲台島地質：

蒲台島一向是地理學者的主要研習地區，因擁有比西貢區更多類型的岩石變化、風化石。整體屬火成入侵岩（上侏羅統時期），當中的第二幕，岩石年份由140至160萬年之間形成。東部為宋崗花岩，以大排塘頂（海拔212米）為分界。

西面屬馬鞍山花崗岩為主，以島東南至西北的大氹、牛湖頂、海拔152米（座標KK 1688 5415）及東樓為分界；響巖至廟背地質屬長洲花崗岩；長石排、碼頭、大氹灣至昂裝，屬宋崗花岩。

前往交通：

請上載（運輸署）航線時間表—香港仔 / 赤柱 至 蒲台島
網址：http://www.td.gov.hk/tc/transport_in_hong_kong/
public_transport/ferries/service_details/#k10

沿途快拍

路線27A：

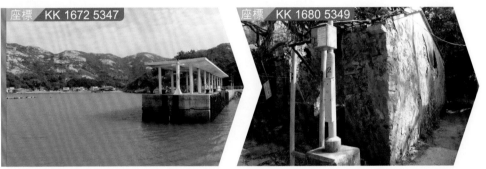

座標　KK 1672 5347

座標　KK 1680 5349

① 抵達蒲台島碼頭。

② 碼頭旁22號燈柱旁右邊進入郊遊徑起步。

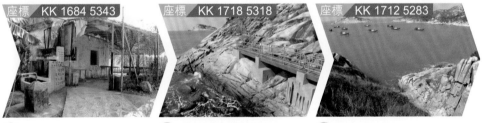

座標　KK 1684 5343

座標　KK 1718 5318

座標　KK 1712 5283

③ 經過的村屋。

④ 沿海邊的郊遊徑往南氹灣段，可往佛手岩、僧人石、靈龜石、昂裝涼亭126號燈塔、登觀日亭等方向。

⑤ 佛手岩，望向南氹灣停泊漁船隊。

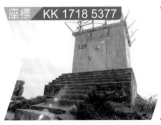
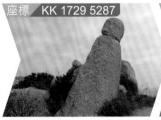
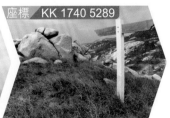

座標　KK 1718 5377

座標　KK 1729 5287

座標　KK 1740 5289

⑥ 到達126號燈塔，全港最南岸的導航燈塔，曾經發行香港郵票紀念。

⑦ 看見僧人石。

⑧ 靈龜石。

座標 KK 1740 5295

9 昂裝涼亭。

座標 KK 1740 5329

10 中途下望的南冰灣；左方是126號燈塔。

座標 KK 1746 5350

11 觀日亭。

座標 KK 1756 5386

12 郊遊徑到達與27B的交界，左轉落碼頭，經長石排、棺材石、巫氏古宅外圍。

路線27B：

座標 KK 1672 5347

13 蒲台島碼頭起步左轉。

座標 KK 1685 5366

14 大灣及食肆，假日才會營業。

座標 KK 1685 5366

15 蒲台公所門外的休憩處。

座標 KK 1685 5366

16 蒲台公所旁的發電機房，政府供村民自用，危險勿進！

座標　KK 1653 5363

座標　KK 1653 5363

17 廟背岸回望大灣。

18 廟背的郊遊徑的指示登上。

座標　KK 1752 5423

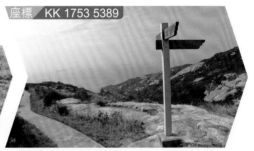

座標　KK 1753 5389

19 經過的山寮前行。

20 郊遊徑27A及27B交界，落碼頭，經長石排、棺材石、巫氏古宅。

座標　KK 1733 5372

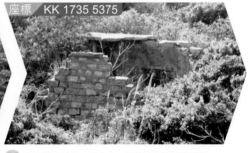

座標　KK 1735 5375

21 由郊遊徑，左望向棺材石，由於中間路段多年無清理叢林，只能離遠觀看。

22 長石排中途望巫氏古宅，相片是已倒塌的頂部。

座標　KK 1687 5353

座標　KK 1686 5367

23 途經昔日的蒲台學校。

24 大灣的蒲台旱廁，以太陽能供照明燈用。

吉 澳

程度：▲▲▲▲▲　　全長：8公里 (來回)　　經驗步行：8小時

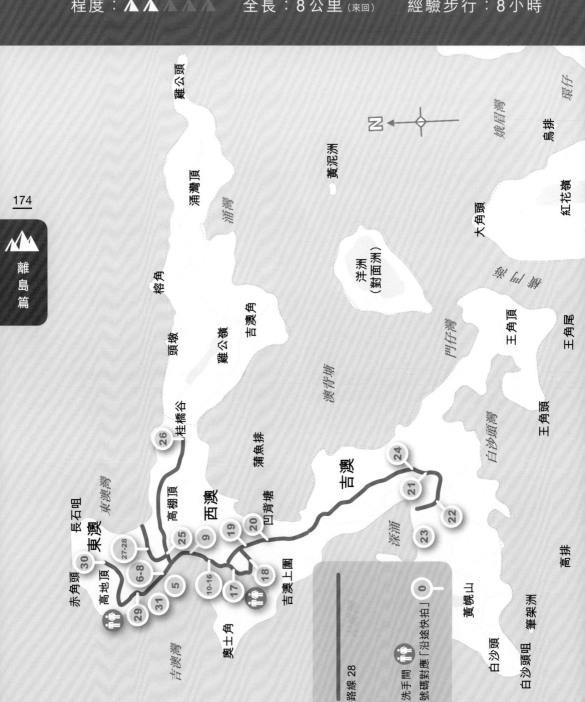

174

離島篇

雞公頭

涌灣頂

涌灣

黃泥洲

N

姊眉灣

環仔

烏排

大角頭

紅花嶺

洋洲 (對面洲)

榕角

頭墩

雞公嶺

吉澳角

樂巨峯

王角頂

王角尾

門仔灣

澳背塘

白沙頭灣

王角頭

桂橋谷

蒲魚排

吉澳

深涌

高排

26

長石咀

赤角頭

東澳灣

東澳

高地頂

高棚頂

西澳

回背塘

吉澳上圍

24

21

22

23

30

27-28

6-8

25

9

19

20

18

5

10-16

17

29

31

吉澳角

奧土角

吉澳灣

黃幌山

筆架洲

白沙頭

白沙頭咀

0

路線 28

洗手間 號碼對應「沿途快拍」

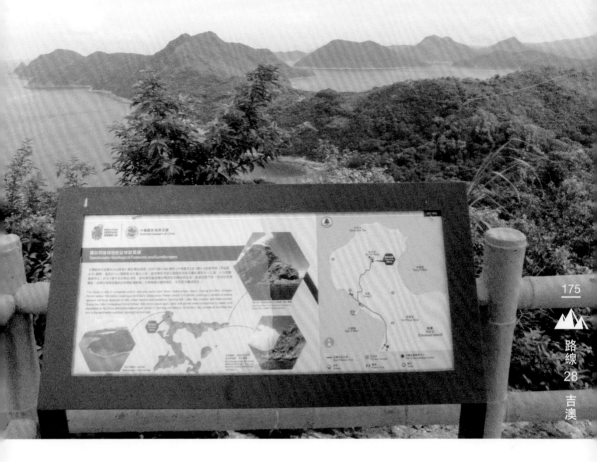

路線特色

　　吉澳島嶼，以西面鴨洲，為香港東北水線郊遊生態旅遊地，假日很多預約的旅行隊、地質公園觀光團，以東北水線 — 黃竹角咀（觀看鬼手石）、東平洲、吉澳（午膳指定位置）、鴨洲為整天8小時的遊覽航線，早於1980年代起已經發展。

　　至2003年，因沙士時期本港不能外遊，曾經有旅行社開辦本地遊線，多次帶團遊覽這一帶，因此使香港人更認識這本來遠離繁盛市區的寧靜漁村！

　　由吉澳島嶼以北可望深圳鹽田港的貨櫃碼頭（不足一公里），兩地漁民由明末起南遷，經過龍崗（現在深圳龍崗一帶）、鹽田——客家人地方，深圳沙頭角北海畔、新會，因清朝中期的十九世紀中後期為逃避珠江三角洲西部之盜賊猖獗影響而逃來，本屬寶安沙頭角的吉澳，為雜姓而居，因島外形與「之」字相似，形成合適避風港口。

　　在1950至1960年代，島上居民曾經多近萬人居住，主因中國大陸南來的外姓居民為主，後來市區發展，加上當時英國放寬予新界原鄉民的移民政策，令居民相繼離開，的確至今很多後人已定居英國及歐洲謀生開業！

　　所以至1983年鄉民後人在英國籌設——旅歐吉澳同鄉總會，並設分社於蘇格

蘭及愛爾蘭。

至2006年，島上仍有約二百戶客家及蜑家人，雜姓居住，多為長者，近年後輩青年因外出謀生，於假期才會回村度假。

吉澳著名食店―益民茶樓，主要為假日各旅行團提供最理想的進膳休息位置，位於吉澳大街，數家士多售買土產小食，如：雞屎藤、炒米餅、涼茶等，並有少量海味發售。士多間中設民宿，方便外來度假探訪人士（依申請禁區證理由）。

吉澳公立學校已於2005年停辦，停辦前只餘下幾位學生！

該島位處香港及深圳邊界，雖然不屬邊境禁區範圍，由於唯一來往該島的水路街渡需要經香港禁區沙頭角碼頭登岸，未持有申請禁區證的外來人士，要從大埔三門仔、馬料水碼頭等地方租船，直接前往該島作探親或遊覽。

吉澳地質教育中心：

中心展示不同時期的化石仿製品，岩石樣本沒有玻璃箱或圍欄阻隔，可親手體驗岩石的觸感。由吉澳村民捐贈的服飾和天后花轎，也非常難得一見。

吉澳遊樂場內的細葉榕，已被列入香港康樂及文化事務署的古樹名木冊之內。

吉澳島上的最高點為位於西南面120米高的黃幌山。

吉澳、鴨洲 ―（福利街渡）已復航：

2016年起，（福利街渡）已由吉澳村代表劉先生協助，以吉澳村公所事務處所（同樂樓）有限公司名義，重啟來往吉澳、鴨洲往返沙頭角杯區內碼頭，但需要經沙頭角（居民：合法擔保人）申請禁區證方可，經水路前來使用！

香港警方邊境禁區規限（吉澳居民或外來探訪人士）：

由於吉澳、鴨洲往來的沙頭角 - 於香港邊境禁區範圍（地處防範走私主因，永遠難以開放），所以進入需要經當地熟識親友，協助申請邊境禁區通行證，依法例 - 基本稱 V 字：探訪證（可以連續4天使用），筆者過去使用該途徑出入。

吉澳、鴨洲非邊境禁區：

但吉澳、鴨洲，非邊境禁區，因此一般旅行團將港鐵大學站的馬料水碼頭作集合及來回交通點，以預約渡輪往吉澳、鴨洲，而不需要申請邊境禁區通行證手續。

沿途快拍

座標 KK 147 955

座標 KK 192 963

1 沙頭角碼頭（邊境禁區）內起步。

2 昔日至今，任何船隻出入沙頭角海，必經水警邊界海上檢查艇，背景是大陸沙頭角，左邊見軍艦：明斯克號 ―― 觀光艦隻！

3 昔日（吉澳―福利街渡）先經鴨洲碼頭，後來回吉澳。

座標 KK 213 962

座標 KK 215 963

4 2015年5月前的（吉澳－福利
街渡）客艙，簡單木造，只有
風扇，洗手間在船尾左右，已
成為集體回憶！

5 昔日（吉澳－福利街渡）泊定
吉澳碼頭登岸，前面是洗手
間，往日每天只開4班街渡，
2013年單程票：成人\$15元。

6 登岸左轉起步，先經吉澳大
街，右轉往街舖於假日才會開
設小食、飲品、地道手信的
攤擋。

座標 KK 215 963
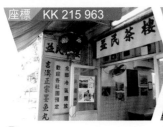

座標 KK 215 963

座標 KK 215 962
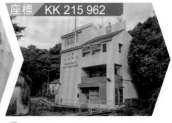

7 吉澳大街－益民茶樓，主要在
為本地旅行團提供每席10人
圍菜，豐儉由人！筆者曾經帶
團臨時開席亦能提供！著名菜
餚是手打墨魚丸。

8 吉澳大街－經過村公所，遇
上區議會選舉！

9 吉澳大街，吉澳警署。

座標 KK 214 960
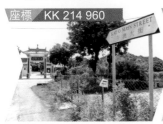

座標 KK 214 960
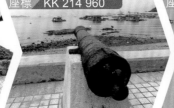

座標 KK 214 960

10 吉澳大街，往吉澳廣場的牌坊。

11 吉澳廣場外一支清代古炮。

12 吉澳廣場－地質教育中心，
導賞員都是當地的原居民。

座標 KK 214 960

座標 KK 214 960

座標 KK214 960

13 吉澳廣場－地質教育中心，
當中另外主要擺設介紹民間宗
教傳統飾物。

14 吉澳廣場－地質教育中心，
當中民間生活物品介紹。

15 吉澳廣場一棵細葉榕古樹的根
部，有趣稱為龍座，但遊人勿
坐下，免損害根部！

離島篇

座標 KK 214 960

16 吉澳廣場─左邊一間過去曾經是警署的村屋，由外圍前行。

座標 KK 214 959

17 途經西澳一處洗手間。

座標 KK 214 958

18 經過上圍一處昔日田間，有兩處其中一處是六角井。

座標 KK 215 958

19 經過村中祠堂。

座標 KK 215 958

20 由吉圍徑前行。

座標 KK 219 950

21 到達一船灣（擴建部份）郊野公園，已棄用的農林站正門。

座標 KK 218 949

22 已棄用的農林站，編號 PB 465。

座標 KK 216 949

23 農林站外圍就是深涌。

座標 KK 219 950

24 原路回程，經棄用農林站正門前行。

25 經過吉澳警署背後，由該路口往桂谷橋涼亭。

26 於桂谷橋涼亭，向南望蒲魚排小島。

27 原路回到吉澳大街旁的運動場，當中就是吉澳公立學校。

28 吉澳公立學校，於2005年已停辦！

29 回碼頭往前行高地頂村，右邊登上山頂涼亭。

30 到達高地頂山海拔84米的涼亭。

31 回碼頭附近灘擋，買土產小食手信。

32 街渡回航至沙頭角禁區碼頭。

鴨洲

程度：▲▲▲▲▲　　全長：隨意　　經驗步行：隨意

離島篇

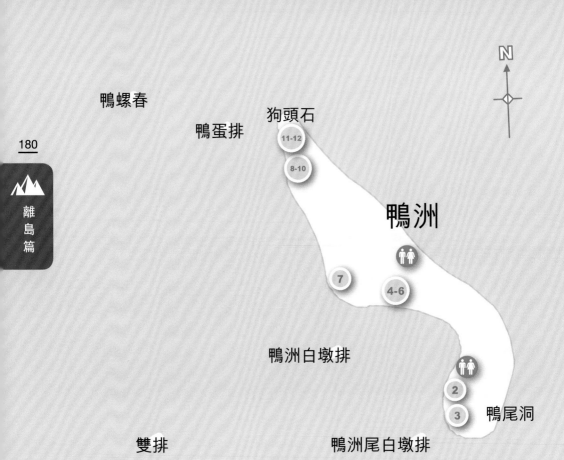

鴨螺春

鴨蛋排

狗頭石

11-12

8-10

鴨洲

7

4-6

鴨洲白墩排

2

3 鴨尾洞

雙排

鴨洲尾白墩排

鴨洲海

洗手間
號碼對應「沿途快拍」 0

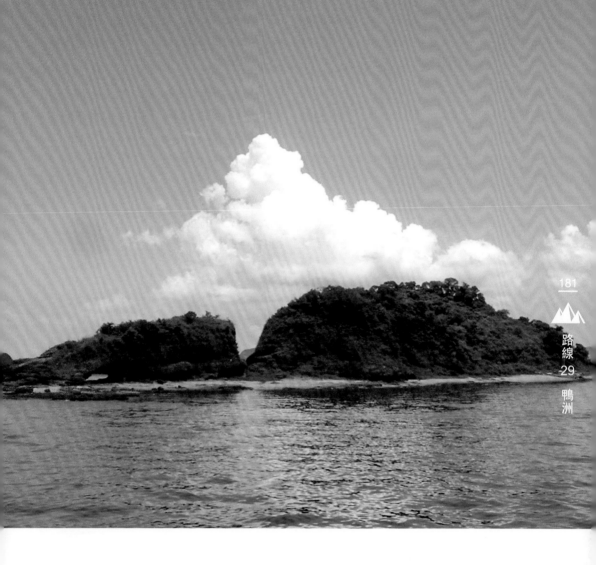

路線特色

鴨洲佔地約0.016平方公里，島形狹長，闊度僅有100米左右。

鴨洲漁民現在人口不足20人。島嶼的名命是因為外形似一隻半浮於水面的鴨，而有趣的是，旅行人士指該隻是——鴨姆！因為在島的西北面，距離約325米有名鴨蛋排（座標：KK 187 966）的鴨蛋、細鴨仔小島！

鴨洲已成為海岸地質公園，由於主要由水成岩屬沉積岩組成，島的東面石灘有無數彩色的石卵，是因為天然的沉積效果而形成整個島嶼全為嶙峋岩石，容易鬆脱，在鴨洲亦可找到另一種岩石——角礫岩，亦是沉積岩的一種。

吉澳、鴨洲 ─（福利街渡）已復航：

　　2016年起，（福利街渡）已由吉澳村代表劉先生協助，以吉澳村公所事務處所（同樂樓）有限公司名義，重啟來往吉澳、鴨洲往返沙頭角杯區內碼頭，但需要經沙頭角（居民：合法擔保人）申請禁區證方可，經水路前來使用！

香港警方邊境禁區規限（吉澳居民或外來探訪人士）：

　　由於吉澳、鴨洲往來的沙頭角 - 於香港邊境禁區範圍（地處防範走私主因，永遠難以開放），所以進入需要經當地熟識親友，協助申請邊境禁區通行證，依法例 - 基本稱V字：探訪證（可以連續4天使用），筆者過去使用該途徑出入。

吉澳、鴨洲非邊境禁區：

　　但吉澳、鴨洲，非邊境禁區，因故此一般旅行團，在（港鐵大學站）的馬料水碼頭集合及來回交通點，以預約渡輪往吉澳、鴨洲，而不需要申請邊境禁區通行證手續。

🔴 沙頭角墟（邊境禁區）內，車坪街9號海山酒樓，自1970年代已存在，協助旅行隊申請禁區證，進出方便往吉澳及鴨洲遊覽！

座標　KK 147 955

🔵 沙頭角碼頭（邊境禁區），昔日的福利街渡，先經鴨洲，後到吉澳。

座標　KK 192 963

1　昔日福利街渡，將近埋鴨洲碼頭。

2　鴨洲碼頭上岸，見洗手間左轉前行。

座標　KK 193 962

座標　KK 193 964

3　鴨洲碼頭上岸，右邊海岸的沉積岩外觀。

4　鴨洲沙灘，主要是島民停泊，自用外出往沙頭角買日用品的小艇。

座標　KK 193 964

座標　KK 193 964

5　鴨洲沙灘旁，島上唯一休憩處，左方內設有一所天主堂。

6　鴨洲沙灘，前往看鴨眼等地質岩石會經過沿岸。

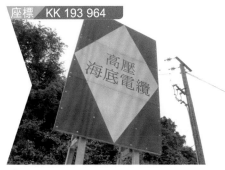

座標 KK 193 964

座標 KK 191 966

7 鴨洲灘岸的海底電纜警告牌，船隻小心！

8 因沉積岩易受風化，所以已早已倒塌而被海浪沖走碎石，形成一處小坳位——就是鴨頸！

座標 KK 191 966

座標 KK 191 966

9 鴨洲地質海岸公園的介紹牌。

10 鴨洲水成沉積岩，早已被海浪風蝕至相當宏偉！

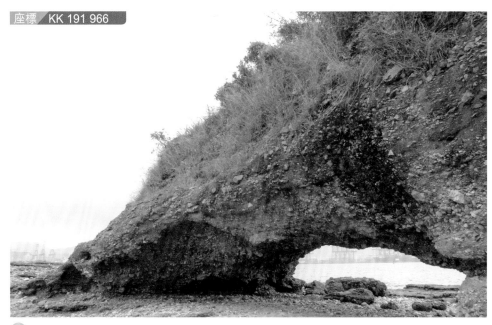

座標 KK 191 966

11 鴨洲鴨眼，很多導賞團在此拍照留念！

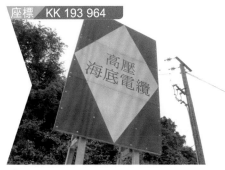
184

離
島
篇

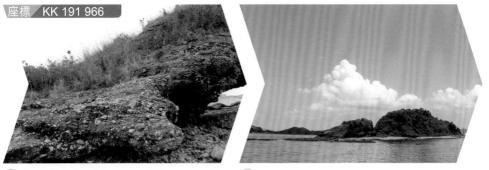

12 鴨洲受風浪侵蝕厲害！步行時要相當小心，以防碎石！

13 一般觀光船會圍島一周給大家欣賞整個鴨的外貌！

14 一般遊人稱 —— 鴨頭的鴨脷！

15 鴨蛋排 —— 鴨螺春（右）；細鴨洲（左），背景是大陸沙頭角。

185

路線 29 鴨洲

16 鴨洲整個沙灘及民居平房外觀！

沙頭角墟 （永遠的邊境禁區）

特別收錄

▶ 路線特色

　　2012年2月15日，各大傳媒都曾經報導 沙頭角（第一期）禁區開放，之後引來所謂大批市民、各區議會及團體，組織一天遊、參觀所謂開放了的沙頭角！

　　去到發現，沙頭角整個社區設施，包括：巴士總站、郵政局、街市、碼頭、海濱公園、政府圖書館、屋邨、食店及超級市場的各街道全部範圍都無開放；事實不會，更永遠不能開放，所以外界不知情人士又以為沙頭角內，無食店、無生活基本設施！

　　以行山、郊遊位置已開放的沙頭角部份，由烏石角（前邊境警崗），經塘肚、新村、木棉頭、蕉坑至擔水坑，由1951年立法為邊境禁區的村屋、祠堂、農地、荒地、空置多年位置，已令外來人士感到富有吸引而來參觀！更無需說昔日行山時因不知情況而誤闖進入的紅花嶺 ── 紅花寨（座標：KK 117 955）起東移至下山的山咀村。

　　沙頭角墟永遠不能開放，是基於當中仍有很多邊境上存在的傳統社區活動問題，這些早於1898年英國租借新界前並不需禁止，而現在中港兩地法例所禁止的就是 ── 水陸兩路的猖獗走私！

◀ 紀念當年軍部曾經防衛沙頭角邊境，保衛村民的歲月貢獻，就1968年沙頭角的兩地動亂事件中，曾經有6位香港警員失去了性命！
拍攝當日，背後是（中英街）一帶，村民看見，都心感安慰！
證明當時軍部駐沙頭角防衛，早已受到深入民心的重視！

◀ 沙頭角墟禁區內的原居民，早適應出區外工作，只是每天出入，經過香港警方關閘，出示禁區證（R證）給警員看便放行！居民與邊境警員已見熟了！

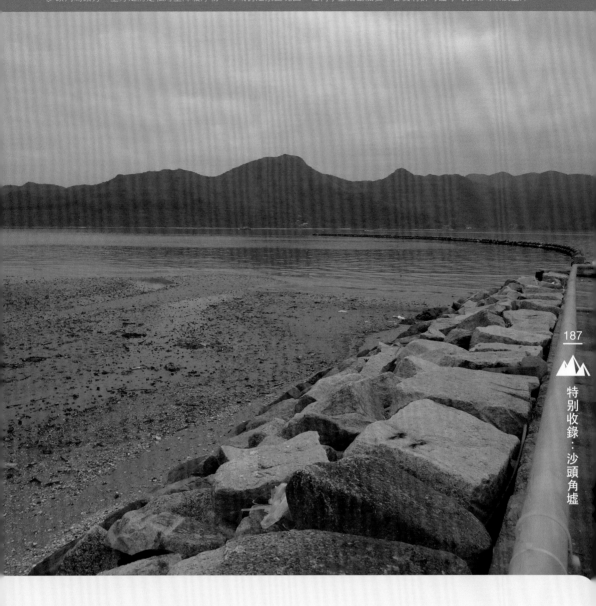

沙頭角碼頭，不能開放：

　　上述原因，影響了原於2012年（下旬）計劃開放的沙頭角碼頭，原本假設遊客可以使用碼頭，以水路的街渡，前往—東平洲、吉澳、荔枝窩，成為國家級地質公園主線交通支援東北區域部份，但亦因為考慮上述邊境問題主因，而擱置了開放的計劃！

　　至2015年5月，平日開4班街渡，往吉澳、鴨洲的福利街渡亦已停航，島民只能靠自己船隻、租船出入往市區購買日用品、糧食，當中大部份是長者，對他們產生不便！

　　而部份長者，是自願留在島上告老歸田，他們多為在青年時出外工作謀生的原居民！

　　縱使沙頭角墟至今是基於走私或政治因素，而致兩地政府協議不再開放，但筆者從當中各方面探訪，發現該社區雖是早出晚歸少熱鬧，然而居民生活的太平，實在是香港罕有的一個世外桃源般的郊區社區！

前往交通：

1. 九巴78K
 上水廣場（火車站）至 沙頭角墟
2. 專線小巴55K
 上水廣場（火車站）至 沙頭角墟

沿途快拍

特別收錄

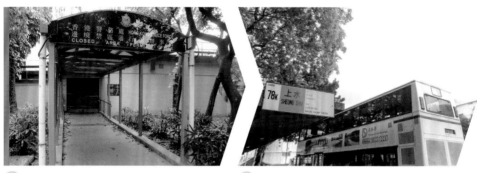

1 申請邊境禁區證的警方部門——上水警署，但任何非禁區內居民，不得自行前往申請，需要經公司（工作證）或 禁區內親友作為擔保申請，方會受理。

2 沙頭角墟內的巴士總站。

3 位於中英街，但已屬於大陸沙頭角內的1號界石，英文刻字方向是香港境內；背景是中英博物館——警世鐘（大陸）。1898年3月18日中英兩國達成租借新界拓址條約，為期99年。界石屬於香港法定古蹟。

4 位於中英街，但已屬於大陸沙頭角內的一號界石，中文刻字方向中國境內，界石屬於香港法定古蹟。

5 位於中英街，但已屬於大陸沙頭角內的2號界石，英文字刻向南香港境內，就是新樓街。界石屬於香港法定古蹟。

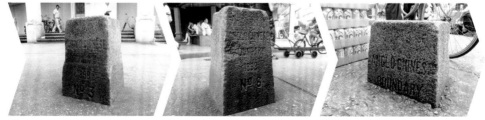

6 中英街屬於香港境內的沙頭角3號界石，明顯因中英街人流多經過，手推貨車早已磨損界石，界石屬於香港法定古蹟。

7 中英街屬於香港境內的沙頭角6號界石，明顯因中英街人流多經過，手推貨車早已磨損界石，界石屬於香港法定古蹟。

8 中英街屬於香港境內的沙頭角7號界石，但近年因修路，混凝土藏界石下半身超過一半！界石屬於香港法定古蹟。

9 中英街口的香港警崗，一般探訪時的可見情況（林先生海山酒樓內拍），綠色 A 字頂是中英街香港海關，左邊是沙頭角公屋。中港兩地原居民，經警崗要出示禁區 R 字證，由於容易過關，因此沙頭角墟不能解禁，否則對兩地治安出現極嚴重問題！

10 從海山酒樓望向中英街內，見邊防公安亭，公安人員臉向左邊就是香港。

11 中英街旁的車坪街 9 號，就是海山酒樓，樓上的雅座，富有 1970 年代的酒樓風格。

12 海山酒樓盤菜，傳統要申請禁區證進來探訪的旅行隊伍或原居民在節日才能預訂！

13 海山酒樓門外的中英街口（左轉），前方是大陸沙頭角，右邊正在重建大陸邊防公安更亭（2012 年）。

14 海山酒樓對面的蓮麻坑道（原處起點），村屋見證該地方歷史！最經典是左邊電線杆，經當地居民介紹，原來就是 1914 至 1928 年——沙頭角火車支線路軌。拆下一對橫跨中英街警崗豎立使用。鮮為人知！

15 中英街山的警崗旁，就是車坪街口，正是 1914 至 1928 年——沙頭角火車支線總站，該間舊村屋，是日軍佔領時期（1941 年 12 月至 1945 年 8 月）的臨時指揮部。

16 沙頭角郵政局旁的郵筒。

17 沙頭角碼頭旁灘岸，左邊是香港境內；右邊是大角沙頭角，圓筒型建築——中英博物館。

18 沙頭角碼頭旁是淺灘，退潮後，有漁民正在挖貝類海產，浮圓桶是香港境界海上反走私的障礙物！

特別收錄

19 沙頭角碼頭，望向香港的谷埔一帶郊區、村落情景，前面仍是禁區範圍。

20 沙頭角碼頭夜景，左邊是香港境內；右邊是大陸沙頭角。

21 沙頭角的新樓街，約有33棟雙連的唐樓，全部於1933年興建，已列為法定古蹟保護。

22 沙頭角的新樓街一間老字號。

23 沙頭角的新樓街，全香港最東北的邊境關口，多年來由香港警方把守。

24 沙頭角新樓街2號，基督教五旬節會正在主日崇拜，他們都是原居民，教會未搬入新樓街唐樓前，已於1933年撥款建設這座唐樓。

㉕ 沙頭角（禁區）內的蓮麻坑道，邊境管制站，停車場出入口。

㉖ 沙頭角禁區內的蓮麻坑道，邊境管制站旁的山咀公立學校內的操場，圍網外就是邊境！

㉗ 沙頭角禁區內行人隧道NS94，就是通往已解禁的山咀村設有洗手間公園位置，前面關閘需要持有居民通行R字證或V字禁區探訪禁區證，方可以進出。

㉘ 沙頭角禁區內的公屋後面，仍是棄耕的農地。

㉙ 沙頭角禁區內的公屋太平情況，長者經常開著門，香港其他屋邨，甚少該景象，他們多數是昔日鹽寮下漁民。基於治安原因，居民都反對再開放！

㉚ 沙頭角禁區內的鄉事委員會。

㉛ 沙頭角海濱公園內，見公雞隨處走！原來，是原居民為剛去世漁民後人，於出殯時放出，原來禁區內暫時所有殯儀環節，都要申請在公園內舉行！

㉜ 晚上的沙頭角禁區內，巴士每次行經的石涌凹段香港海關都會檢查禁區證關口，居民每天早出晚歸，必經查證處。

圖解香港郊遊攻略

作者
葉榕

編輯
林榮生

美術統籌
羅美齡

美術設計
Zoe Wong

地圖製作
劉葉青

排版
Sonia Ho

出版者
萬里機構‧萬里書店
香港鰂魚涌英皇道1065號東達中心1305室
電話：2564 7511
傳真：2565 5539
電郵：info@wanlibk.com
網址：http://www.wanlibk.com
　　　http://www.facebook.com/wanlibk

發行者
香港聯合書刊物流有限公司
香港新界大埔汀麗路 36 號
中華商務印刷大廈 3 字樓
電話：2150 2100
傳真：2407 3062
電郵：info@suplogistics.com.hk

承印者
中華商務彩色印刷有限公司
香港新界大埔汀麗路 36 號

出版日期
二零一七年一月第一次印刷
二零一八年三月第二次印刷